基本乐理精讲 60课

丁国强◎编著

清华大学出版社

北京

内 容 简 介

《基本乐理精讲 60 课》共分四大板块，每一板块为一个学期的教学内容。每一学期设计 15 课左右。整体内容包括音与音高，五线谱记谱法，节奏、节拍，音乐常用术语与记号，音程，和弦，大调，小调，"教会调式"，中国五声性民族调式，以及单旋律调分析等。

在写作中，作者站在初学者与教师的立场上，真正做到了循序渐进，将难点分散，并融入教学法与教学建议方面的内容，对其中的部分知识点，亦进行了追根溯源的探讨，旨在打造一本"学生好学，教师好教"的专业标杆性教材。

本书适用于幼儿师范学校、高等院校学前教育专业与音乐专业的学生，艺考生以及音乐初学者。

图书在版编目（CIP）数据

基本乐理精讲 60 课/丁国强编著. —北京：清华大学出版社，2020.5（2022.9 重印）

ISBN 978-7-302-53701-4

Ⅰ.①基… Ⅱ.①丁… Ⅲ.①基本乐理-幼儿师范学校-教材 Ⅳ.①J613

中国版本图书馆 CIP 数据核字（2019）第 184077 号

责任编辑：李俊颖
封面设计：刘 超
版式设计：文森时代
责任校对：马军令
责任印制：曹婉颖

出版发行：清华大学出版社
 网 址：http://www.tup.com.cn. http://www.wqbook.com
 地 址：北京清华大学学研大厦 A 座 邮 编：100084
 社 总 机：010-83470000 邮 购：010-62786544
 投稿与读者服务：010-62776969，c-service@tup.tsinghua.edu.cn
 质量反馈：010-62772015，zhihang@tup.tsinghua.edu.cn
印 装 者：北京嘉实印刷有限公司
经 销：全国新华书店
开 本：210mm×285mm 印 张：18.75 字 数：342 千字
版 次：2020 年 5 月第 1 版 印 次：2022 年 9 月第 5 次印刷
定 价：59.00 元

产品编号：080117-01

编写说明

　　本套教材（乐理与视唱练耳）属"学前教育专业新课程体系规划教材"中的一部分。由于"学前教育专业"在校学习这两门课的全学程为两年（四个学期），所以本套教材分四个学期，乐理与视唱练耳分别编有 60 课。通常，新生入学较晚，因而第一学期编有 12 课，后三个学期均为 16 课。

　　虽然此套教材是为"学前教育专业"编写的，但并非不可作为非学前教育专业的教材使用。事实上，本套教材适用的范围非常广泛，音乐爱好者、艺考生、中等专科与大学（含音乐学院）的在校生均为本教材爱心奉献的对象。相信此套教材能成为您真正的"好朋友"。

　　全学程为一学年者，在使用本套教材时可以将两课合并为一课进行教学。部分内容可以做出调整，比如，音值组合可根据需要增加更多拍子的内容。另：乐理教材中个别内容带有星号（★），初学者若理解有困难可"绕道而行"，并无大碍。

　　希望本套教材为您带来收获知识的喜悦，愿此喜悦化作学习的兴趣之雨，滋润您的心田，让成才之树萌蘖发芽、茁壮成长，最终长成参天大树。

丁国绝

2019 年 12 月

推荐序

　　光阴荏苒，与国强相识已是三十一年前的事了。1987 年，我从天津音乐学院调入山西大学艺术系任教。在我的记忆中，我所上的每个班、每个人的课，无论是教室的大课，还是琴房的小课，国强均要来旁听，更别说是他自己的课了（从未误过一节）。到 1989 年，国强留校任教后也一直保持着旁听我所上的全部课的习惯。看得出，他有着强烈的求知欲望、废寝忘食的钻研精神与坚韧不拔的顽强意志。国强如此这般，显然不是作秀给人看的，而是一个有追求的人无不例外地为自己热爱的事业全身心投入的见证。多年前，我就预言，这样孜孜以求的人必然在自己热爱的领域里收获甚夥，终究会有可喜的成果展示于众人面前。

　　如今，对最基础的课程进行潜心研究的人越来越少了，国强却能多年如一日专心研究乐理、视唱练耳等课的教学法，且颇有见地，实属难得。我仔细通阅了他的这套教材，感触良多。他在《论基本乐理课的"理论"与"技能"双重属性》的短文中提出的观点，既有深度，也有高度，成为这套教材编写的"纲领性"的理论基础。"理论与技能两者并重"原则的提出，再加上国强本人多年的实践、总结与研究这些课程的教学法，所写这套教材终于解决了"传统的、习惯的"编写教材的方法造成的难点过于集中的问题；解决了如何真正做到"循序渐进"的问题；解决了初学者难于入门的问题或者说解决了初学者难于自修的问题；解决了一部分老师讲课时遇到的一些"疑难杂症"问题。

　　多年来，我国许多有识之士在编写乐理教材时，也敏锐地发现了教材章节安排的难处。例如，李重光先生在他编写的中央音乐学院附属中等音乐学校试用教材《音乐理论基础》一书的后记里这样写道：

　　为了适应不同的需要及编写上的方便，我把内容分成许多独立的但又是互相联系的章节来编写。在章节的先后次序和内容上，虽然都曾做过一些考虑，但为了教学上的需要，在采用本教材时，可以根据不同对象的不同情况，在章节的先后次序和内容上，重新做一些调整和增删。

　　可见，教学次序的安排的的确确是一个"难点"。好在有像国强这样潜心研究者辛勤

劳作。他所编著的这套教材可称得上是真正意义上的"教材改革"之作。他的教材"改革"之举是否可能引起相近课程或相近学科更大范围的真正教材改革也未可知。希望有更多的人参与到真正的教材改革中来。

能为国强即将出版的这套教材写序我甚感愉悦，欣喜之余希望国强趁"年富力强"之时能够给我们带来更多的惊喜。

陈_____

2018 年暑期

编者按：一套真正的乐理视唱练耳教材

众所周知，引起质变的方式有两种：第一种是量的不断积累，即脚踏实地地不断前行；第二种是原有事物的总量不发生变化，仅改变事物的排列顺序，以达到质变的效果。田忌赛马，便是明证。

在实际的学习中，第二种方式常常为人所忽略。但这种思维对学习效果而言，却是至为重要的。因之为踏实基础上的策略思维，是动脑思维，更可现出聪慧与睿智！

丁国强先生所编著的这套书，第二种思维便得以集中体现，在这种思维背后，是作者所具有的极为开阔的知识体系，极为严谨的治学之风与极为开放的传道思想。

这套书的光明所在，可归结为"三个真正"：

1. 真正体现"循序渐进、难点分散"的原则

"循序渐进"：学习的真正顺序究竟是怎样的，作者以其三十余载的教学经验加以梳理、呈现。其呈现的真正顺序是在合适的时机出现适合学习的知识，而不是正确知识的直接堆砌。

"难点分散"：这一点，看似简单，却直接关系学生的学习效果。如果难点过于集中，必定会造成"一棒子把学生打晕"的情况。作者从事音乐教学与作曲工作多年，遇到教学难点，便会创造性地运用各种技巧，进行知识的铺垫与分解。

2. 真正站在"学生"的立场上进行编写

作者编著这套书的最终愿景是使用这套教材，让学生好学，让老师好教。针对学生，希望自学者完全可以进行自修；针对老师，作者在书中凝练了教学法思维，定可促进有困惑的教师其自身专业素养与教学能力的提升。

3. 真正地"追根溯源、融会贯通"

这两门基础课看似容易，但很多教学者只停留在知识表面，既无向前的探究，亦无向后的延展。学生若不能透彻理解知识的最终应用，其训练积极性与学习效果，必定大打折扣。在此方面，作者多方搜索文献，国内国外，均有涉及，将其趣味源头、最终走向呈现给各位，可谓灵光闪烁、精彩至极！

所有跟随本书作者学习过的学生，在研习过程中，收获的不仅是知识，更是一种思维，

一种对待有意义之学问的执着与开放思维！

丁国强先生做学问与做人做事，均为我辈学习之典范，其传道之境，真挚之情，解惑之彻，幽默之趣，感染并影响着每一位学习者！

愿本套书伴随每一位热爱真知的求学人，走向真理；愿每一位阅读本套书，亦从中收获启发的朋友，都将铭记并致敬本套书的作者丁国强先生——一位潜心耕耘、精益求精的真知创造者与传播者！

清华大学出版社第六事业部

2019 年 12 月

论基本乐理课的"理论"与"技能"双重属性

——兼谈基本乐理教材的编写方法（代自序）

谈及基本乐理这门课，有不少人会想当然地认为是纯理论课。不过，也有人觉得这门课中有很多内容需做大量练习才能掌握，因而认为它是技能课。

以上两种观点孰是孰非呢？笔者认为，各有道理却都存有偏激之处。正确的认识应该是基本乐理课具有"理论"与"技能"双重属性，也就是说，它既是理论课程又是技能课程。搞清楚这一点尤为重要，因为对这门课"双重属性"的认识直接影响课程内容的编写次序（即教材的编写）与课程内容的讲授方法。而教材编写质量的优劣与授课水平的高低直接影响学生的学习效果，最终必然关系到人才的培养这一大事。

下面谈谈基本乐理教材的编写方法问题。

"双重属性"的认识观点为基本乐理教材的编写方法提供了客观的理论依据。理论课的属性决定了教材的编写离不开对"概念"的描述；技能课的属性决定了教材中应将技能的具体训练方法告知读者。概念的描述不只是要言简意赅，更重要的是安排好概念出现的时机；技能训练方法的重要性不言而喻，但训练内容的次序排列更重要，因为循序渐进的原则要求训练的次序必须准确。

"双重属性"对教材的编写过程提出了两者并重的要求。只重其一的结果必然导致教者（任课老师）、听者（学生）与自修者一定程度的使用困惑。

重"理论"轻"技能"者编写的教材具有以下几个特点：一是章节次序的安排难以遵循循序渐进的原则。比如过早地讲述"泛音列"，初学者会因理解难度大而产生厌学情绪，甚至放弃这门课的学习。二是内容的编排过于集中、系统、追求完整。这使得教材具有一般工具书的词条式编写特点，优点是便于编写也便于查找相关内容，缺点是过于"集中"（"集中"会造成内容繁多的结果，至少对于初学者是这样）的内容会大幅度增加学生学习的难度，即使"概念"的描述非常准确，也难以帮助学生解决"技能"训练的全部细节问题。通常学生来不及"消化"就该进行后面章节的学习了。三是因轻"技能"导致教材中很少甚至没有练习方法的指导内容等。

重"技能"轻"理论"者编写的"教材"多数情况下会是习题集，很难成为真正的教

材。不过，它可以作为辅助教材用于教学工作中。掌握构音程、和弦等技能比只能背音程、和弦的概念而不会构音程、和弦要好得多，但如果能够"理论"与"技能"并重，学习的效果会更佳。因为有"理论"的介入会使学生更彻底地理解所学内容，继而成为学习更高层次理论课的基础。

可见"只重其一"均是有缺憾的。那么怎样才能做到"两者"并重呢？教材的编写方法到底是什么？具体方法是：一个出发点，两个原则，三个注意。

一个出发点：以"用学生的视角来观察所编内容"为出发点。无论教学内容的难度如何，即便是编者认为非常简单的内容也是如此。也就是始终要把学生放在心上、置于首位。教材所编内容要用初学者易懂的语言来描述。

两个原则：一个是"难点分散"的原则，一个是"循序渐进"的原则。为什么要提出"难点分散"的原则呢？前面已经说过"内容过于集中会造成学生学习难度加大"的问题，比如在一节课内讲完"自然音程"与"变化音程"，这对初学者来讲无论如何都做不到"熟练掌握"这些内容（熟练掌握音程的构成与识别等是学好此内容最重要的标准）。"技能"是通过反复训练获得的，只有熟练才有意义。当我们把"集中"起来的自然音程分开若干节课让学生练习时，原来"系统化"的教材似乎被拆得"七零八落"，但学生学起来变得轻松了，其学习兴趣易激发也易保持。何乐而不为？

"难点分散"的做法必然为真正做到"循序渐进"创造了有利的条件，也为实现"循序渐进"地编写教材提供了最大的可能性。因此"循序渐进"的原则不至于沦为空谈、一声高喊的口号。

三个注意：一是注意把握向学生讲解概念的时机。本教材中每学期的最后一课均安排了"概念的补释及其他"。概念的补释基本上是在训练内容完成以后才讲给学生，这样学生听这些"理论性"文字时，已经有了扎实的"技能"训练基础。学生不只是易于理解其意，做到知其然，而且可以彻底理解概念，做到知其所以然。

应当强调的是，既然要"双重"属性并重，就不应该只强调"技能"训练，以为自己可以做题就行了的想法是不对的。要在恰当的机会认真学习并理解"概念"，为进一步深入学习打好基础。

二是注意同类内容的训练次序。例如：本教材中学习了大二度、小二度，紧接着利用音程的转位学习小七度与大七度。假如学生学完自然音程、变化音程等内容后，突然"冒"出个音程的转位，那么试问我们只是让学生"为学转位而学转位"吗？

三是注意相关内容的衔接关系。例如：音程与和弦就是一对相关内容。编写教材者应

该明白哪些音程对于和弦的学习起的作用更大，在学生学习和弦之前应该熟练掌握这些音程。解决好相关内容的衔接关系，能够让学生的学习收到事半功倍的效果。

最后，列出本文中的几句话加以强调，以飨读者。

1. 基本乐理课具有"理论"与"技能"双重属性；

2. "双重属性"应两者并重，不应只重其一；

3. "一个出发点，两个原则，三个注意"。

丁凹绝

2018 年暑期

目　录

第一学期（第1～12课）

本学期重点教学内容包括：五线谱、谱号与谱表、小节线与双小节线；部分常用的记号与术语；音程等。其中音程的训练次序为重中之重。熟练掌握常用音程至关重要，这是因为熟练掌握常用音程是学习和弦等其他相关内容所必需的基础，它与许多相关内容有着紧密的衔接关系。因而能够慢速做对题是不够的，通常构成一个音程的平均时间为一秒钟左右（或不超过两三秒钟）便是熟练掌握音程的重要标志。

每学期我们均应强调学生训练各项内容熟练程度的重要性。

第1课 ·· 2
　　一、五线谱（staff） ·· 2
　　二、谱号（clef）与谱表 ·· 2
　　三、小节线、小节与双小节线（double bar） ················· 5
　　四、常用的记号与术语 ·· 6

第2课 ·· 7
　　一、音的分组 ·· 7
　　二、常用的记号与术语 ·· 8

第3课 ··· 11
　　一、等音（enharmonic pitches/equivalent /equivalence） ······ 11
　　二、常用的记号与术语 ··· 14

第4课 ··· 16
　　一、大二度与小二度（major second and minor second） ······· 16
　　二、常用的记号与术语 ··· 17

第5课 ··· 19
　　一、音程的转位之一 ··· 19
　　二、大七度与小七度（major seventh and minor seventh） ······ 19
　　三、常用的记号与术语 ··· 20

第 6 课 ·· 22

 一、大三度与小三度（major third and minor third）····················· 22

 二、常用的记号与术语 ·· 23

第 7 课 ·· 24

 一、音程转位之二 ·· 24

 二、大六度与小六度（major sixth and minor sixth）··················· 24

 三、常用的记号与术语 ·· 25

第 8 课 ·· 27

 一、纯四度与增四度（perfect fourth and augmented fourth）··········· 27

 二、常用的记号与术语 ·· 27

第 9 课 ·· 29

 一、纯五度与减五度（perfect fifth and diminished fifth）·············· 29

 二、常用的记号与术语 ·· 29

第 10 课 ·· 31

 一、自然音程与变化音程 ·· 31

 二、单音程与复音程（simple intervals and compound intervals ）····· 33

 三、半音与全音的类别 ·· 34

 四、常用的记号与术语 ·· 34

第 11 课 ·· 36

 一、等音程的做题方法 ·· 36

 二、协和音程与不协和音程（consonant intervals and dissonant intervals）··· 36

 三、常用的记号与术语 ·· 36

★第 12 课　概念的补释及其他 ·· 38

 一、音程 ··· 38

 二、音程的度数与音数 ·· 39

 三、音程的转位之三 ·· 41

 四、等音与等音程（enharmonic pitches and enharmonic intervals）··· 41

 五、三全音（tritone）·· 42

第一学期部分习题的答案 ·· 43

第二学期（第 13～28 课）

 本学期的重点教学内容包括：部分常用的记号与术语；常用拍子；切分音；连音符；音值组合法；部分和弦的训练与背记调号等。常用的记号与术语连同第一学期共安排了 24 课。本教程中所列内容只是

常用的一部分，即便是常用的一部分记号与术语集中记忆也是非常困难的事情，因而遵循"难点分散"的原则每课学少量的内容，这样便可达到积少成多的教学目的。需要指出一点，记号与术语的内容非常多，本教材中未列到者大家可在其他同类书籍或记号与术语的专著中查找。

每学期我们均应强调学生训练各项内容熟练程度的重要性。

第 13 课 ··· 50

　　一、单拍子与复拍子（simple time and compound time）················· 50
　　二、切分音（syncopation）之一 ·· 51
　　三、常用的记号与术语 ·· 51

第 14 课 ··· 53

　　一、混合拍子 ·· 53
　　二、切分音（syncopation）之二 ·· 53
　　三、常用的记号与术语 ·· 54

第 15 课 ··· 55

　　一、连音符之一 ·· 55
　　二、常用的记号与术语 ·· 56

第 16 课 ··· 57

　　一、连音符之二 ·· 57
　　二、常用的记号与术语 ·· 58

第 17 课 ··· 59

　　一、音值组合之一 ·· 59
　　二、常用的记号与术语 ·· 60

第 18 课 ··· 61

　　一、音值组合之二 ·· 61
　　二、常用的记号与术语 ·· 62

第 19 课 ··· 64

　　一、音值组合之三 ·· 64
　　二、常用的记号与术语 ·· 65

第 20 课 ··· 67

　　一、音值组合之四 ·· 67
　　二、常用的记号与术语 ·· 68

第 21 课 ··· 69

　　一、音值组合之五 ·· 69

二、常用的记号与术语 ·· 71

第 22 课 ·· 72

一、音值组合之六 ·· 72

二、常用的记号与术语 ·· 74

第 23 课 ·· 75

一、音值组合之七 ·· 75

二、常用的记号与术语 ·· 76

第 24 课 ·· 77

一、音值组合之八 ·· 77

二、三和弦（triad） ··· 79

三、常用的记号与术语 ·· 81

第 25 课 ·· 82

一、七和弦（seventh-chord） ·· 82

二、原位与转位和弦（chord in root position and inversion） ································ 84

三、密集与开放排列的和弦（chord in close and open position） ····························· 85

四、调号（key signatures）之一 ··· 85

第 26 课 ·· 88

一、原位与转位和弦（chord in root position and inversion） ································ 88

二、调号（key signatures）之二 ··· 89

第 27 课 ·· 91

原位与转位和弦（chord in root position and inversion） ······························· 91

★第 28 课　概念的补释及其他 ··· 94

一、与"拍子"相关的几个词语 ·· 94

二、切分音（syncopation） ·· 95

三、连音符 ·· 96

四、音值组合 ·· 98

五、和弦（chord） ·· 99

第二学期部分习题的答案 ··· 101

第三学期（第 29～44 课）

本学期重点教学内容包括：部分和弦的训练；大小调音阶与五声性调式音阶；关系大小调与平行大小调；等和弦等。学至此学期，学生想必已经感受到前后相关内容衔接关系的重要性了。等音掌握得不好便无法顺利学习等音程、等和弦等内容；"二至四度"八种音程的熟练掌握必然为学习四种三和弦与七

种七和弦的原位与转位打下坚实的基础……我们不幸地看到有一些人不强调大三度、小三度的基本功练习，却给学生布置倍增三度的作业，这样做正是对教学内容间的衔接关系不清楚所致。

每学期我们均应强调学生训练各项内容熟练程度的重要性。

第 29 课 ·· 109

　　一、大调音阶（major scale）之一 ·· 109

　　二、原位与转位和弦（chord in root position and inversion） ································ 110

第 30 课 ·· 113

　　一、大调音阶（major scale）之二 ·· 113

　　二、原位与转位和弦（chord in root position and inversion） ································ 114

第 31 课 ·· 118

　　一、关系大小调（attendant keys/relative major and minor keys） ····················· 118

　　二、小调音阶（minor scale）之一 ·· 119

　　三、原位与转位和弦（chord in root position and inversion） ································ 120

第 32 课 ·· 123

　　一、小调音阶（minor scale）之二 ·· 123

　　二、音阶级数与音阶级的名称（scale degrees and scale degree names） ············· 124

　　三、原位与转位和弦（chord in root position and inversion） ································ 125

第 33 课 ·· 128

　　一、和声大调音阶（harmonic major scale） ·· 128

　　二、正音级与副音级、正三和弦与副三和弦 ·· 130

　　三、移调之一 ··· 130

　　四、原位与转位和弦（chord in root position and inversion） ································ 132

第 34 课 ·· 135

　　一、和声小调音阶（harmonic minor scale） ·· 135

　　二、稳定音级与不稳定音级 ·· 136

　　三、移调之二 ··· 137

　　四、原位与转位和弦（chord in root position and inversion） ································ 139

第 35 课 ·· 142

　　一、旋律大调音阶（melodic major scales） ·· 142

　　二、移调之三 ··· 143

　　三、原位与转位和弦（chord in root position and inversion ） ······························· 144

第 36 课 ·· 148

　　一、旋律小调音阶（melodic minor scales） ·· 148

二、移调乐器（transposing instruments） ·································· 150

三、协和和弦与不协和和弦（consonant and dissonant chord） ·································· 150

第 37 课 ·· 151

一、平行调（parallel key） ··· 151

二、等和弦之一 ··· 152

第 38 课 ·· 154

一、五声音阶（pentatonic scale）之一 ································· 154

二、等和弦之二 ··· 156

第 39 课 ·· 158

一、五声音阶（pentatonic scale）之二 ································· 158

二、偏音 ··· 158

三、等和弦之三 ··· 159

第 40 课 ·· 161

一、五声音阶（pentatonic scale）之三 ································· 161

二、四音列之一 ··· 162

三、等和弦之四 ··· 162

第 41 课 ·· 163

一、五声性七声音阶之一 ··· 163

二、四音列之二 ··· 164

第 42 课 ·· 165

一、五声性七声音阶之二 ··· 165

二、四音列之三 ··· 166

第 43 课 ·· 167

一、五声性七声调式之三 ··· 167

二、同主音大小调的比较 ··· 168

★ **第 44 课　概念的补释及其他** ·································· 169

一、音阶等（scale，etc.） ·· 169

二、缺级音阶与五声性七声音阶 ··· 171

三、关系调与平行调（relative key and parallel key） ········ 172

四、等音、等音程与等和弦 ··· 172

五、四音列 ··· 173

第三学期部分习题的答案 ·· 174

第四学期（第 45～60 课）

　　本学期重点教学内容包括：近关系调；"教会调式"；属七与导七和弦的解决；调中音程与和弦；调分析；泛音列与沉音列等。音程、和弦与调式（音阶）的联系，随着学习的深入越来越紧密。全部熟练掌握这些内容将为日后学习和声学、曲式学等理论课程创造有利的条件。另，本学期第 59 课中，包括部分弦乐器如何演奏自然泛音与人工泛音的内容，希望能对需要者有所帮助。

　　每学期我们均应强调学生训练各项内容熟练程度的重要性。

第 45 课 ⋯⋯⋯⋯⋯⋯⋯⋯⋯⋯⋯⋯⋯⋯⋯⋯⋯⋯⋯⋯⋯⋯⋯⋯⋯⋯⋯⋯⋯⋯⋯⋯⋯ 192

　　一、近关系调（closely related keys）之一 ⋯⋯⋯⋯⋯⋯⋯⋯⋯⋯⋯⋯⋯⋯⋯⋯⋯ 192

　　二、调中音程之一 ⋯⋯⋯⋯⋯⋯⋯⋯⋯⋯⋯⋯⋯⋯⋯⋯⋯⋯⋯⋯⋯⋯⋯⋯⋯⋯⋯⋯ 193

第 46 课 ⋯⋯⋯⋯⋯⋯⋯⋯⋯⋯⋯⋯⋯⋯⋯⋯⋯⋯⋯⋯⋯⋯⋯⋯⋯⋯⋯⋯⋯⋯⋯⋯⋯ 195

　　一、近关系调（closely related keys）之二 ⋯⋯⋯⋯⋯⋯⋯⋯⋯⋯⋯⋯⋯⋯⋯⋯⋯ 195

　　二、调中音程之二 ⋯⋯⋯⋯⋯⋯⋯⋯⋯⋯⋯⋯⋯⋯⋯⋯⋯⋯⋯⋯⋯⋯⋯⋯⋯⋯⋯⋯ 196

　　三、等音调（enharmonic keys） ⋯⋯⋯⋯⋯⋯⋯⋯⋯⋯⋯⋯⋯⋯⋯⋯⋯⋯⋯⋯⋯⋯ 197

第 47 课 ⋯⋯⋯⋯⋯⋯⋯⋯⋯⋯⋯⋯⋯⋯⋯⋯⋯⋯⋯⋯⋯⋯⋯⋯⋯⋯⋯⋯⋯⋯⋯⋯⋯ 198

　　一、多利亚调式与弗里几亚调式（Dorian mode and Phrygian mode） ⋯⋯⋯⋯⋯ 198

　　二、调中音程之三 ⋯⋯⋯⋯⋯⋯⋯⋯⋯⋯⋯⋯⋯⋯⋯⋯⋯⋯⋯⋯⋯⋯⋯⋯⋯⋯⋯⋯ 199

第 48 课 ⋯⋯⋯⋯⋯⋯⋯⋯⋯⋯⋯⋯⋯⋯⋯⋯⋯⋯⋯⋯⋯⋯⋯⋯⋯⋯⋯⋯⋯⋯⋯⋯⋯ 201

　　一、利底亚调式与混合利底亚调式（Lydian mode and Mixolydian mode） ⋯⋯⋯ 201

　　二、调中音程之四 ⋯⋯⋯⋯⋯⋯⋯⋯⋯⋯⋯⋯⋯⋯⋯⋯⋯⋯⋯⋯⋯⋯⋯⋯⋯⋯⋯⋯ 201

　　三、半音音阶（chromatic scale）之一 ⋯⋯⋯⋯⋯⋯⋯⋯⋯⋯⋯⋯⋯⋯⋯⋯⋯⋯⋯ 202

第 49 课 ⋯⋯⋯⋯⋯⋯⋯⋯⋯⋯⋯⋯⋯⋯⋯⋯⋯⋯⋯⋯⋯⋯⋯⋯⋯⋯⋯⋯⋯⋯⋯⋯⋯ 205

　　一、伊奥尼亚调式、爱奥利亚调式与洛克利亚调式（Ionian mode，Aeolian mode and Locrian mode）
⋯⋯⋯⋯⋯⋯⋯⋯⋯⋯⋯⋯⋯⋯⋯⋯⋯⋯⋯⋯⋯⋯⋯⋯⋯⋯⋯⋯⋯⋯⋯⋯⋯⋯⋯⋯⋯ 205

　　二、调中音程之五 ⋯⋯⋯⋯⋯⋯⋯⋯⋯⋯⋯⋯⋯⋯⋯⋯⋯⋯⋯⋯⋯⋯⋯⋯⋯⋯⋯⋯ 206

　　三、半音音阶（chromatic scale）之二 ⋯⋯⋯⋯⋯⋯⋯⋯⋯⋯⋯⋯⋯⋯⋯⋯⋯⋯⋯ 207

第 50 课 ⋯⋯⋯⋯⋯⋯⋯⋯⋯⋯⋯⋯⋯⋯⋯⋯⋯⋯⋯⋯⋯⋯⋯⋯⋯⋯⋯⋯⋯⋯⋯⋯⋯ 210

　　一、半音音阶（chromatic scale）之三 ⋯⋯⋯⋯⋯⋯⋯⋯⋯⋯⋯⋯⋯⋯⋯⋯⋯⋯⋯ 210

　　二、调中和弦之一 ⋯⋯⋯⋯⋯⋯⋯⋯⋯⋯⋯⋯⋯⋯⋯⋯⋯⋯⋯⋯⋯⋯⋯⋯⋯⋯⋯⋯ 211

第 51 课 ⋯⋯⋯⋯⋯⋯⋯⋯⋯⋯⋯⋯⋯⋯⋯⋯⋯⋯⋯⋯⋯⋯⋯⋯⋯⋯⋯⋯⋯⋯⋯⋯⋯ 213

　　一、调中和弦之二 ⋯⋯⋯⋯⋯⋯⋯⋯⋯⋯⋯⋯⋯⋯⋯⋯⋯⋯⋯⋯⋯⋯⋯⋯⋯⋯⋯⋯ 213

　　二、原位属七和弦的解决（resolution of dominant seventh chord in root position） ⋯⋯⋯ 214

第 52 课 ······· 218

一、转位属七和弦的解决（resolution of dominant seventh chord in inversion） ······· 218

二、调中和弦之三 ······· 221

第 53 课 ······· 224

一、原位导七和弦的解决（resolution of leading tone seventh in root position） ······· 224

二、调中和弦之四 ······· 226

第 54 课 ······· 228

一、转位导七和弦的解决（resolution of leading tone seventh chord in inversion） ······· 228

二、调中和弦之五 ······· 230

第 55 课 ······· 234

一、调分析之一 ······· 234

二、调中和弦之六 ······· 236

第 56 课 ······· 239

一、调分析之二 ······· 239

二、调中和弦之七 ······· 240

第 57 课 ······· 243

一、调分析之三 ······· 243

二、调中和弦之八 ······· 245

第 58 课 ······· 248

一、调分析之四 ······· 248

二、调中和弦之九 ······· 249

★ **第 59 课** ······· 251

一、泛音列（harmonic series） ······· 251

二、沉音列 ······· 256

★ **第 60 课　概念的补释及其他** ······· 257

一、近关系调（closely related keys） ······· 257

二、关于大、小调与五声调式单旋律的分析 ······· 258

三、调式（mode） ······· 259

四、调、调性、离调与转调等（key，tonality，tonicization and modulation，etc.） ······· 260

第四学期部分习题的答案 ······· 262

参考文献 ······· 269

附录 A 唱名法（solmization）···271

附录 B 音符与休止符 （notes and rests）·································273

附录 C 变音记号（accidentals）···275

后记···277

第一学期

（第 1~12 课）

　　本学期重点教学内容包括：五线谱、谱号与谱表、小节线与双小节线；部分常用的记号与术语；音程等。其中音程的训练次序为重中之重。熟练掌握常用音程至关重要，这是因为熟练掌握常用音程是学习和弦等其他相关内容所必需的基础，它与许多相关内容有着紧密的衔接关系。因而能够慢速做对题是不够的，通常构成一个音程的平均时间为一秒钟左右（或不超过两三秒钟）便是熟练掌握音程的重要标志。

　　每学期我们均应强调学生训练各项内容熟练程度的重要性。

❧ 第 1 课 ❧

五线谱　谱号与谱表　小节线、小节与双小节线　常用的记号与术语：**f　p　mf**
mp　⌒　**moderato**

一、五线谱（staff）

五线谱即用来记录乐谱的五条等距离平行线。

例【1-1】

```
上加三线    3—          上加三间
上加二线    2— — —  3   上加二间
上加一线  1 — — — — 2   上加一间
                      1
─────────────────────────────
─────────────────────────────
─────────────────────────────
─────────────────────────────
─────────────────────────────
下加一线  1 — — — — 1   下加一间
下加二线    2— — —  2   下加二间
下加三线    3—      3   下加三间
```

五线谱中的线（lines）与间（spaces）、加线（ledger lines）与加间均可记音符(notes)。

二、谱号（clef）与谱表

谱号是用以确定五线谱中音高位置的记号。标记了谱号的五线谱叫谱表。

1. 高音谱号（treble clef）与高音谱表（treble staff）

高音谱号是拉丁字母"G"的花体，所以又叫 G 谱号（G　clef）。记有高音谱号的五线谱叫高音谱表。

例【1-2】

高音谱号的标记方法是：① 从第二线下方起笔往上画弧线（第一次经过第二线）；② 第二次经过第二线；③ 第三次经过第二线；④ 第四次经过第二线。这样"G"就被标记在了

第二线上，表示第二线是 g¹(音的分组参看第 2 课)。请看下列书写过程：

例【1-3】

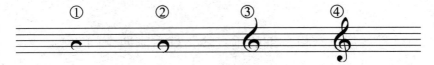

2. 低音谱号（bass clef）与低音谱表（bass staff）

低音谱号是拉丁字母"F"的花体，所有又叫 F 谱号（F clef）。记有低音谱号的五线谱叫低音谱表。

例【1-4】

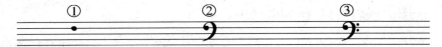

例【1-5】

低音谱号的标记方法：

两个小圆点夹住的第四线为 f。

下面的谱例选自英国作曲家、指挥家爱德华·埃尔加（Edward Elgar）的《谜语变奏曲》主题（总谱）的一部分——弦乐组。看到其中低音谱号的样子请不要感到奇怪。这才是"F"字母"正"着的样子。

例【1-6】

3. C 谱号（C clef）与各线 C 谱表

C 谱号是拉丁字母 "C" 的花体。由于此谱号可用于五线谱的任何一线，因此它还被称为活动谱号。

请看下列书写过程（注意一粗一细的垂直线正好占满四个间）。

例【1-7】

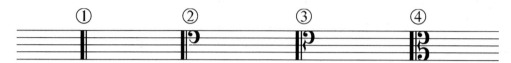

例【1-8】

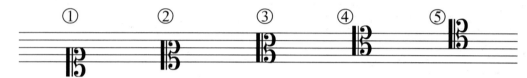

C 谱号所在的线均为中央 C (middle C)。

① 女高音谱表（号）(soprano　clef)，② 女中音谱表（号）(mezzo-soprano　clef)，③ 中音谱表（号）(alto　clef)，④ 次中音谱表（号）、男高音谱表（号）(tenor　clef)，⑤ 男中音谱表（号）(baritone　clef)。

以上介绍的各种谱表中，现使用频率最高的是高音谱表与低音谱表，其次是中音谱表与次中音谱表。事实上，谱表在历史上的使用情况以及谱号的发展历程比上面介绍的内容要复杂得多。

4. 大谱表（great staff or grand staff）

用连谱号（brace "括线" 加 "垂直线"）将高音谱表和低音谱表连起来，叫大谱表。

例【1-9】

连谱号还可以将更多谱表连起来，以记录独唱或独奏加伴奏、合奏、合唱的作品。

例【1-10】

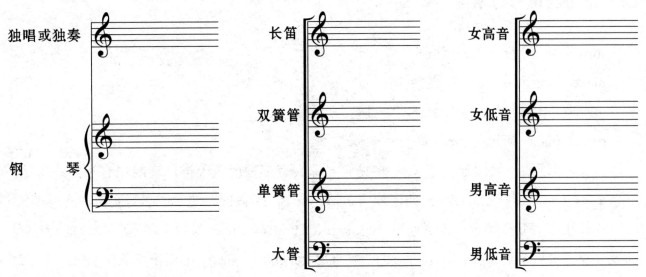

大型管弦乐作品甚至需要将数十行谱表连起来记谱（分不同乐器组），称作大总谱（full score）。

三、小节线、小节与双小节线（double bar）

小节线是穿过一行或若干行谱表的垂直线。两个小节线之间的部分为小节。（小节线：bar line，小节：bar。在美国小节线：bar，小节：measure。）

小节线产生于 16 世纪。当时画小节线的目的是便于演唱或演奏者观看数行乐谱。17 世纪，节奏的对称性与规律性加强并趋于规范化，小节线成为表示强拍的记号，标记在强拍之前。

|　强拍

第一小节强拍前面的小节线通常省略。

随着时代的发展，小节线表示强拍的意义越来越不确定。读谱时应明确一点，优先考虑力度等记号所表示的意义。只要作曲家在"强拍"位置标记了弱记号，小节线所表示强拍的意义就"退居二线"了。

双小节线（双纵线）可以表示乐段的结束，也可以表示整首乐曲的结束，表示乐曲结束时后面的小节线是加粗的。它还有其他用途，前面或后面加两个圆点（：）时，表示乐曲的反复（参见第 2 课）。

四、常用的记号与术语

forte　简记为 f，意为"强"；

piano 简记为 p，意为"弱"；

mezzo forte　简记为 mf，意为"中强"；

mezzo piano　简记为 mp，意为"中弱"；

⌒　　连线，就像延长号（⌒ 参见第 5 课）有多种用法一样，连线也有不同的用法。

a. 置于一组音符上方或下方的连线（slur），表示记号内的音要奏或唱得连贯、流畅。

连线用于弓弦乐器时，表示连弓（a legato bowing mark）；用于吹奏乐器时，表示气流要连贯不能吐奏、断奏，即运舌法的一种（a tonguing mark）；用于声乐作品时，表示连线内的若干音符下面只有一个音节（syllable）。中文中每个字正好是一个音节，因而记号内的若干音只唱一个字，有人称之为"一字多音"。此时的连线为音节记号（a syllable mark）。

例【1-11】

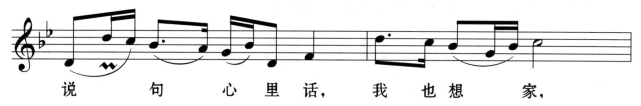

说　　句　　心　里　话，　我　也　想　家，

上例选自石顺义作词、士心作曲的歌曲《说句心里话》。

另外，连线（slur）还有划分结构的功能，为分句记号（a phrase mark）。

b. 置于两个相同音高（指纯一度关系，关于"纯一度"音程参看第 10、12 课）的音符上方或下方的连线（tie），表示奏或唱成一个音符（两个音符的时值相加）。

例【1-12】

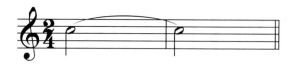

此记号可以连续使用。

例【1-13】

不能记成下面的样子。

例【1-14】

Moderato　中板，每分钟 88 拍（常标记成♩=88 或 88=♩）。注意：每分钟拍数要以作曲家在作品中标记的为准。有时作品中不标记每分钟的拍数。

■ 课下作业

1. 复习、巩固本课所学内容。
2. 预习第 2 课。

≈ 第 2 课 ≈

音的分组　常用的记号与术语：‖:‖　**Allegro　Allegretto　> ∧ < cresc.　> dim.** 断音记号（· , ⌢）

一、音的分组

例【2-15】

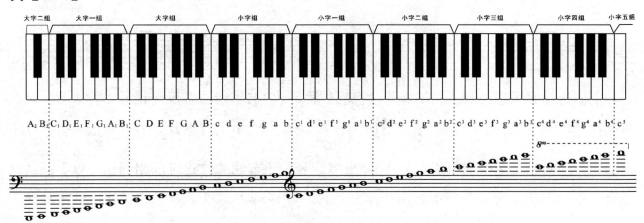

看了上例就会明白，音名是重复使用的。为了区分音名相同而音高不同的音，才有了音的分组。目前常见钢琴的琴键数与上例图中相同。最中央的一组是小字一组，因而 c^1 就叫"中央C"。a^1 为国际标准音（振动频率为 440 /秒）。请注意字母的大写、小写以及带有数字各组中数字书写的位置。

二、常用的记号与术语

反复记号（repeat marks or repeat signs），由一对双小节线分别加两个小圆点构成（注意小圆点的朝向）。如果是从头反复，前面的反复记号可以省略。

例【2-16】

上例选自雷蒙恩与卡卢利编著的《视唱教程》1B 141。请注意反复记号"背靠背"时的写法：｜｜:｜｜:｜｜｜，而不写成（｜:）｜｜｜｜:｜。其实例 2-17 中"背靠背"的反复记号也常见于出版物中（只书写两个加粗的小节线）。反复记号与小节线的位置可以相同也可以不同（请参看下例以及由上海音乐出版社出版，汪启璋、顾连理、吴佩华编译的《外国音乐辞典》的第 221～222 页）。

例【2-17】

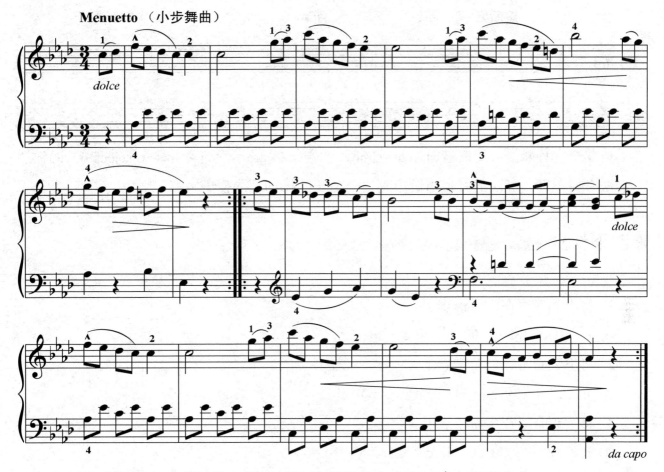

上例选自人民音乐出版社出版的《海顿钢琴奏鸣曲选》A♭大调奏鸣曲。

这种反复记号不可以套用，如：‖: ‖: :‖ :‖。

Allegro 快板，一分钟 132 拍。

Allegretto 小快板，一分钟 108 拍。

∧（strong accent）、>（accent） 均为重音记号，但∧比>更强，标记在某音或某柱式和弦上，表示这个音或和弦在强度上要比相邻的其他音或和弦突出（请参看例 2-17）。

cresc.（crescendo 的缩写）渐强。

dim.（diminuendo 的缩写）渐弱。

━━━━━ 渐强记号。

━━━━━ 渐弱记号。

断音记号有三种，请看下例：

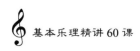
例【2-18】

请观察三种断音（短断音 staccatissimo，断音 staccato，次断音 mezzo staccato）的记法与奏法有何不同。奏法的时值由最短到逐一加长的排列顺序便于大家记忆。

■ 课下作业

1. 将下列音写在高音谱表上。

① c^1 ② d^2 ③ g ④ b^1 ⑤ e^3 ⑥ a^2

2. 将下列音写在低音谱表上。

① E ② f ③ B_1 ④ d ⑤ g^1 ⑥ c^1

3. 将下列音写在中音谱表上。

① d ② e^1 ③ A ④ c^1 ⑤ f^2 ⑥ b^1

4. 将下列音写在次中音谱表上。

① g^1 ② d^2 ③ a ④ F ⑤ c^1 ⑥ B

5. 复习本课中的记号与术语。

6. 预习第 3 课。

第 3 课

等音　常用的记号与术语：**ff　pp　fff　ppp　Andante　Andantino** 〳〵 〱

一、等音（enharmonic pitches/equivalent /equivalence）

作为教师，无论向学生讲授什么新的教学内容，均应该明确学生学习这一新的内容需要什么基础。这样学生听课的效果才有保证。

学生学习等音之前需掌握的内容：基本音级的名称及相邻音级的全音、半音关系；变音记号的含义。

为方便学生利用"键盘"做等音练习，教师还需要教会学生画单组键盘简单的平面图。画的过程分下列四步：

第一步，画一个黑键（学生画黑键时不用将其涂黑，以便在空白处书写音名或唱名）。

第二步，在第一步基础上，再画一个黑键与一条垂直线。

第三步，在前两步的基础上再画三个黑键。

第四步，将前三步画好的图框起来。

请看下例：

例【3-19】

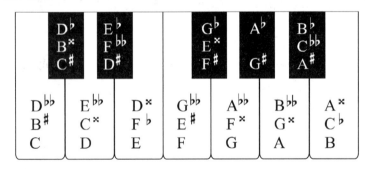

上例中，十一个琴键位置上有三个音名，而 G♯、A♭ 所在的琴键却只有两个音名。这个琴键为什么少一个音名呢？回答这个问题要从音名的来源说起。音名的来源有五个。在讲述五个来源的过程中顺带回答上一个问题（为方便起见，我们称 G♯、A♭ 这个琴键为"它"）。

第一个来源——基本音级（即七个具有独立名称的音级）。

请看下例：

例【3-20】

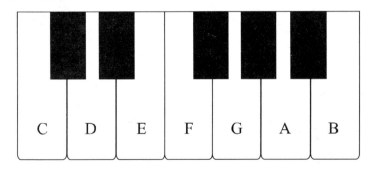

这一来源，与"它"无关。

第二个来源——升音（即将基本音级升高半音获得的名称）。

请看下例：

例【3-21】

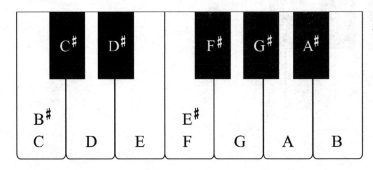

在这一来源中，"它"叫 G♯（有了第一个名称）。

第三个来源——降音（即将基本音级降低半音获得的名称）。

请看下例：

例【3-22】

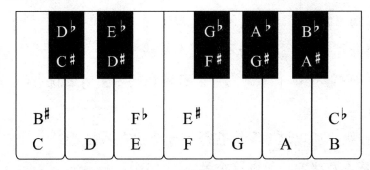

在这一来源中，"它"叫 A♭（有了第二个名称）。

第四个来源——重升音（即将基本音级升高全音获得的名称）。

请看下例：

例【3-23】

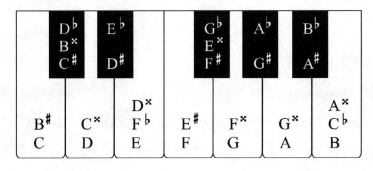

这一来源，与"它"无关。

第五个来源——重降音（即将基本音级降低全音获得的名称）。

请看下例：

例【3-24】

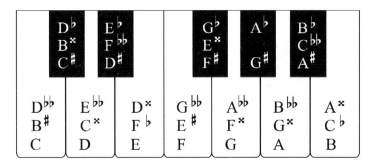

这一来源，与"它"无关。

为了加深理解，就"它"的问题总结如下：

（1）基本音级——无"机会"，因为"它"不是基本音级。

（2）升音——"它"下方半音是基本音级 G，因而"它"被称作"G♯"。

（3）降音——"它"上方半音是基本音级 A，因而"它"被称作"A♭"。

（4）重升音——无"机会"，因为"它"下方全音不是基本音级。

（5）重降音——无"机会"，因为"它"上方全音不是基本音级。

事实上，明白了音名的五个来源就能把每个琴键为什么有现在的若干音名说得清清楚楚了。以一组键盘第一个白键为例：

（1）基本音级——因其是基本音级，所以这个琴键获得了一个独立名称"C"。

（2）升音——因其下方半音是基本音级 B，所以这个琴键叫"B♯"。

（3）降音——无"机会"，因其上方半音不是基本音级。

（4）重升音——无"机会"，因其下方全音不是基本音级。

（5）重降音——因其上方全音是基本音级 D，所以这个琴键叫"D♭♭"。

二、常用的记号与术语

ff　pp　fff　ppp　Andante　Andantino　〳〵·〳

fortissimo 简称为 ff，意为"最强"；pianissimo 简称为 pp，意为"最弱"。意大利语中，词尾有后缀"-ssimo"者为比较级中的最高级，因而 fortissimo 与 pianissimo 的字面意义是"最强"与"最弱"。但作为力度标记实际上只具相对意义。目前，一般基本乐理教材中，将 ff 释为很强，pp 释为很弱，fff（fortississimo）释为最强，ppp（pianississimo）释为最弱。有些作曲家在作品

中标记的力度记号超出教科书中所述范围也属正常现象。

例【3-25】

上例选自柴科夫斯基《第六交响曲》第一乐章（A调单簧管与大管声部的片段）。其中弱记号最多标记了六个（pppppp）。

Andante　行板　每分钟66拍。

Andantino　小行板　每分钟69拍。

𝄎 𝄍 均为"重复"省略记号（simile marks）。请看谱例：

例【3-26】

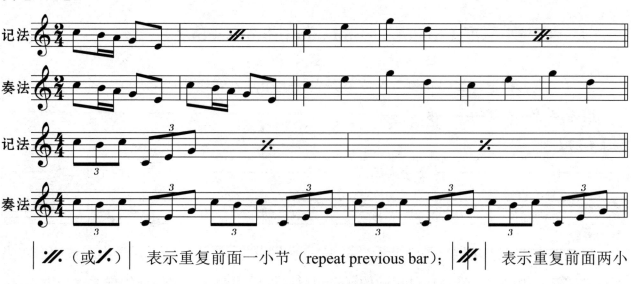

| 𝄍（或𝄎）| 表示重复前面一小节（repeat previous bar）； | 𝄎 | 表示重复前面两小节（repeat previous two bars）。注意上例第7小节的用法，参看人民音乐出版社出版的《外

国音乐表演用语辞典》附表五。

■ 课下作业

1. 画键盘，并将全部音名标记出来。

2. 画键盘，并将全部唱名标记出来（用固定唱名）。

3. 熟记本课中的记号与术语。

4. 预习第4课。

注意：上面1、2题必须每天做，越熟练越好。第2题可以用简谱标记。

❧ 第 4 课 ❧

大二度　小二度　常用的记号与术语：Lento　换气记号　（'　ᵛ）　**fp**

从这节课开始，我们"训练"乐理课中非常重要的一项内容——音程。为什么用"训练"一词？请参看本书中代自序的文章《论基本乐理课程的"理论"与"技能"双重属性》。

开始学习音程的方法很简单：记"实例"。

一、大二度与小二度（major second and minor second）

学习二度音程记什么"实例"？答案是背记七个基本音级构成的二度。全音的二度为大二度，半音的二度为小二度。

例【4-27】

记熟以上七个"实例"是学习大二、小二度的基础。在此基础上，学生应该明白，当这些"实例"中的每个音程加以相同的变音记号时性质不变（即实例中的任意一个大二度，两音分别加上相同的变音记号还将是大二度；小二度实例亦然）。

例【4-28】

那么下例 a 中的音向上构成小二度，下例 b 中的音向上构成大二度怎么处理呢？

例【4-29】a 例【4-29】b

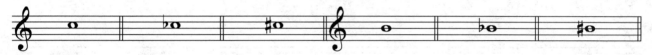

请看答案：

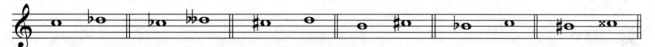

任课教师可以通过课程讨论的方式组织教学，务必使每位学生理解透彻，并将"课下作业"中的音程作业在课堂上学会做熟（以后课均是这样）。

在理解以上所有内容的基础上，我们学习下面几个有关音程的概念（下方音与上方音、旋律音程与和声音程）。

音程中低的音为下方音（lower pitch）（有人称 "根音"）；高的音为上方音（higher pitch）（有人称 "冠音"）。

分先后记谱、演奏与演唱的音程，叫作旋律音程（melodic interval），其进行有上行、下行与平行三种形式。上下对齐记谱、同时演奏、演唱的音程，叫和声音程（harmonic interval）。注意二度和声音程的写法。

例【4-30】

旋律音程 和声音程

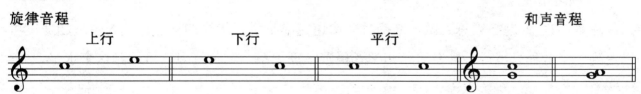

二、常用的记号与术语

换气记号：'或 ˅（breath mark【英】luftpause【德】）表示呼吸的间歇或句逗划分。

Lento 慢板，每分钟 52 拍。

fp forte piano 的缩写，强后突弱。

▌课下作业

1. 以下列 21 个音分别为下方音、上方音构成大二度。

2. 以下列 21 个音分别为下方音、上方音构成小二度。

3. 背熟二度实例。

4. 熟记本课记号与术语。

5. 预习第 5 课。

注意：1、2 题必须每天做。准确且能快速完成是学习优异的标志。优秀生做题速度可以达到一个音程只用一秒钟左右，初学者稍慢些没关系，刻苦练习均可达到这个水平。

第 5 课

音程的转位之一　大七度　小七度　常用的记号与术语：Largo　Larghetto　⌢　D.S.
𝄋　D.C.　fine

一、音程的转位之一

音程中的上方音与下方音因八度移位而发生变化，叫音程转位（inversion of intervals）。

例【5-31】

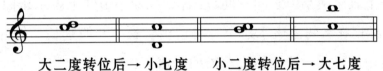

大二度转位后→ 小七度　　小二度转位后→大七度

请记住：二度转位是七度（当然了，七度转位是二度）；大音程转位是小音程，小音程转位是大音程。本课中要使用的重要信息是：大二度转位是小七度，小二度转位是大七度。

二、大七度与小七度（major seventh and minor seventh）

做大七度利用小二度，做小七度利用大二度。当大二度与小二度均已熟练掌握时，利用转位做七度非常方便。

例【5-32】

以下列音为下方音构成小七度音程。

小七度做题过程：先向下找见大二度的音，然后将其移高八度。

例【5-33】

以下列音为上方音构成大七度音程。

大七度做题过程：先向上构成小二度的音，然后将其移低八度。

一般乐理书中会描述每种音程的音数是多少，但如果用数音数的方法做题速度会较慢（关于音程的概念等参看第12课）。

三、常用的记号与术语

Largo　广板，每分钟46拍。

Larghetto　小广板，每分钟60拍。

⌢（fermata【意】pause【美】）延长号，有多种用法（用于小节线、双小节线、音符与休止符）。

例【5-34】

标记在小节线上表示两小节之间有间歇；标记在双小节线上表示乐曲的结束（常与D.C.或D.S.等搭配）；标记在音符上表示这个音符自由延长（一般延长一倍）；标记在休止符上表示这个休止符自由休止（一般多休止一倍的时值）。

D.S.　𝄋　D.C.　fine

例【5-35】

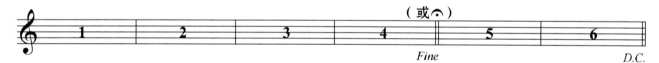

演奏（或唱）过程：1，2，3，4，5，6（看见D.C.从头反复），1，2，3，4（到fine或⌢‖处结束）。

例【5-36】

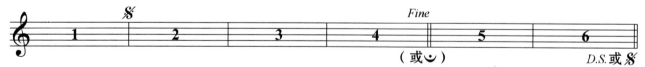

演奏（或唱）过程：1，2，3，4，5，6（看见D.S.或𝄋，从前面标𝄋处反复），2，3，4（到fine或‖处结束，fine与⌢上下均可标记）。

D.S.　Dal segno 的缩写，意：从记号𝄋处反复；D.C.　Da capo 的缩写，意：从头反复；fine与英文词"fine"（a. 好的……）无关，为意大利语，意：曲终。

▋课下作业

1. 以下列 21 个音为下方音构成大七度。

2. 以下列 21 个音为上方音构成大七度。

3. 以下列 21 个音为下方音构成小七度。

4. 以下列 21 个音为上方音构成小七度。

5. 熟记本课记号与术语。

6. 继续做上一课中的大二度与小二度作业。

7. 预习第 6 课。

提醒：凡以"21 个音"为题的作业均要多练习。新作业每天练习（可写多遍）；旧作业常常复习。

第 6 课

大三度　小三度　常用的记号与术语：Adagio　⊖　coda

一、大三度与小三度（major third and minor third）

例【6-37】

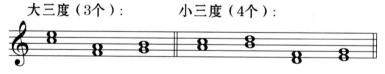

上例为三度实例，须背熟。

例【6-38】

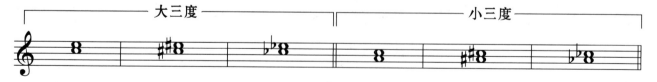

所记实例中的任何音程，其上方音与下方音带有相同的变音记号，性质不变。

下例中音程的构成方法与例【4-29】 a、b 相同。

例【6-39】

以下列音为上方音构成指定音程。

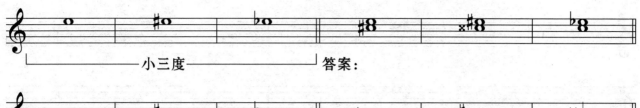

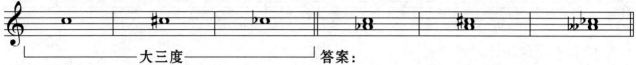

二、常用的记号与术语

Adagio　柔板，每分钟 56 拍。

例【6-40】

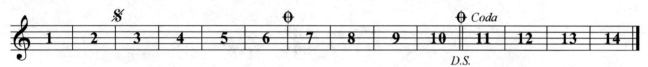

演奏（唱）过程：1，2，3，4，5，6，7，8，9，10（D.S.表示从 𝄋 处反复），3，4，5，6（两个 ⊕ 之间的部分省去接 coda），11，12，13，14。

⊕ 反复后表示省略的记号，使用一对，两个"⊕"记号之间的部分省略。

coda　尾声。

▌课下作业

1. 以下列 21 个音分别为下方音与上方音构成大三度。

2. 以下列 21 个音分别为下方音与上方音构成小三度。

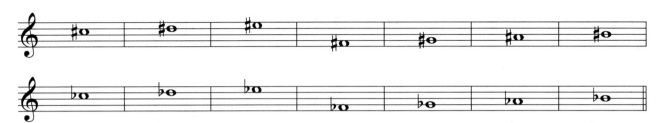

3. 背熟三度实例。

4. 熟记本课记号与术语。

5. 预习第 7 课。

❧ 第 7 课 ❧

> 音程转位之二　　大六度　小六度　常用的记号与术语：**Vivace**　　**Vivo**　**8** - - - - - - - - - ¬
>
> **8** - - - - - - - - ⌐

一、音程转位之二

例【7-41】

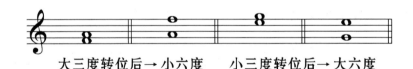

大三度转位后→小六度　　　小三度转位后→大六度

请与第 5 课的转位内容合在一起记以下转位规律：

二度 ←→ 七度；三度 ←→ 六度。

二度与七度、三度与六度可以互转。二与七、三与六的和数均为九。转位是做八度转位，为什么互转的两个音程度数之和不是八，而是九呢？非常简单，因为两个音程有一个音的度数数过两次。请参看上例，仔细观察，说出两对转位的音程中哪些音多数了一次。本课中要使用的重要信息是：大三度转位是小六度，小三度转位是大六度。

二、大六度与小六度（major sixth and minor sixth）

做大六度利用小三度，做小六度利用大三度。

例【7-42】

以下例音为下方音构成小六度音程。

小六度做题过程：先向下做出大三度的音，然后将其移高八度。

例【7-43】

以下例音为上方音构成大六度。

请自己观察做题过程。

三、常用的记号与术语

Vivace　　Vivo　　意均为快速有生气，常用做速度标记，每分钟 160 拍。

8··········┐ 与 8········┘ 为移动八度记号（octave signs）。

例【7-44】

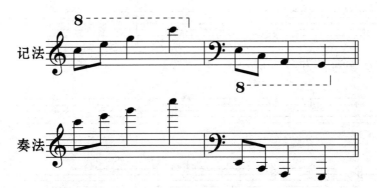

此记号来源于 8 ottave 或 8va（ottava【意】八度音，高或低八度音）。

▌课下作业

1. 以下列 21 个音为下方音构成大六度。

2. 以下列 21 个音为上方音构成大六度。

3. 以下列 21 个音为下方音构成小六度。

4. 以下列 21 个音为上方音构成小六度。

5. 熟记本课记号与术语。

6. 预习第 8 课。

❧ 第 8 课 ❧

纯四度 增四度 常用的记号与术语：Grave brillante 重复八度记号之一（8）

一、纯四度与增四度（perfect fourth and augmented fourth）

例【8-45】

请记住：七个基本音级构成的所有的四度中，除了上例第 7 个不是纯四度，其余 1～6 个均为纯四度。fa 与 si 构成的四度比其他 6 个纯四度多出半音。结论：上例中，只要不是 fa 与 si "在一起"就一定是纯四度。

例【8-46】

上例中，第 1 个音程在例【8-45】已经得知，它比纯四度多半音。2～5 个音程均已调整为纯四度，请仔细辨别。

比纯四度多半音的四度叫增四度；比增四度少半音的四度叫纯四度。

根据前几节课所学构音程的方法，想一想，用带升号与降号的音做下方音或上方音构成纯四度应该怎么做？

学会了纯四度再练习增四度就容易多了，想想为什么？请做课堂练习。

提示：本教材中的"课下练习"中的作业大多可作为课堂练习使用。

二、常用的记号与术语

Grave 庄板，每分钟 40 拍。

brillante 辉煌的。

例【8-47】

"8"八度重复记号。将其标记于音符上方表示高八度重复，标记于音符下方表示低八度重复（关于八度重复（octave doubling）记号还有内容，请参看第9课）。

■ 课下作业

1. 以下例21个音分别为下方音与上方音构成纯四度。

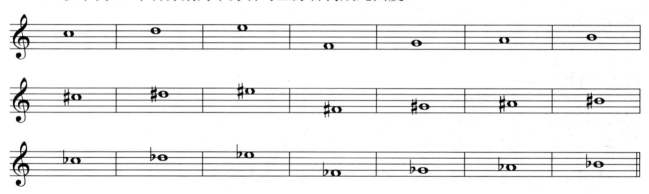

2. 以下例21个音分别为下方音与上方音构成增四度。

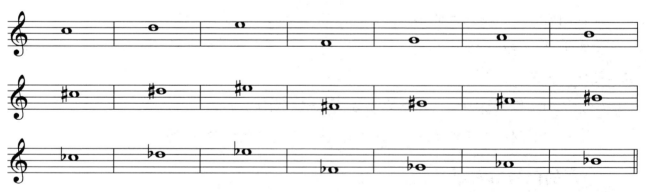

3. 熟记本课记号与术语。

4. 预习第9课。

28

⚜ 第 9 课 ⚜

纯五度 减五度 常用的记号与术语：**Presto** **Prestissimo** **brioso** 重复八度记号之二
（con **8** - - - - - - ̚ con **8** _ _ _ _ _ _ ̣）

一、纯五度与减五度（perfect fifth and diminished fifth）

例【9-48】

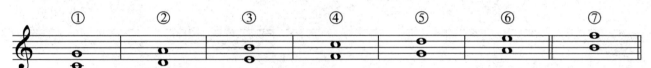

请与例【8-45】进行比较。

请记住：七个基本音级构成的所有的五度中，除了上例第 7 个不是纯五度，其余 1～6 个均为纯五度。si 与 fa 构成的五度比其他 6 个纯五度少了半音。结论：上例中，只要不是 si 与 fa "在一起" 就一定是纯五度。

例【9-49】

比纯五度少半音的五度叫减五度；比减五度多半音的五度叫纯五度。

请与例【8-46】相对照，进行课堂讨论，并说明例【9-49】的意图。

纯四度与增四度的练习熟练掌握后，做纯五度与减五度就变得容易了。

二、常用的记号与术语

Presto 急板，每分钟 184 拍。

Prestissimo 最急板，每分钟 208 拍。

brioso 活泼的，生气勃勃的。

con **8** - - - - - - ̚ ，con **8** _ _ _ _ _ _ ̣ 重复八度（octave doubling）记号。

例【9-50】

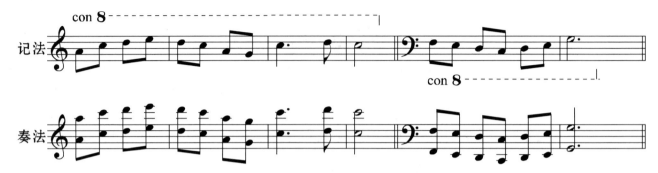

■ 课下作业

1. 以下例 21 个音为下方音构成纯五度。

2. 以下例 21 个音为上方音构成纯五度。

3. 以下例 21 个音为下方音构成减五度。

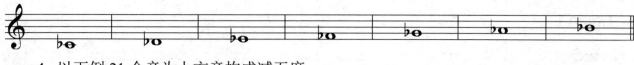

4. 以下例 21 个音为上方音构成减五度。

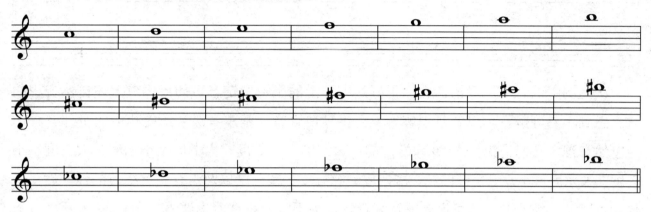

5. 熟记本课记号与术语。

6. 预习第 10 课。

〰 第 10 课 〰

自然音程　变化音程　单音程　复音程　半音与全音的类别　常用的记号与术语：

con brio　　长休止符（⊢─ 100 ─⊣）

一、自然音程与变化音程

1. 自然音程（diatonic　intervals）

一般乐理书中都是在练习做音程题之前讲述什么是自然音程。我们已经学过 12 种音程了。即使是这样，我们今天讨论"自然音程"仍然离不开超前内容（如：下面提到的自然音阶、五度音列等）。

自然音程是指自然音阶（diatonic scale）中所包括的音程。自然音阶又是由什么关系的音组成的呢？它由纯五度排列起来的七个（少于七个音所构成的音程也在自然音程范围）音组成。请看下列由七个音组成的五度（特指纯五度）音列。

例【10-51】

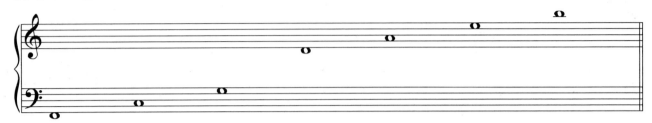

从上例中的音不难看出，它们正好是钢琴上的全部白键音。如果你对上述自然音程的概念感到不易理解，可以暂且理解为——钢琴白键音（基本音级）所能构成的全部音程均为自然音程，它们是我们4～9课学过的：大二度、小二度、大七度、小七度、大三度、小三度、大六度、小六度、纯四度、减四度、纯五度、减五度以及没有做过练习的纯一度（音数为"0"）、纯八度（这里没有提及复音程，关于复音程请看本课"二"）。

想一想， 是自然音程吗？

下面用我们学过的音程列表如下：

例【10-52】

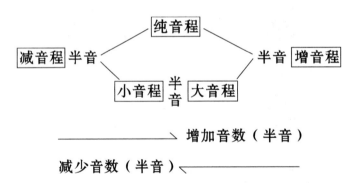

教师组织学生用学过的12种音程，对照上例列表进行课堂讨论。

另外，在上例基础上还可调整出比减音程少半音、比增音程多半音的音程。

例【10-53】

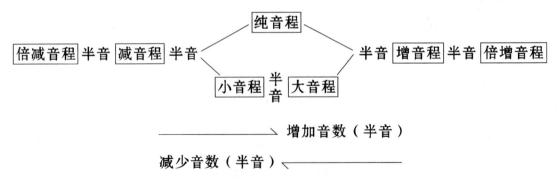

想一想，减一度、倍减一度、倍减二度等，理论上均不成立，为什么？

2. 变化音程

变化音程指自然音阶中没有的音程。比如：增一度、增二度、倍增一度、倍减八度等。

二、单音程与复音程（simple intervals and compound intervals ）

一到八度的音程叫单音程，超过八度的音程叫复音程。

例【10-54】

十五度以内复音程的命名方法是：单音程的性质加复音程的度数。

超过十五度的复音程，以实际度数减去下方若干个七度后所余单音程来命名。

例【10-55】

隔开三个七度的大三度

注：复音程在以后的学习过程中，我们会经常遇到。但是很少用实际度数来描述。更多情况下会直接描述成单音程。

例【10-56】

★上例中远离的两个音程均是隔开两个七度的纯五度，但在和声学教程中，"隔开两个七度的"这几个字从来都不说，只说"平行五度"（这个例子中的平行五度叫"莫扎特五度"，当然，同学们现在不必深究）。

三、半音与全音的类别

所谓"类别"指"自然"与"变化"，与自然音程与变化音程有关。

自然半音即自然音程构成的半音（小二度）；自然全音即自然音程构成的全音（大二度）。

变化半音即变化音程构成的半音（增一度、倍减三度）；变化全音即变化音程构成的全音（倍增一度、减三度）。

四、常用的记号与术语

con brio　活泼地，愉快地。

├──────┤ 长休止符记号（lange　pause 【德】），通常记在五线谱的第三线上。加上数字表示休止的小节数。├─100─┤ 表示休止 100 小节（100 bars rest）。

■ 课下作业

1. 以下列各组 21 个音分别作上方音与下方音构成指定的二、三、四度音程（八种）。

注：有个别的音写不出答案。

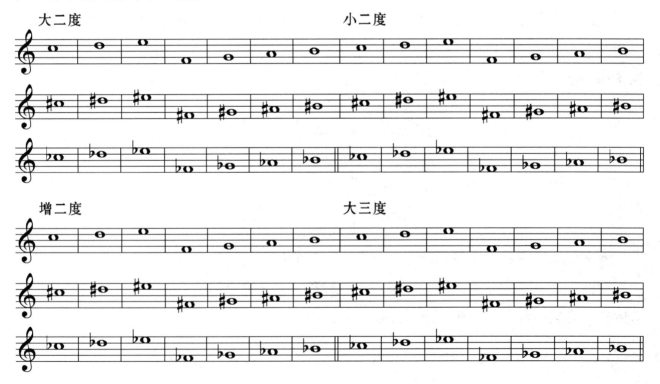

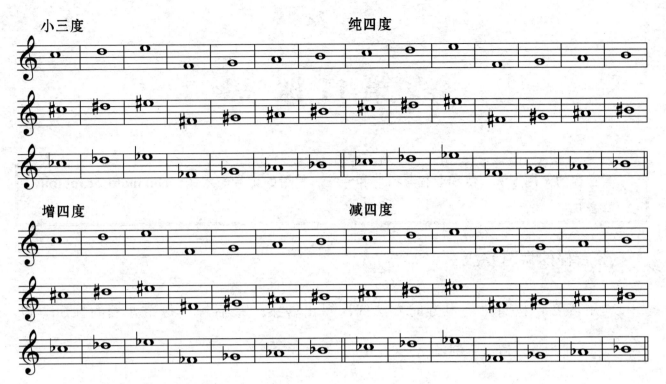

2. 熟记例 10-53 列表。

3. 任课教师适量布置复音程作业。

4. 说明下列半音、全音的类别。

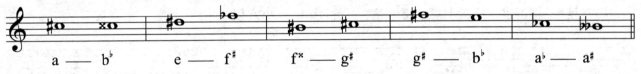

5. 熟记本课记号与术语。

6. 预习第 11 课。

注：1 题（二～四度）"八种音程"需大量做练习，做到可以 5～6 分钟做完为优秀。学生中极优秀者可以 3 分半做完。

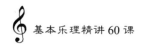

<div align="center">

❧❧ 第 11 课 ❧❧

</div>

> 等音程的做题方法　协和音程与不协和音程　常用的记号与术语：con moto　cantabile
> 震音记号

一、等音程的做题方法

利用等音，按照排列组合的方法依次写出答案，最后标出每个音程的性质。以为题，请看下例。

例【11-57】

上例中，两遍题做的顺序不同，但方法是一样的。任课教师可组织学生进行课堂讨论，搞清楚做题顺序的规律，以及"搭配"的数量为什么是九个（连题）？

题中如果有 G$^\sharp$（或 A$^\flat$）音，"搭配"的数量应该是几呢？

二、协和音程与不协和音程（consonant intervals and dissonant intervals）

协和音程包括完全协和音程与不完全协和音程。一切纯音程为完全协和音程（perfect intervals）。大三度、小三度、大六度、小六度为不完全协和音程（imperfect intervals）。大二度、小二度、大七度、小七度以及增音程、减音程、倍增音程与倍减音程均为不协和音程。

三、常用的记号与术语

con moto　速度稍快地，活跃地。

cantabile　如歌地。

震音记号（tremolo）——表示一个音、两个音或多个音的迅速交替，用斜线标记。斜线的数目与演奏的音符符尾数相同。

例【11-58】

这里讲的"震音"内容在有些教材中（含国外）被归到"反复与重复"（reiterations and repeats）的简化形式中讲述。

■ 课下作业

1. 同第 10 课第 1 题。

2. 写出下例音程的等音程（一天做两个音程）。

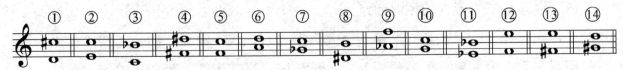

3. 熟记音程的协和程度。

4. 熟记本课记号与术语。

5. 以下例 21 个音（学生自己多抄几遍题）分别作下方音（箭头向上）、上方音（箭头向下）构成纯五度、减五度、增五度、大六度、小六度、大七度、小七度及减七度（五～七度八种音程）。注意：与二～四度八种音程一样需要大量做题。

6. 预习第 12 课。

★ 第 12 课　概念的补释及其他

> 音程　音程的度数与音数　音程的转位之三　等音与等音程　三全音（tritone）

本教材中，有些概念在基本内容训练之后才讲，这是特意安排的。旨在帮助学生更好地掌握所学内容。学生有了一定的基础再学习一些概念就能理解得更透彻。学生若要认为概念纯属理论的范畴，可学可不学，那就大错特错了。扎实的理论功底是以后学习更深层次理论课程的不可或缺的重要基础。

一、音程

关于音程的概念，翻开多少本乐理书几乎就有多少种说法。当然了，各种说法的基本意思均是一样的。

目前国内乐理书中音程的概念通常是："两个音（或两音级或乐音……）在音高上的相互关系，叫音程"。"在音高上的相互关系"也有说成"距离"的。其实"距离"要比"……相互关系"更形象、更易理解。"距离"是借来使用的一个词，确实无可厚非。在视唱练耳课中，我们常常听说大三和弦"明亮"一些，小三和弦"暗淡"一些，这里的"明

亮"与"暗淡"均是借来一用的词，有何不妥吗？（显然在生活中，"明亮"与"暗淡"均是用眼睛看到的，不是用耳朵听到的。）

下面列举几本书中关于音程的描述。

1. "两个乐音间的'距离'叫音程，即任何两个乐音的音高差。"（选自《牛津音乐词典》*The Oxford Dictionary of Music*，Michael Kennedy，Oxford New York Oxford University Press）

原文：The 'distance' between 2 notes is called an 'interval',i·e· the difference in pitch between any 2 notes. 注意："原文中作者将距离一词（'distance'）加了引号"。

2. "音程——两个乐音的音高距离。"（选自《哈佛音乐词典》*Harvard Dictionary of Music*，Willi Apel，Harvard University Press）

原文：Interval. The distance in pitch between two tones.

3. "音程——两个音之间的距离。"（选自《新格罗夫音乐与音乐家辞典》）

原文：Interval. The distance between two pitches.

以上三种说法中均使用了"距离"一词，而"在音高上的相互关系"意思无非还是在讲一个乐音与另一个乐音"离多远"的问题。但说成"……相互关系"就变得"抽象"起来了。到底用哪个更好呢？初学者容易理解、容易接受更重要。编书者、任课老师没有必要抓住某个"字"或"词"深究其意却忘了自己编的书让谁看、授的课让谁听。

当然了，如果所述概念既准确又简练还易懂，那就再好不过了。

笔者所描述的音程是：两音级的音高差。

二、音程的度数与音数

音程的名称由"级数"与"音数"两者决定，级数表明音程的度数，音数表明音程的性质（即：大、小、纯等等）。

五线谱中的每个间、线、加间与加线皆为一级，两者所含的级数就是音程的度数。

例【12-59】

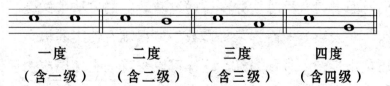

一度　　　二度　　　三度　　　四度
（含一级）（含二级）（含三级）（含四级）

关于音数说法不一。有的书中说音数是全音的数量；有的说是半音的数量；还有的说是全音或半音的数量。

例【12-60】

名称	音程	全音数量	半音数量	名称	音程	全音数量	半音数量
纯一度		0	0	减五度		3	6
小二度		$\frac{1}{2}$	1	纯五度		$3\frac{1}{2}$	7
大二度		1	2	小六度		4	8
小三度		$1\frac{1}{2}$	3	大六度		$4\frac{1}{2}$	9
大三度		2	4	小七度		5	10
纯四度		$2\frac{1}{2}$	5	大七度		$5\frac{1}{2}$	11
增四度		3	6	纯八度		6	12

例【12-61】

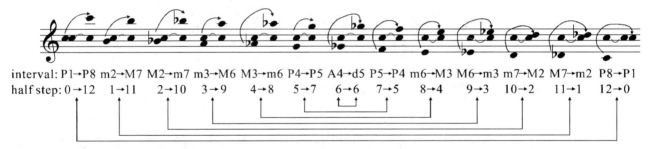

interval: P1→P8 m2→M7 M2→m7 m3→M6 M3→m6 P4→P5 A4→d5 P5→P4 m6→M3 M6→m3 m7→M2 M7→m2 P8→P1

half step: 0→12 1→11 2→10 3→9 4→8 5→7 6→6 7→5 8→4 9→3 10→2 11→1 12→0

上例选自牛津大学出版社出版的 *The Complete Musician* 第 35 页。（作者：Steven G. Laitz）

上例中讲述的是音程转位的内容，不过选这个例子是为了让大家了解作者是怎样标记音数的。

事实上，我们前面学习音程时，并没有通过数音数的方法来做题。如果构成音程时不需要数音数，那么，对表演专业而言，"音数"就很难有使用的机会了，本人建议教学中关于音程的音数还是指半音的数量为好，这样可以与有些更深层次的理论课接轨，比如阿伦·福特（Allen·Forte）的音级集合理论（pitch-class set theory）。

三、音程的转位之三

前两次讲述音程的转位只是为了利用二度训练七度、利用三度训练六度。本课讲述音程转位的全部内容。

例【12-61】中的文字为英语。选用此例不是要求同学们记住其中的原文。现将例中的内容详细说明如下：

interval，音程。"P，M，m，A，d"表示音程的性质（the quality of interval）

P 是 Perfect 的缩写，P8 即纯八度。

M 是 Major 的缩写，M2 即大二度。

m 是 minor 的缩写，m7 即小七度。

A 是 Augmented 的缩写，A4 即增四度。

d 是 diminished 的缩写，d5 即减五度。

half step 意为半音（的数量）。

从例中我们可以看出以下规律：

例【12-62】

一	二	三	四	五	六	七	八
八	七	六	五	四	三	二	一

纯	大	小	增	减	倍增	倍减
纯	小	大	减	增	倍减	倍增

请任课教师组织学生就上例内容进行课堂讨论。

四、等音与等音程（enharmonic pitches and enharmonic intervals）

1. 等音

等音，即音高相同而意义和记法不同的音，也叫同音异名的音。

请弹奏钢琴上的 c^\sharp 与 d^\flat，"音高相同"不难理解。"记法不同"也好理解——一个写成 c^\sharp，一个写成 d^\flat。那么"意义不同"指什么？完全理解此内容需要以调式音阶及调式变音为基础。所以，这个问题在第 44 课解答。暂时可以把"意义不同"理解为它们的使用"机会"或使用"范围"不同。

2. 等音程

等音程，指音高与音数相同，意义与记法不同的音程。

请在钢琴上弹奏 𝄞 ♭𝅘𝅥 ‖ ♯𝅘𝅥 ‖ 。"音高与音数相同"很好理解。"记法不同"

也一目了然。那么"意义不同"指什么呢？（参看第 44 课）暂时可以参考（本课）"等音"中对"意义不同"的解释。

五、三全音（tritone）

Tritone 特指增四度与减五度。史称"魔鬼音程"（diabolus in musica【拉】）。

▌课下作业

任课教师安排学生总复习。

第一学期部分习题的答案

第 2 课

第 4 课

第 5 课

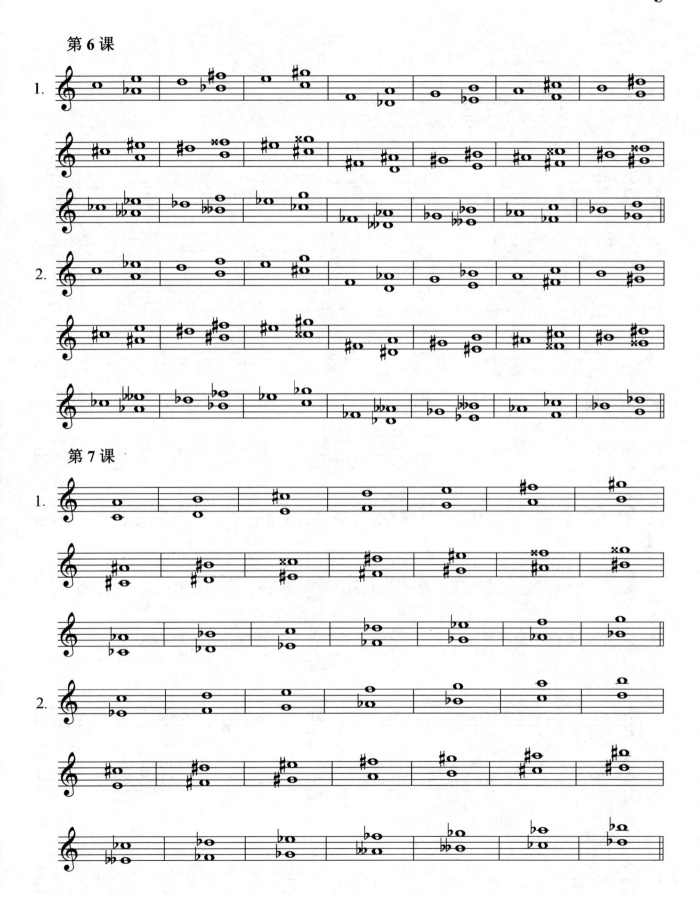

第6课

第7课

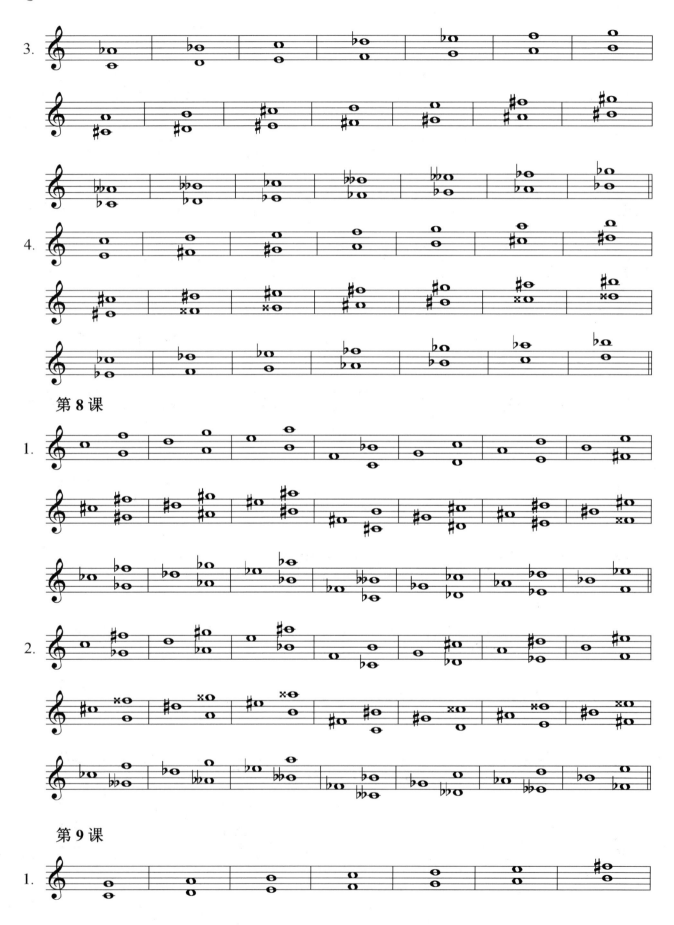

第 8 课

第 9 课

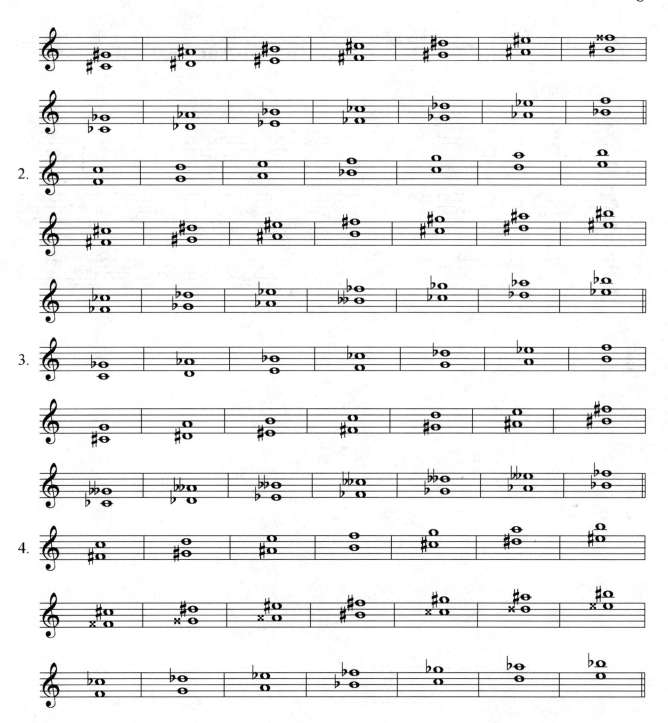

第10课

1.1 题中的增二度。

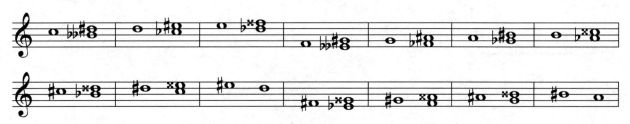

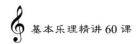

基本乐理精讲60课

1 题中的减四度。

48

第二学期

（第 13～28 课）

　　本学期的重点教学内容包括：部分常用的记号与术语；常用拍子；切分音；连音符；音值组合法；部分和弦的训练与背记调号等。常用的记号与术语连同第一学期共安排了 24 课。本教材中所列内容只是常用的一部分，即便是常用的一部分记号与术语集中记忆也是非常困难的事情，因而遵循"难点分散"的原则每课学少量的内容，这样便可达到积少成多的教学目的。需要指出一点，记号与术语的内容非常多，本教材中未列到者大家可在其他同类书籍或记号与术语的专著中查找。

　　每学期我们均应强调学生训练各项内容熟练程度的重要性。

❧ 第 13 课 ❧

单拍子与复拍子　切分音之一　常用的记号与术语：省略记号（∥）　**dolce**　**rit.**
rall.　**a tempo**　**tempo primo**　**tempo**　**Iº**

一、单拍子与复拍子（simple time and compound time）

例【13-63】

	二拍子（duple time）	三拍子（triple time）	四拍子（quadruple time）
单拍子（simple time）	$\frac{2}{4}$　$\frac{2}{2}$（¢）	$\frac{3}{8}$　$\frac{3}{4}$　$\frac{3}{2}$	$\frac{4}{4}$（c）　$\frac{4}{2}$
复拍子（compound time）	$\frac{6}{8}$	$\frac{9}{8}$	$\frac{12}{8}$

$\frac{2}{4}$ 单二拍子（simple duple）：以四分音符为一拍，每小节共两拍。

$\frac{2}{2}$ 或（¢）单二拍子（simple duple）：以二分音符为一拍，每小节共两拍。

$\frac{6}{8}$ 复二拍子（compound duple）：以附点四分音符为一拍，每小节共两拍。

$\frac{3}{8}$ 单三拍子（simple triple）：以八分音符为一拍，每小节共三拍。

$\frac{3}{4}$ 单三拍子（simple triple）：以四分音符为一拍，每小节共三拍。

$\frac{3}{2}$ 单三拍子（simple triple）：以二分音符为一拍，每小节共三拍。

$\frac{9}{8}$ 复三拍子（compound　triple）：以附点四分音符为一拍，每小节共三拍。

$\frac{4}{4}$ 或（c）单四拍子（simple quadruple）：以四分音符为一拍，每小节共四拍。

$\frac{4}{2}$ 单四拍子（simple quadruple）：以二分音符为一拍，每小节共四拍。

$\frac{12}{8}$ 复四拍子（compound　quadruple）：以附点四分音符为一拍，每小节共四拍。

总结：单拍子——均以（不带附点的）"单纯音符"（a simple note）或者说"完整音

符"（a complete note）为拍子单位（unit of beat）；复拍子——均以附点音符（a dotted note）为拍子单位。

以上 **2/4**、**3/4**……记号均为拍号（time signatures）。

关于拍子的其他内容请参看第 14 与 28 课。

二、切分音（syncopation）之一

学习"切分音"需要知道拍子的强弱规律。

例【13-64】

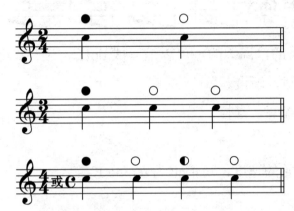

●表示强拍（strong）；○表示弱拍（weak）；◖表示次强拍（moderately strong）。

例【13-65】

从弱拍起延续至下一强拍（含次强拍）的音是切分音。找一找，上例中出现了几个切分音？

三、常用的记号与术语

// 或 / 为省略记号（abbreviation）。

例【13-66】

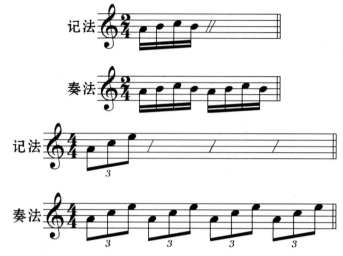

dolce 柔美的，甜美的，温柔的，可以缩写成 dol.。

rit. ritardando 的缩写，渐慢。

rall. rallentando 的缩写，渐慢。

a tempo 回原速。

tempo primo 回到开始的速度，可简记为 tempo I°。

▌课下作业

1. 复习关于单、复拍子与切分音的内容。

2. 熟记本课记号与术语。

3. 预习第 14 课。

4. 续做上学期"两个"八种音程。

第 14 课

混合拍子　切分音之二　常用的记号与术语： espressivo

accel.　string.

一、混合拍子

混合拍子即"不规则拍子"（irregular time）。

例【14-67】

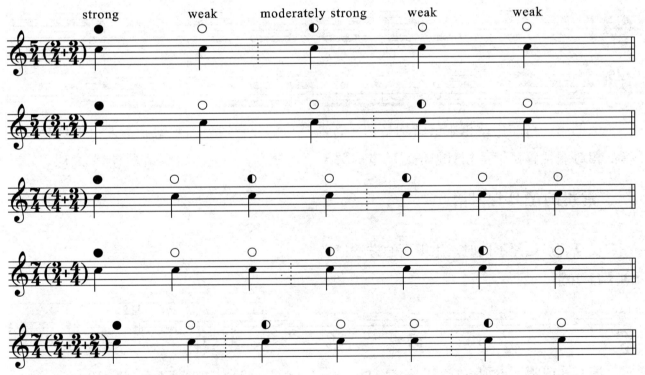

混合拍子由不同的单拍子组合而成。

关于"拍子"的其他内容请参看第 28 课。

二、切分音（syncopation）之二

上一课提到学习"切分音"需要知道单位拍的强弱规律。"切分音"的形态很多，此

基本乐理精讲60课

节课讨论的切分音还需要知道拍内的强弱规律。

例【14-68】

上例的第一小节四个八分音符中，第一个是强拍的强部分；第二个是强拍的弱部分；第三个是弱拍的强部分；第四个是弱拍的弱部分。第二小节每拍变成四个十六分音符时的强弱规律，大家可以根据标记的强音记号来判断。

例【14-69】

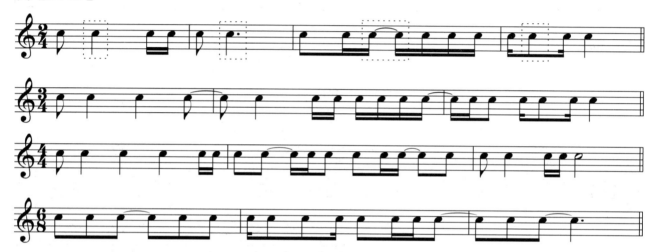

上例第一行中虚线框中的音均是切分音。其他切分音请自己观察。本课讲的切分音是指从相对弱位置延续至相对强位置的音。关于"切分音"的其他内容请参看第28课。

三、常用的记号与术语

反复之后结尾不同时，用下面的方法记谱。

例【14-70】

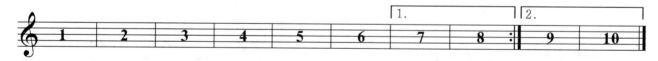

演奏（或唱）过程：1，2，3，4，5，6，7，8，1，2，3，4，5，6，9，10。

espressivo　富有表情的，有表现力的。

accel.　accelerando 的缩写，渐快。

string.　stringendo 的缩写，渐快。

■ 课下作业

1. 复习本课关于混合拍子与切分音的内容。（任课教师可根据课中内容布置一些识别拍子与切分音的练习题。）

2. 熟记本课记号与术语。

3. 预习第 15 课。

4. 续做"两个"八种音程。

第 15 课

> 连音符之一　常用的记号与术语：滑音记号　**gliss. giocoso tranquillo stretto riten.**

一、连音符之一

与音符的基本划分不一致的节奏（rhythm）划分形式称为节奏划分的特殊形式，即"连音符"。（何为"基本划分"？请看本课下文。）

1. 单纯音符（a simple note）的基本划分与不规则划分（irregular time divisions）

以全音符为例，请看下图：

例【15-71】

音　　符	基本划分的音符数量
o	1
𝅗𝅥　𝅗𝅥	2
𝅘𝅥　𝅘𝅥　𝅘𝅥　𝅘𝅥	4
𝅘𝅥𝅮𝅘𝅥𝅮　𝅘𝅥𝅮𝅘𝅥𝅮　𝅘𝅥𝅮𝅘𝅥𝅮　𝅘𝅥𝅮𝅘𝅥𝅮	8
𝅘𝅥𝅯𝅘𝅥𝅯𝅘𝅥𝅯𝅘𝅥𝅯　𝅘𝅥𝅯𝅘𝅥𝅯𝅘𝅥𝅯𝅘𝅥𝅯　𝅘𝅥𝅯𝅘𝅥𝅯𝅘𝅥𝅯𝅘𝅥𝅯　𝅘𝅥𝅯𝅘𝅥𝅯𝅘𝅥𝅯𝅘𝅥𝅯	16

从上图中可以看出，将全音符（whole note）均等地划分成更短的单纯音符数量依次是：2，4，8，16。

将一个音符均等地划分为更短时值的单纯音符就叫作音符的基本划分。下例为单纯音符（a simple note，不带附点）的基本划分与不规则划分对照图。

例【15-72】

基本划分	2	4	8	16	……
不规则划分	3	5、6、7	9、10、11、12、13、14、15	……	

从理论上讲，上例不规则划分中有数字"几"就会有"几"连音。如：三连音（triplet）、五连音（quintuplet）、六连音（sextuplet）、七连音（septuplet）、九连音……

2. 总时值等于单纯音符的连音符

总时值等于单纯音符的连音符其记谱方法是："记录连音符所使用的音符与其邻近少的基本划分所用音符相同"。以总时值等于四分音符的三连音为例，不规则划分的 3 临近两个基本划分——"2"与"4"，"2"是临近少的。一个四分音符等于两个八分音符，三连音就记成三个八分音符，并加数字"3"。

例【15-73】

五连音怎么记谱呢？5 临近 4 与 8，4 是邻近少的。以总时值等于二分音符的五连音为例：一个二分音符等于四个八分音符，五连音就记成五个八分音符，并加数字"5"。

例【15-74】

学习总时值为单纯音符连音符的关键是：熟记例 15-72 中，基本划分与不规则划分的数字。熟记后做几连音都会变得容易很多。

二、常用的记号与术语

滑音（portamento）记号

╱ 或 ╱ 上滑音；╲ 或 ╲ 下滑音。

gliss.　glissando 的缩写，刮奏。

giocoso　滑稽的，诙谐的。

tranquillo 安静的。

stretto 加紧的。

riten. ritenuto 的缩写，突慢。

■ 课下作业 ▬▬▬▬▬▬▬▬▬

1. 写出下列音符的三连音、五连音、六连音、七连音与十连音。

① ② ③

2. 用一个单纯音符（a simple note，不带附点）代替下列连音符的总时值。

① ② ③

④ ⑤ ⑥

3. 熟记本课记号与术语。

4. 预习第 16 课。

5. 续做"两个"八种音程。

✿✿ 第 16 课 ✿✿

┌───┐
│ 连音符之二 　 常用的记号与术语：{ grandioso　allarg.　smorz. │
└───┘

一、连音符之二

1. 附点音符（a dotted note）的基本划分与不规则划分（irregular time divisions）

下列是附点音符的基本划分与不规则划分对照图。

例【16-75】

基本划分	3	6	12	……
不规则划分	2	4、5	7、8、9、10、11	……

从理论上讲，上例不规则划分中有数字"几"就会有"几"连音。如：二连音（duplet）、四连音（quadruplet）、五连音（quintuplet）……

2. 总时值等于附点音符的连音符

与单纯音符一样，总时值等于附点音符的连音符其记法也是"记录连音符所使用的音符与其邻近少的基本划分所用音符相同"。不过，二连音是例外的。

任课老师组织学生课堂讨论，并做等于附点四分音符的二连音、四连音、五连音与七连音。

关于连音符的更多内容请参看第 28 课。

二、常用的记号与术语

琶音（arpeggiation）记号

例【16-76】

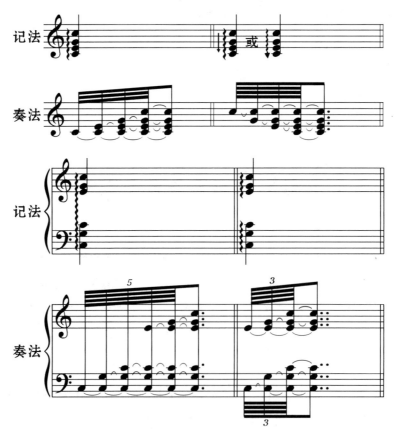

grandioso 宏大的，雄伟的。

allarg. allargando 的缩写，渐慢，同时渐强。

smorz. smorzando 的缩写，渐慢，同时渐弱，以至逐渐消失。

■ 课下作业

1. 写出下列音符的二连音、四连音、五连音和七连音。

2. 用一个附点音符代替下列连音符的总时值。

3. 熟记本课记号与术语。

4. 预习第 17 课。

5. 续做"两个"八种音程。

🎶 第 17 课 🎶

> 音值组合之一（ $\frac{2}{4}$ 之一）　常用的记号与术语：⌐∘∘⌐ **lagrimoso　spiritoso　l'stesso　tempo**

一、音值组合之一

$\frac{2}{4}$ 拍子（two-four time）的音值组合分四次讲述。本课我们学习 $\frac{2}{4}$ 拍子音值组合的两个规则。

例【17-77】

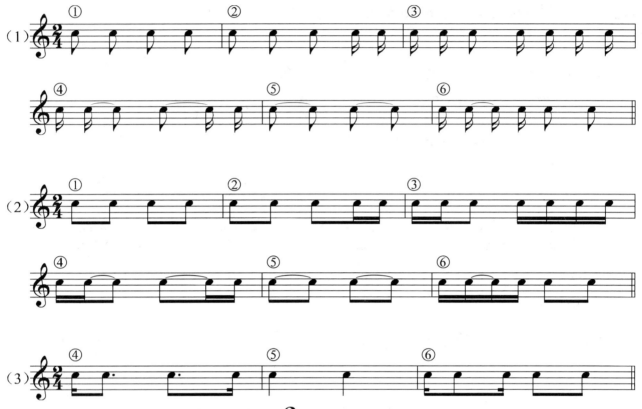

上例中的（1）（1～6 小节）为题。$\frac{2}{4}$ 拍子音值组合的第一个规则是：按拍（beat）连符尾，即 $\frac{2}{4}$ 拍子中的第一拍的符尾连在一起，第二拍的符尾连在一起（若拍内音符无符尾可连，请依照第二个规则书写单个音符）。

上例中的（2）（1～6 小节）是按照第一个规则写出的结果。不过 1～3 小节为正确答案，4～6 小节还需符合第二个规则才能是正确答案。

第二个规则是：每拍内通常不使用连线（tie），即要用最少的符头来记谱。上例中的（3）（4～6 小节）才是正确答案。

二、常用的记号与术语

　⌐∘∘⌐ 自由反复记号，表示记号之内的乐谱作不定次反复。

例【17-78】

现代京剧《杜鹃山》

lagrimoso[西]　　悲哀的，哭泣的。

lagrimando　　　　悲哀的，哭泣的。

spiritoso　　　　　幽默的，诙谐的，生动的。

l'stesso tempo　　同等速度。Stesso 之前的部分为意大利语的定冠词（相当于英语中的 the），stesso，同样的。常用于乐曲进行过程中拍子变动时，指不同拍子每拍的速度不变。如 $\frac{2}{4}$ 拍子变为 $\frac{6}{8}$ 拍子时，前面 $\frac{2}{4}$ 拍子的一拍（♩）和后面 $\frac{6}{8}$ 拍子的一拍（♩.）拍速相等。

■ 课下作业

1. 熟记、默写本课讲述的 $\frac{2}{4}$ 拍子音值组合的两个规则，并举数小节例子。

2. 熟记本课记号与术语。

3. 预习第 18 课。

4. 续做"两个"八种音程。

❈ 第 18 课 ❈

音值组合之二（$\frac{2}{4}$ 之二）　　常用的记号与术语：倚音　rubato　tempo rubato　ad lib. legato　staccato　poco　(a　poco)

一、音值组合之二

重抄下例，使之符合 17 课中讲述的两个规则。

例【18-79】

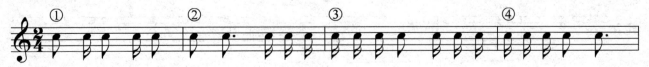

如果完全按照 17 课中所讲的两个规则重抄上例，结果应该是：

例【18-80】

不难看出，上例中每小节都有一个音是"跨拍"的（这个跨拍的音，其时值一部分在第一拍里，另一部分在第二拍里）。

本课要讲述的正是 $\frac{2}{4}$ 拍子中跨拍音的写法：当跨拍音在前后两拍或某一拍的时值少于"半拍"时，要使用连线（tie）记谱（上例中的 1～6 小节）；当跨拍音在前后两拍的时值均达到或超过"半拍"时，这个跨拍音便要使用一个独立的音符来记谱。上例中的 7～13 小节均符合这一条件，规范的写法见下例。

例【18-81】

二、常用的记号与术语

倚音（appoggiatura），装饰音（ornaments）的一种。

例【18-82】

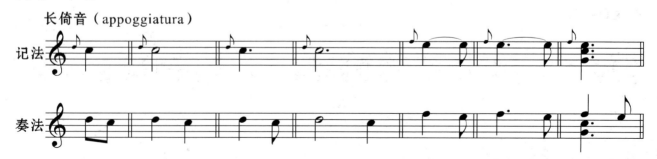

倚音占本音时值的一半或三分之二或更多，重音在倚音上。

短倚音（acciaccatura）

记法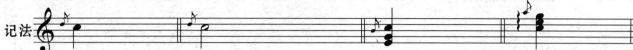

短倚音理论上不占时值，应尽快奏出，重音在本音上。记谱也有将倚音与本音用弧线连接的。

奏法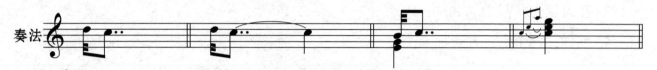

双倚音（double appoggiatura）**与三倚音**（triple appoggiatura）

记法

奏法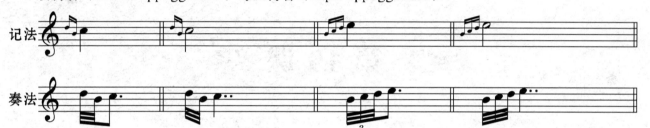

后倚音（unaccented appoggiatura）

记法

奏法

后倚音出现在本音之后占本音的时值，重音在本音上。

rubato　自由的节奏，散板。

tempo rubato　自由的节奏。

legato　连奏，连贯。

staccato　断奏（参看第 2 课）。

ad lib.　ad libitum[拉]的缩写。（原意：按照意愿）随意处理。

poco　少许。

poco a poco　逐渐地。

课下作业

1. 熟记 $\frac{2}{4}$ 拍子音值组合的两个规则与跨拍音的写法，并举例。

2. 熟记本课记号与术语。

3. 预习第19课。

4. 续做"两个"八种音程。

第 19 课

音值组合之三（$\frac{2}{4}$ 之三）　　常用的记号与术语：波音（单波音）　**sempre　leggiero**

più forte

一、音值组合之三

本课学习 $\frac{2}{4}$ 拍子音值组合中休止符（rests）的部分写法。

第18课中讲过"跨拍"音的写法：有时要用连线（tie），有时可以用一个独立的音符。但是若以休止符结束一小节的第一拍，第二拍又以休止开始时，这里的休止是不能记以一个独立的休止符的。如：　正确的写法是：　，也就是说单个的休止符不跨拍，除非整小节休止。一般情况下，用全休止符表示整小节休止，$\frac{2}{4}$、$\frac{3}{4}$、$\frac{4}{4}$、$\frac{3}{8}$、$\frac{6}{8}$ 的拍子……均是如此。

例【19-83】

例【19-84】

根据"单个的休止符不跨拍"与整小节休止的记法规则，上例中的 8 个小节的正确写法如下：

例【19-85】

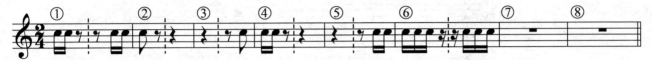

任课教师要组织同学们进行课堂讨论，务必让每个同学搞懂每个小节的写法。对于第 6 小节同学们多少会觉着陌生或奇怪，因为这一小节的样子大家不多见。其实作曲家们经常会把这一小节记成 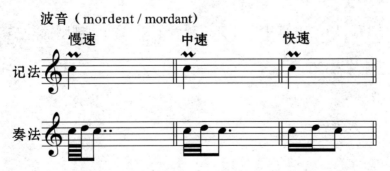 。

注意：以拍为"界"（例【19-85】中的垂直虚线）时，"界内"（第一拍内或第二拍内）的休止在不使用附点休止符的前提下，记以最少数量的休止符（能用一个四分休止符就不写两个八分休止符等）。如上例第 1、2 小节不可写成 等样子。

二、常用的记号与术语

波音　装饰音的一种。

例【19-86】

波音占本音的时值，应迅速奏出，重音一般在辅助音的第一音上，但有时则放在本音上，需根据乐曲的速度及本音时值的长短加以恰当处理。

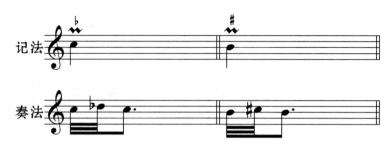

下波音（lower　mordent）

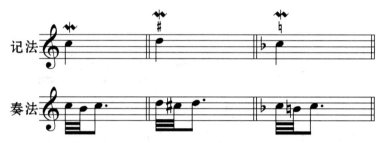

波音（含下波音）有复波音之说（记为：⌇⌇⌇⌇、⌇⌇⌇⌇）

sempre　　一直，总是。常与其他词组合，如：

sempre forte　　一直强。

sempre piano　　一直弱。

sempre legato　　一直用连音。

sempre staccato　　一直用断音。

等等。

leggiero/leggero　　轻松愉快的。

più forte　更强。（più 更加。Più 与其他词连用请参看第 24 课。）

▌课下作业

1. 熟记并默写 17、18、19 课中关于 $\frac{2}{4}$ 拍子音值组合法的规则，并举出例子。

2. 熟记本课记号与术语。

3. 预习第 20 课。

4. 续做"两个"八度音程。

❧ 第 20 课 ❧

一、音值组合之四

本课学习$\frac{2}{4}$拍子中休止符"拍"内写法。

事实上，第 19 课中也有"拍"内写法。如例【19-85】第 2、4 小节的第二拍，第 3、5 小节的第一拍，整拍休止时均记成一个四分休止符。而下面谈及的是"拍"内少于一拍休止符的写法。

例【20-87】

第 19 课中讲过休止符不跨拍，而现在要讲的是——休止符不跨"半拍"，请看例【20-87】的规范写法：

例【20-88】

上例中 1～4 小节中休止符不是前半拍就是后半拍，因而不存在跨"半拍"的问题，正好书写一个八分休止符，5～9 小节中的每个小节里均有休止符跨"半拍"的现象，因而休

止符的书写要做到不跨"半拍"才是规范的。注意：5～9 小节中的垂直虚线正是一拍中前后半拍的分界线。

上例第 9 小节的第一拍与例【19-85】中第 6 小节的第一拍一样，作曲家们经常会有其他写法——也就是使用"断音"（staccato）记谱记成：

注意：以半拍为"界"（例【20-88】中的垂直虚线）时，"界内"的休止符以最少数量记。如例【20-88】中的第 5 小节不可记成 等样子。

二、常用的记号与术语

颤音（trill）

例【20-89】

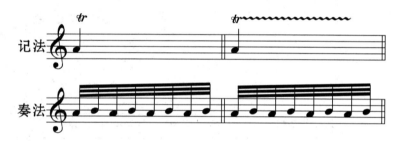

颤音的实际奏法比上例要丰富得多。

maestoso　　雄伟的，壮丽的。

scherzando　　戏谑地，诙谐地。

scherzande　　戏谑的，诙谐的。

▌课下作业

1. 复习 17～20 课中关于 $\frac{2}{4}$ 拍子音值组合的全部内容，并举例。注意：熟练掌握这些内容很重要，这是学习" $\frac{3}{4}$ 、 $\frac{4}{4}$ 拍子"的基础。

2. 熟记本课记号与术语。

3. 预习第 21 课。

4. 续做"两个"八种音程。

第 21 课

音值组合之五（$\frac{3}{4}$）　常用的记号与术语：～ semplice　sostenuto　marcato

一、音值组合之五

$\frac{3}{4}$拍子的音值组合很易学，这是因为有了前四课的基础。

$\frac{2}{4}$拍子中整小节休止使用全休止符，也就是说$\frac{2}{4}$拍子中无机会使用二分休止符。那么，$\frac{3}{4}$拍子中呢？正确答案是：仍无机会使用二分休止符。

连续两拍的休止（指第一、二拍或第二、三拍）怎么记呢？请看下例：

例【21-90】

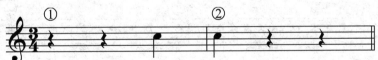

上例中的连续两拍休止不可以写成二分休止符。再强调一次，$\frac{3}{4}$拍子与$\frac{2}{4}$拍子中"永远"不使用二分休止符。

$\frac{3}{4}$拍子与$\frac{2}{4}$拍子的区别是"3"与"2"的不同，$\frac{3}{4}$拍子每小节三拍，而$\frac{2}{4}$拍子每小节两拍。从音值组合的角度讲，两种拍子每小节的拍数是唯一的区别。这两种拍子使用的音值组合的规则是一样的。

例【21-91】

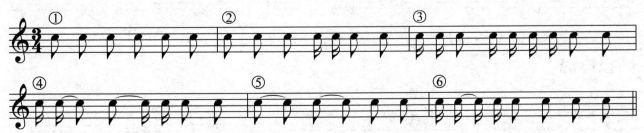

请将上例与例【17-77】进行比较，并说出两者的相同点与不同点。上例的正确写法如下：

例【21-92】

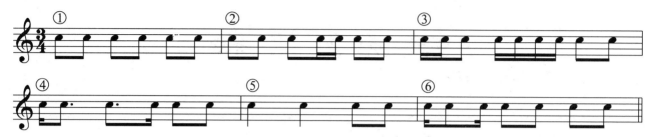

课堂讨论：说说上面1～6小节运用了哪些"规则"。

例【21-93】

请将上例与例【18-79】的1～10小节做一下比较，并结合下例说说1～10小节运用了哪些"规则"。

例【21-94】

例【21-95】

请将上例与例【19-84】做一比较，并结合下例说说1～8小节运用了哪些"规则"。

例【21-96】

例【21-97】

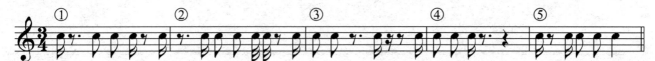

请将上例与例【20-87】中的 5～9 小节做一下比较，并结合下例说说其中运用了什么"规则"。

例【21-98】

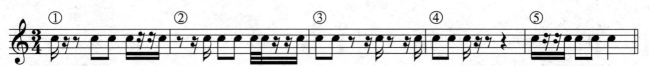

二、常用的记号与术语

∽　回音（turn）

例【21-99】

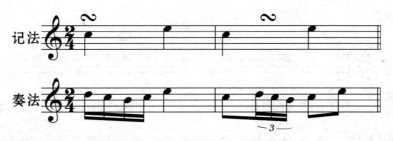

与上节讲的颤音一样，回音的奏法也很多样。

semplice　　单纯的。

sostenuto　　持续的，有时也作稍慢解。比如：andante sostenuto 稍慢的行板。

marcato　　强调的，着重的，加重音的。

▌课下作业

1. 反复将例 21-91、93、95、97 按"规则"书写在作业本上。

2. 熟记本课记号与术语。

3. 预习第 22 课。

4. 续做"两个"八种音程。

❧ 第 22 课 ❧

音值组合之六（ $\frac{4}{4}$ ）　常用的记号与术语：𝄐　risoluto　pastorale　sf 或 sfz　non troppo

一、音值组合之六

$\frac{4}{4}$ 拍子（four-four time）的音值组合与 $\frac{2}{4}$ 、 $\frac{3}{4}$ 拍子相比较，一个重点内容是关于二分休止符的使用情况，除此以外， $\frac{4}{4}$ 拍子所用"规则"与 $\frac{2}{4}$ 、 $\frac{3}{4}$ 拍子是一样的。

$\frac{2}{4}$ 、 $\frac{3}{4}$ 拍子中"永远"不用二分休止符， $\frac{4}{4}$ 拍子中可以使用二分休止符，但条件必须是——一小节中的前两拍或后两拍休止。

例【22-100】

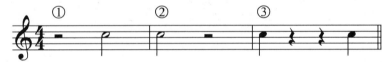

请记住：从 $\frac{2}{4}$ 拍子到 $\frac{3}{4}$ 拍子再到 $\frac{4}{4}$ 拍子，只有上例中的第1、2小节里前两拍与后两拍休止才可以用二分休止符。第 3 小节中间两拍休止必须使用两个四分休止符记写。请对比下例中 $\frac{4}{4}$ 与 $\frac{2}{4}$ 拍子 2:1 时值关系的各自写法。

例【22-101】

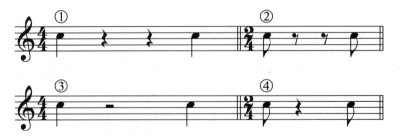

第 19 课中学过，第 2 小节——对，第 4 小节——错。把 2、4 小节的时值"扩大一倍"（即1、3小节）。第 1 小节——对，第 3 小节——错。

例【22-102】

上例第一行为题，第二行是答案。想一想，答案运用了什么"规则"？

例【22-103】

上例两小节答案运用了哪两个"规则"？

例【22-104】

上例1～3小节答案中每个连线（tie）下面的两个音符能写成一个"单独"的音符吗？

例【22-105】

上例1～4小节答案中跨拍的音均使用了"单独"的音符而没有使用连线（tie），为什么？

例【22-106】

例【22-107】

例 22-106、22-107 的答案中使用了什么"规则"？

二、常用的记号与术语

∞ 逆回音（inverted turn）

例【22-108】

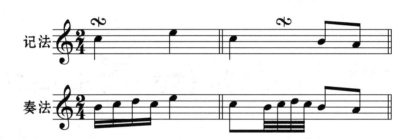

risoluto　坚定的，果断的。

pastorale　牧歌，田园曲；田园的。

sf 或 sfz　sforzando 的缩写，突强，加强、强调。

non troppo　不太……的。如：non troppo allegro 不太快的。

non troppo legato　不太连贯的。

▌课下作业

1. 请做下列音值组合题（每天做一遍）。

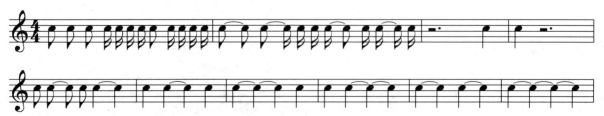

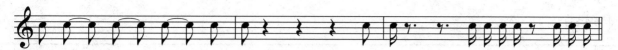

2. 熟记本课记号与术语。

3. 预习第 23 课。

4. 续做"两种"八种音程。

第 23 课

音值组合之七（$\frac{3}{8}$）　常用的记号与术语：**rf** 或 **rfz**　**quieto**　**pesante**

一、音值组合之七

本课讨论 $\frac{3}{8}$ 拍子（three-eight time）的音值组合。

在第 17 课中我们曾学过两个 $\frac{2}{4}$ 拍子的音值组合规则。现在我们一一对照来学习 $\frac{3}{8}$ 拍子的音值组合。

例【23-109】

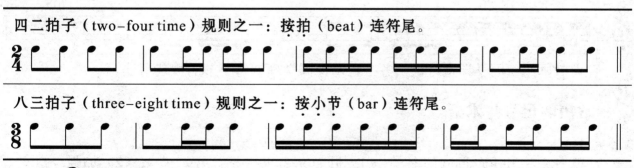

四二拍子（two-four time）规则之一：按拍（beat）连符尾。

八三拍子（three-eight time）规则之一：按小节（bar）连符尾。

上例 $\frac{3}{8}$ 拍子的后两小节均可。

例【23-110】

四二拍子规则之二：拍内通常不使用连线（tie）。

八三拍子规则之二：小节内通常不使用连线（tie）。

例【23-111】

上例中第一行均是正确的，而第二行均是不规范的（请注意 $\frac{3}{8}$ 拍子与 $\frac{3}{4}$ 拍子的比例）。

$\frac{3}{8}$ 拍子中休止符的规范写法与 $\frac{2}{4}$ 拍子中的写法有相同点——"不跨拍"。同时，以拍为"界"时，"界内"记写最少数量的休止符。

例【23-112】

上例的规范写法如下：

例【23-113】

任课教师组织同学课堂讨论，务必让每位同学理解每小节的规范写法。

二、常用的记号与术语

rf 或 rfz rinforzando 的缩写。（1）同 sforzando（参看第 22 课）；（2）加强，指一个短小片段突然加强。

quieto 安静的，平静的。

pesante 沉重（有力）的。

课下作业

1. 请做下列音值组合题（每天做一遍）。

上题第 10、11 小节若有疑问请参看第 28 课。

2. 熟记本课记号与术语。

3. 预习第 24 课。

4. 续做"两种"八种音程。

第 24 课

> 音值组合之八 （$\frac{6}{8}$）　　　三和弦　　　常用的记号与术语：保持音记号（一、ten.）
>
> molto　mosso　più　mosso

一、音值组合之八

本课讨论 $\frac{6}{8}$ 拍子（six-eight time）的音值组合。八六拍子的音值组合与第 23 课所学内容（$\frac{3}{8}$ 拍子的音值组合）有关联。

例【24-114】

上例是将第 23 课"课下作业"第 1 题的 20 小节答案每两小节删掉一个小节线的结果。只有原第 7 小节的整小节休止变为现在的半小节时做了必要的处理。也就是说 $\frac{3}{8}$ 拍子的音值组合的规则完全适用于 $\frac{6}{8}$ 拍子。一般情况下，$\frac{6}{8}$ 拍子与 $\frac{3}{8}$ 拍子相比只是小节数不同——把 $\frac{6}{8}$ 拍子的一小节当作 $\frac{3}{8}$ 拍子的两小节书写就可以了。如果 $\frac{3}{8}$ 拍子的音值组合已经掌握，$\frac{6}{8}$ 拍子的音值组合就变得很简单了。不过，需要强调的是，小节内前半小节与后半小节通常要"断"开（唯一例外的例子请参看例【24-116】第 5 小节）。请看下例。（1）——错；（2）——正确。

例【24-115】

除了上两例中的内容，还有个别情况需要补充。一是（$\frac{6}{8}$ 拍子的）前半小节或后半小节休止的写法；二是整小节就一个音符（无休止符）的写法。请看下例。

例【24-116】

前半小节或后半小节休止通常的写法见上例第 1、2 小节，但目前出版物中也常看到 3、4 小节的写法。两者均可。整小节就一个音符的写法见上例第 5 小节。

从第 17 课开始讲音值组合以来，所述学习材料均有小节线。这是因为：一来学生这样学习容易理解，二来对多数表演专业的同学而言音值组合内容即使带有小节线，其实践（指"书写"）机会也不是太多，而"无小节线"情况下的实践机会就更少了，除非是考题中出现此情况。

有了此前掌握的音值组合的基础，再做无小节线音值组合题并非难事。请看下例。

例【24-117】

题：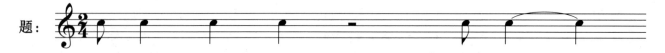

从上例中可以看出，与"有小节线"的题相比多了一件事，即：处理跨小节线的音符、休止符。

二、三和弦（triad）

三和弦——以三度音程叠置起来的三个音（关于"和弦"（chord）的概念更深入的讨论请参看第 28 课）。请看下例。

例【24-118】

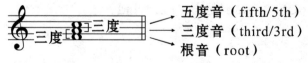

以三度音程关系叠置起来的三个音里最低的音叫作根音（root）；根音上方三度的音叫作三度音（3rd），通常省略"度"字称为三音；根音上方五度的音叫作五度音（5th），通常省略"度"字称为五音。

1. 大三和弦（major triad）

例【24-119】

下面分解为四步解释一下上例中的和弦。

① 以三度关系叠置起来的三个音，因而叫"和弦"；

② 根音与其上方的两个音分别为三度与五度，因而叫"5_3和弦"；

③ 最低的音与五音的数字"5"省略，因而叫"3 和弦"；

④ 和弦与音程一样也有"性质"一说。根音与三度音为大三度，因而叫"大三和弦"（一般情况下，用文字描述和弦时写成大"三"和弦，和声学、曲式学等理论课中标记和弦时常用阿拉伯数字。如：D_7、D_6、D（$_3$）等，此时"3"也省略不记。D_7 等中的"D"是属音 dominant 的首字母，D_7 即属七和弦 dominant seventh chord。）。

应熟记大三和弦的结构：根音（root）与三音（third）为大三度（major third/缩写 M3）；三音与五音（fifth）是小三度（minor third/缩写 m3）；根音与五音是纯五度（perfect fifth/缩写 P5）。

2. 小三和弦（minor triad）

例【24-120】

命名过程可参看大三和弦。其性质"小"来源于根音与三音音程的性质。

请熟记其结构：根音（root）与三音（3rd）为小三度（minor third/缩写 m3）；三音与五音（5th）是大三度（M3）；根音与五音与大三和弦的根音与五音的关系一样，也是纯五度（P5）。

3. 减三和弦（diminished triad/缩写 dim. triad）

例【24-121】

请熟记其结构：根音（root）与三音（3rd）、三音与五音（5th）均是小三度（minor third/缩写 m3）；根音与五音是减五度（diminished fifth/缩写 dim5 或 d5）。取"减"字为此和弦的性质正是因为根音与五音的音程性质为"减"。

4. 增三和弦（augmented triad/缩写 aug. triad）

例【24-122】

请熟记其结构：根音（root）与三音（3rd）、三音与五音（5th）均是大三度（major third/缩写 M3）；根音与五音是增五度（augmented fifth/缩写 aug5 或 A5）。取"增"字为此和弦的性质正是因为根音与五音的音程性质为"增"。

三、常用的记号与术语

保持音记号（tenuto）：— 或（即 ten.）。

molto 很，非常，更加。

più 更，更加，更多。

以上两个词常与其他词连用。比如：molto mosso；più mosso。

mosso 稍快。

▌课下作业

1. 请做下列音值组合题（每天一遍）。

2. 熟记本课记号与术语。

3. 预习第 25 课。

4. 续做"两种"八种音程。

5. 背记下列十三个和弦。

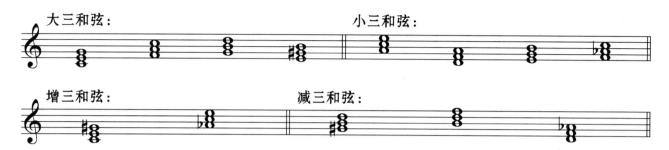

❊❊ 第 25 课 ❊❊

七和弦　原位与转位和弦——大 $_3$、 $_6$、 6_4 和弦

密集与开放和弦　调号之一

一、七和弦（seventh-chord）

七和弦——以三度音程叠置起来的四个音。请看下例。

例【25-123】

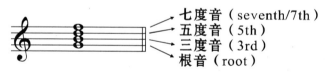

七度音（seventh/7th）
五度音（5th）
三度音（3rd）
根音（root）

七和弦与三和弦（triad）相比多了一个音，即"七度音"，通常省略"度"字称为七音。

七和弦有多种，下面逐一介绍。

1. 大小七和弦（major-minor seventh chord/ Mm 7th）

例【25-124】

区别不同结构的七和弦通常使用"两个字"，如："大小七和弦"中的"大小"二字。第一个字"大"来源于这种七和弦的根、三、五音构成的三和弦的性质（上例中为三和弦标记的"M"是大三和弦 major triad 的缩写）；第二字"小"来源于和弦中的根音与七音音程的性质（上例中为根音与七音标记的"m"是小七度 minor seventh 的缩写）。

2. 小小七和弦（minor seventh chord/mm 7th）

例【25-125】

第一个"小"字来源于小三和弦（minor triad）的性质；第二个"小"字来源于根音与七音小七度（minor seventh）的性质。小小七和弦可以简称为小七和弦。

3. 减小七和弦（diminished-minor seventh chord/half-diminished seventh chord/dm 7th）

例【25-126】

"减"字来源于减三和弦（diminished triad）；"小"字来源于小七度（minor seventh）。减小七和弦又叫半减七和弦（half-diminished seventh chord）。

4. 减减七和弦（diminished seventh chord/ dd 7th）

例【25-127】

第一个"减"字来源于减三和弦（diminished triad）；第二个"减"字来源于减七度（diminished seventh）。减减七和弦可以简称为减七和弦。

5. 小大七和弦（minor-major seventh chord/mM 7th）

例【25-128】

"小"字来源于小三和弦（minor triad）；"大"字来源于大七度（major seventh）。

6. 大大七和弦（major seventh chord/MM 7th）

例【25-129】

第一个"大"字来源于大三和弦（major triad）；第二个"大"字来源于大七度（major seventh）。大大七和弦可以简称为大七和弦。

7. 增大七和弦（augmented-major seventh chord/AM 7th）

例【25-130】

"增"字来源于增三和弦（augmented triad）；"大"字来源于大七度（major seventh）。

为了方便大家记住以上七种七和弦的名称，特列出三个方格表如下：

例【25-131】

大小 7（Mm7th） 小小 7（mm7th） 减小 7（dm7th）	减减 7（dd7th）	小大 7（mM7th） 大大 7（MM7th） 增大 7（AM7th）

左方格中的三个和弦的第二字均为"小"，第一个字从"大"到"小"再到"减"是一个"递减"过程。而右方格中三个和弦与左方格中的相比正好"相反"。第二个字均为"大"，第一个字从"小"到"大"再到"增"是一个"递增"过程。这样将"六个和弦"分成有规律的两组来记，只剩下中间方格中一个和弦就不难记了。

二、原位与转位和弦（chord in root position and inversion）

原位和弦（chord in root position）指"根音位置"（root position）的和弦。"根音位置"指根音处在低音（root in bass）的位置上。此前，第 24、25 课中列举的所有和弦的例子均是原位。

转位和弦（chord in inversion）指根音以外的音作低音的和弦。

本课学习大三和弦的原位与转位（major triad in root position and inversion）。

例【25-132】

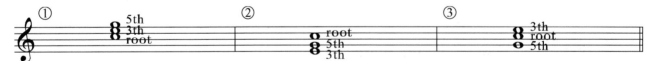

上例中的"①"：根音位置（root position）（根音位置即根音为低音）。

根音为低音（root in bass）被称作原位和弦。

数字标记全称（full version）为 $\frac{5}{3}$。

数字标记简称（abbreviated version）为 3（低音与五音的度数"5"被省略）。

"①"为原位大三和弦（根音与三音为大三度）。

"②"：三音作低音（third in bass）。

三音作低音时被称为第一转位（first inversion）。

数字标记全称（full version）为 6_3。

数字标记简称（abbreviated version）为 6（低音与五音的度数"3"被省略）。

"②"为大三和弦的第一转位，即大 $_6$ 和弦。

"③"：五音作低音（fifth in bass）。

五音作低音时被称为第二转位（second inversion）。

数字标记全称（full version）为 6_4。

无数字标记简称。三和弦无论原位还是转位，低音与（上方音的）五音的度数可以省略，而第二转位的低音为五音，它与其上方的根音和三音分别为四度与六度，均不省略。

"③"为大三和弦的第二转位，即大 6_4 和弦。

三、密集与开放排列的和弦（chord in close and open position）

例【25-133】

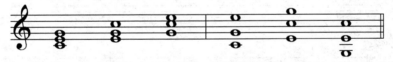

密集排列的和弦（chord in close position）——指和弦音与相邻和弦音之间插入不了本和弦的其他音的排列。参考上例中前三个。

开放排列的和弦（chord in open position）——指和弦音与相邻和弦音之间可以插入本和弦的其他音的排列。参考上例中后三个。

本教材要求学生做和弦练习时均使用密集排列。

四、调号（key signatures）之一

关于调号的相关理论知识参看第 44 课。本课只要求学生背记、书写（使用高音与低音谱表）带升号（sharp）的调号。

例【25-134】

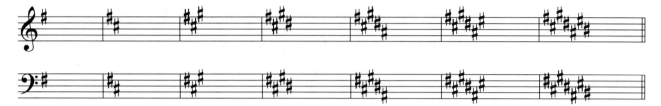

■ 课下作业

1. 以下列音为根音构成原位大三和弦。

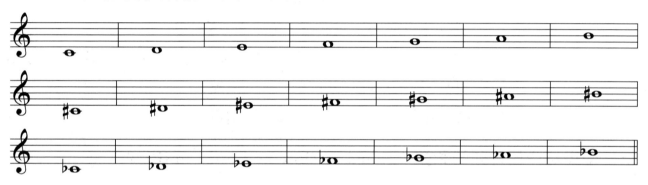

2. 以下列音为三音构成原位大三和弦。

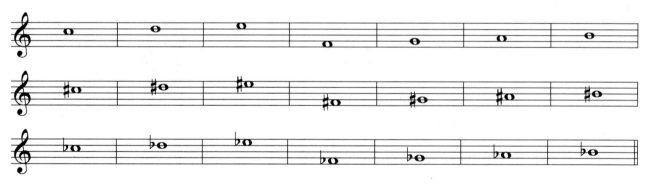

3. 以下列音为五音构成原位大三和弦。

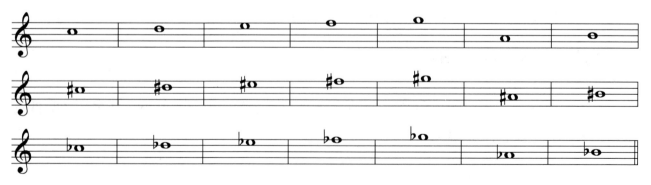

4. 以下列音为低音构成大三和弦的第一转位（大 $_6$ 和弦）。

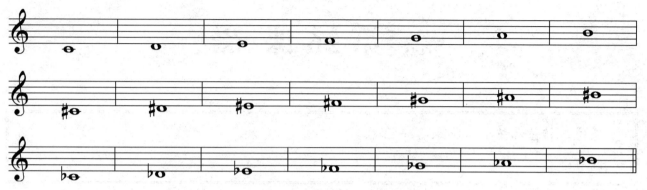

5. 以下列音为低音构成大三和弦的第二转位（大 $_4^6$ 和弦）。

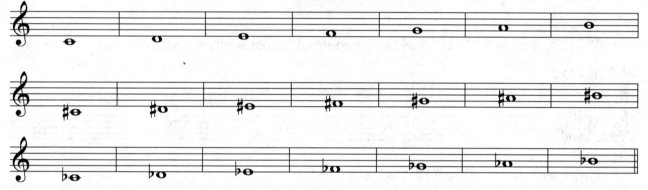

6. 预习第 26 课。

7. 背记下例十五个七和弦。（请留意下图与例【25-131】的联系）

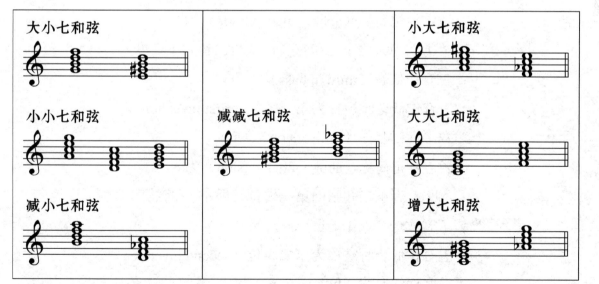

8. 续背第 24 课课下作业第 5 题的内容。

9. 熟记、书写带升号的调号。

以上第 1、2、3、4、5、7、8、9 题每日至少做一遍。

❀ 第 26 课 ❀

原位与转位和弦——小 ₃、₆、6_4和弦

调号之二

一、原位与转位和弦（chord in root position and inversion）

本课学习小三和弦的原位与转位（minor triad in root position and inversion）

例【26-135】

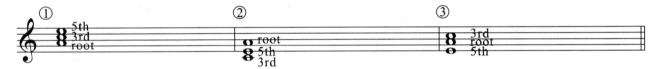

上例中的 "①"：根音位置（root position）。

根音为低音（root in bass）被称作原位和弦。

数字标记全称（full version）为5_3。

数字标记简称（abbreviated version）为 3。

"①" 为原位小三和弦（根音与三音为小三度）。

"②"：三音作低音（third in bass）。

三音作低音时被称为第一转位（first inversion）。

数字标记全称（full version）为6_3。

数字标记简称（abbreviated version）为 6。

"②" 为小三和弦的第一转位，即小 ₆ 和弦。

"③"：五音作低音（fifth in bass）。

五音作低音时被称为第二转位（second inversion）。

数字标记全称（full version）为6_4。

无数字标记简称。

"③" 为小三和弦的第二转位，即小6_4和弦。

二、调号（key signatures）之二

关于调号的相关理论知识参看第 44 课。本课只要求学生背记、书写（使用高音与低音谱表）带降号（flat）的调号。

例【26-136】

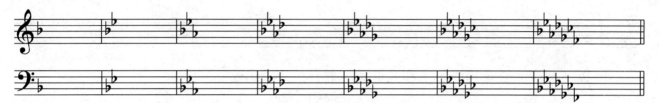

本课内容较少，任课教师可以根据学生的具体情况安排复习某些内容等。

■ 课下作业

1. 以下列音为根音构成原位小三和弦。

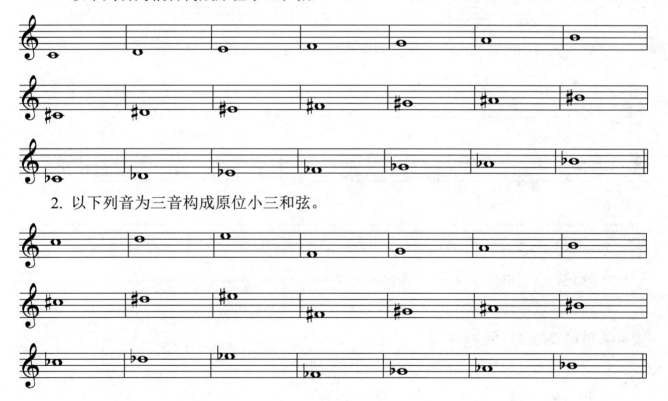

2. 以下列音为三音构成原位小三和弦。

3. 以下列音为五音构成原位小三和弦。

4. 以下列音为低音构成小三和弦的第一转位（小 6 和弦）。

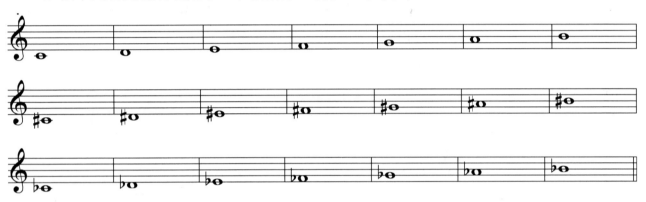

5. 以下列音为低音构成小三和弦的第二转位（小 6_4 和弦）。

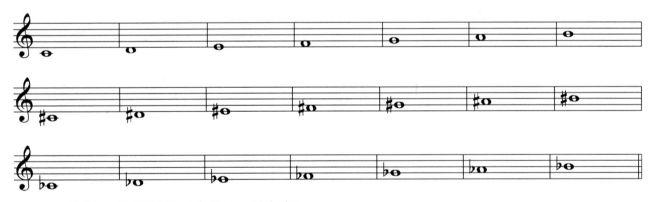

6. 熟记、书写调号（含第 25 课内容）。

7. 背记并默写第 24、25 课的十三个三和弦与十五个七和弦。

以上 1～7 题每日至少做一遍。

8. 有计划地复习第 25 课课下作业的 1～5 题。

9. 预习第 27 课。

<h1>第 27 课</h1>

原位与转位和弦——增 $_3$、 $_6$、 6_4 和弦与减 $_3$、 $_6$、 6_4 和弦

原位与转位和弦（chord in root position and inversion）

本课学习增三和弦与减三和弦的原位与转位（augmented and diminished triad in root position and inversion）

例【27-137】

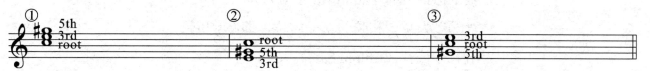

上例中的"①"：根音位置（root position）。

　　　　　　　根音为低音（root in bass）被称作原位和弦。

　　　　　　　数字标记全称（full version）为 5_3。

　　　　　　　数字标记简称（abbreviated version）为 3。

　　　　　　　"①"为原位增三和弦（根音与五音为增五度）。

　　　"②"：三音作低音（third in bass）。

　　　　　　　三音作低音时被称为第一转位（first inversion）。

　　　　　　　数字标记全称（full version）为 6_3。

　　　　　　　数字标记简称（abbreviated version）为 6。

　　　　　　　"②"为增三和弦的第一转位，即增 $_6$ 和弦。

　　　"③"：五音作低音（fifth in bass）。

　　　　　　　五音作低音时被称为第二转位（second inversion）。

　　　　　　　数字标记全称（full version）为 6_4。

　　　　　　　无数字标记简称。

　　　　　　　"③"为增三和弦的第二转位，即增 6_4 和弦。

例【27-138】

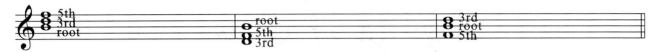

　　上例中的"①"：根音位置（root position）。

　　　　　　　　根音为低音（root in bass）被称作原位和弦。

　　　　　　　　数字标记全称（full version）为$\frac{5}{3}$。

　　　　　　　　数字标记简称（abbreviated version）为3。

　　　　　　　　"①"为原位减三和弦（根音与五音为减五度）。

　　　　　"②"：三音作低音（third in bass）。

　　　　　　　　三音作低音时被称为第一转位（first inversion）。

　　　　　　　　数字标记全称（full version）为$\frac{6}{3}$。

　　　　　　　　数字标记简称（abbreviated version）为6。

　　　　　　　　"②"为减三和弦的第一转位，即减$_6$和弦。

　　　　　"③"：五音作低音（fifth in bass）。

　　　　　　　　五音作低音时被称为第二转位（second inversion）。

　　　　　　　　数字标记全称（full version）为$\frac{6}{4}$。

　　　　　　　　无数字标记简称。

　　　　　　　　"③"为减三和弦的第二转位，即减6_4和弦。

▌课下作业

1. 以下列音为根音分别构成原位增三和弦与减三和弦。

2. 以下列音为三音分别构成原位增三和弦与减三和弦。

3. 以下列音为五音分别构成原位增三和弦与减三和弦。

4. 以下列音为低音分别构成增三和弦与减三和弦的第一转位（增 $\frac{6}{}$ 与减 $\frac{6}{}$ 和弦）。

5. 以下列音为低音分别构成增三和弦与减三和弦的第二转位（增 $\frac{6}{4}$ 与减 $\frac{6}{4}$ 和弦）。

注：以上题中有个别音写不出答案。

6. 熟记、书写调号。

7. 背记并默写"十三个三和弦"与"十五个七和弦"。

以上1～7题每日至少做一遍。

8. 有计划地复习前几课的和弦题。

9. 预习第28课。

10. 任课教师可根据需要增加以根音、三音与五音为题构成三和弦转位的作业。

★ 第28课　概念的补释及其他

与"拍子"相关的几个词语　切分音　连音符　音值组合　和弦

一、与"拍子"相关的几个词语

第17～24课中，我们学习了 $\frac{2}{4}$、$\frac{3}{4}$、$\frac{4}{4}$、$\frac{3}{8}$、$\frac{6}{8}$ 五种拍子（time）的音值组合。$\frac{2}{4}$（四二拍子 two-four time）、$\frac{3}{4}$（四三拍子 three-four time）、$\frac{4}{4}$（四四拍子 four-four time）、$\frac{3}{8}$（八三拍子 three-eight time）、$\frac{6}{8}$（八六拍子 six-eight time），这些数字就是拍号（time signature）。

有些书中不提"分母"与"分子"，将"它们"说成"下面的数"与"上面的数"。其实，换个角度将拍号看成一个数字——"分数"也未尝不可。这个分数的准确含义是"每小节全音符的数量"。只是我们不要将四三拍子读成四分之三的拍子。

下面用双语列举几个词语：

节拍——metre/meter

拍子——time

拍号——time signatures

节奏——rhythm

节奏型——rhythmic pattern

以上几个词中，meter 与 time 在有些教材中常作为同义词使用。比如"拍号"一词，用"time signatures"与用"metre signatures"皆有之，等等。

关于"概念"不可"一视同仁"。有些技能的掌握的确与"概念"的学习关系不大。比如：演奏演唱中"节奏"的准确把握确实不是靠学习"节奏"的概念获得的。因而，关于以上几个词语的概念讲授时间，建议任课老师根据学生的具体情况而自行安排（暂时不讲一部分概念也未尝不可）。

有些词的概念对初学者来讲，既与"技能训练"关系不大，又不易理解，所以这里就不对上面的几个词一一加以解释了。只对"节拍"一词进行讲解。

节拍——指诗歌与音乐中的节奏律动或（单位）拍有规律的连续进行。

Metre，Term used of regular succession of rhythmical impulses，or beats，in poetry and music.

上面关于"节拍"的英文内容选自《牛津音乐辞典》，中文内容是将其翻译的结果。

另外，第 13、14 课中学过的单拍子（simple time）、复拍子（compound time）与混合拍子（irregular time）内容均出自国内权威的音乐辞典，以及目前在许多国外大学使用的英文版教材。这与我国目前多数出版物中所描述的相关内容有一些出入。分歧是对"单拍子与复拍子"的界定角度不同。此内容在我国目前同类教材中极易查找，这里不再赘言。只对"按其界定的规则"如何判断单、复、混合拍子做一简单的方法介绍。

例【28-139】

$$\frac{2}{4} \quad \frac{3}{4} \quad \frac{4}{4} \quad \frac{5}{4} \quad \frac{6}{4} \quad \frac{6}{8} \quad \frac{3}{8} \quad \frac{2}{8} \quad \frac{6}{8} \quad \frac{9}{8} \quad \frac{12}{8} \quad \frac{24}{8} \quad \frac{3}{8} \quad \frac{3}{2} \quad \frac{3}{1} \quad \frac{2}{2} \quad \frac{4}{2} \quad \frac{5}{8} \quad \frac{7}{8} \quad \frac{3}{16} \quad \frac{8}{16} \cdots\cdots$$

上例列举的所有拍子包含了单拍子、复拍子与混合拍子。怎样区别呢？方法是只看分子：

① 分子是 3 或 2 为单拍子；

② 分子是 3 的倍数（6、9、12、24……）或 2 的倍数（4、8……）为复拍子，当一个数既是 3 的倍数也是 2 的倍数时，通常看作 3 的倍数；

③ 分子是 3 与 2 的和（5、7……）为混合拍子。

二、切分音（syncopation）

切分音从本质上讲是一种重音转移的现象（即按规律应是弱音位置却出现了强音）。一

般乐理书中描述的切分音大多是从弱拍延续到强拍的音（参看下例 a 第一小节）与相对弱位置延续到相对强位置的音（参看下例 a 第二小节）。

例【28-140】

其实，切分音还有其他手法。如：强拍休止，弱拍出音（上例第一小节）；将某音延长越过强拍（上例第二、第三小节跨小节的音）；突然改变拍子（拍号）（例【28-141】）；等等。（参看 The Oxford Dictionary of Music 第 713 页 Syncopation 词条）。

例【28-141】

例【28-141】选自上海音乐出版社出版的《外国音乐辞典》第 757 页。

三、连音符

本课关于连音符补充以下内容：

1. 连音符的产生都是因为没有可用的准确时值的音符吗？

答案是否定的。有个别的连音符有准确时值的音符可用，但作曲家的习惯是用连音符来记谱（见下例中的第一小节），而不用实际长度的音符记谱（下例中的第二小节）。八连音也是这样。

例【28-142】

2. 关于"复杂化"的三连音（triplet）

例【28-143】

上例显示，三连音可以加休止符；可以有附点音符，使三个音的时值不均等；可以增加音的数量等。"六"个音的三连音与六连音是不一样的。其不同点体现在强弱规律上，"六"个音的三连音的强弱规律是"强弱强弱强弱"，而六连音则是"强弱弱强弱弱"。

3. 关于二连音（duplet）

连音符中，二连音是唯一使用临近多的基本划分的音符来记谱的，这是因为它靠近的基本划分只有"多"没有"少"，它一端靠近基本划分"3"，另一端无基本划分，也就是无基本音符（a simple note）可用。

4. 关于例【15-72】与【例 16-75】

上两例所归纳的内容，具有全面、清晰、易懂、易记的特点。可能会有人说其中有些连音符不可能存在。这里我们先回答一个小问题，"Bˣ"这个音我们在哪首作品中见到过？恐怕我们不易找到。不过这个音的命名方法与"Fˣ"是一样的。第 3 课中曾经提到为音命名的五种方法。虽然用统一的命名方法造成了一部分作品中不用的音（主要是一些重升与重降音），但这样讲述更有利于人们学习与记忆。例【15-72】与例【16-75】与其有异曲同工之妙处。

还可能有人说其中有"错"，比如说"五连音"（quintuplet）。许多教材都把五连音界定为"以五等分代替正常划分的四等分，叫作五连音"。这不说明例【16-75】中所说的五连音错了吗？其实，五连音不只可以代替"正常划分"（即基本划分）的四等分，也可以代替"正常划分"的三等分。请看下例：

例【28-144】

Tragique. Molto più vivo（十分活泼的）

上例选自斯克里亚宾的钢琴曲 Op.66。

四、音值组合

第 17～24 课讲了五种常见拍子的音值组合。实际上，在所有的已讲内容中，有些不常见的节奏形态未在其中。这样做的原因是，先让初学者学会最常见的、使用频率高的内容更切合实际。事实上，对有些专业，尤其是表演专业的学生来说，学懂实践中常用的内容更重要，那些不常见，甚至罕见的内容可以不学或暂时不学（因为他们毕竟在实践中以读谱为主，不是以写谱为主，这一点与作曲专业的学生不同。）

下面列举几例。

例【28-145】

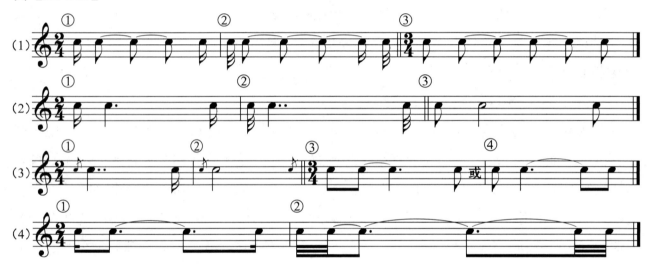

上例中的（1）是题；（2）是按照跨拍音的规则写出的答案，其实未尝不可。但是，在许多教材中，我们看到的写法是（4）中的两小节与（3）中的第③、④小节。实际上，作曲家们在作品中通常会将①、②小节书写成（3）中的①、②小节。

例【28-146】

上例中，①小节两音的时值与第②小节完全相同，通常作曲家们会采用第②小节的写法；而第③与第④小节均是可以的。第③小节的写法完全符合跨拍音的书写规则（即各自够半拍或超过半拍时，合并时值写成一个音符）。作品中也能看到这样的例子。请看下例。

例【28-147】

上例选自斯克里亚宾钢琴曲 Op. 66 之 6。

例【28-148】

上例中②小节是把①小节按拍连符尾的结果，虚线框内的音实际上为跨拍的音，因而按跨拍音的规则书写就成了第③小节与例【28-147】中的第四小节的节奏相同；第④小节到第⑤小节再到第⑥小节与①～③小节的"过程"是一样的。例【28-147】的最后一小节中含有与例【28-148】第⑥小节一样的写法。

前面已经提到过本教材中讲了几种常用拍子的音值组合，这些内容属基本的常规写法，不可看成是唯一的与一成不变的写法，许多艺术歌曲的音值组合以歌词的"音节"为单位作为连符尾的依据。而在近现代音乐中，音值组合的丰富多变的样式可用令人目不暇接来形容（可参看人民音乐出版社出版的《新音乐语汇——现代音乐记谱法指南》1992 年 2 月北京第 1 版与近现代作品）。

五、和弦（chord）

目前，在常见的教材中，大多这样描述"和弦"——按照一定的音程关系排列起来的三个以及三个以上音的结合。也有不少教材不说"按照一定的（不确定度数的音程关系）"而是说成"按照三度音程关系"，这是怎么回事？

事实上，和弦的产生与发展是一个"由简到繁"的过程，这一过程与作曲发展史紧密相连，最初产生的三和弦（triad）不是我们现在看到的四种，增三和弦是其中产生最晚的一个。Chord 一词中包含了 triad，也包含其他结构的和弦。我们在乐理课中学习的"和弦"

（chord）只包含四种三和弦与七种七和弦。这一范围不是"和弦"的全部内容，而"按照一定的音程关系排列起来的三个以及三个以上音的结合叫和弦"的描述，是将"和弦"从产生到发展的所有结构包含在内而下的精准定义。不过，由于在课程中只讲四种三和弦与七种七和弦，因而将和弦描述为"按照三度音程关系排列起来的三个以及三个以上音的结合"也是没错的，是对"和弦"一词产生的某历史阶段的精准界定。

例【28-149】

上例中的①与②均可称为"和弦"，但它们都是非三度排列的结构。①的结构是四度排列，这是斯克里亚宾的"神秘和弦"（mystic chord）；②的结构是二度排列，被称作"音簇"（note-cluster，在美国称为 tone-cluster），也有人称之为"音串儿"（非常形象的翻译）。其实"和弦"还有许多种结构，其多样性远远超出我们在本书中所述的"和弦"范畴。

■课下作业

任课教师安排学生进行总复习。

第二学期部分习题的答案

第 13 课（略）

第 14 课（略）

第 15 课

2. ① ② ③ ④ ⑤ ⑥

第 16 课

第 17 课（略）

第 18 课（略）

第 19 课（略）

第 20 课（略）

第 21 课（略）

第 22 课

1.

第 23 课

1.

第 24 课

1.

第 25 课

1.

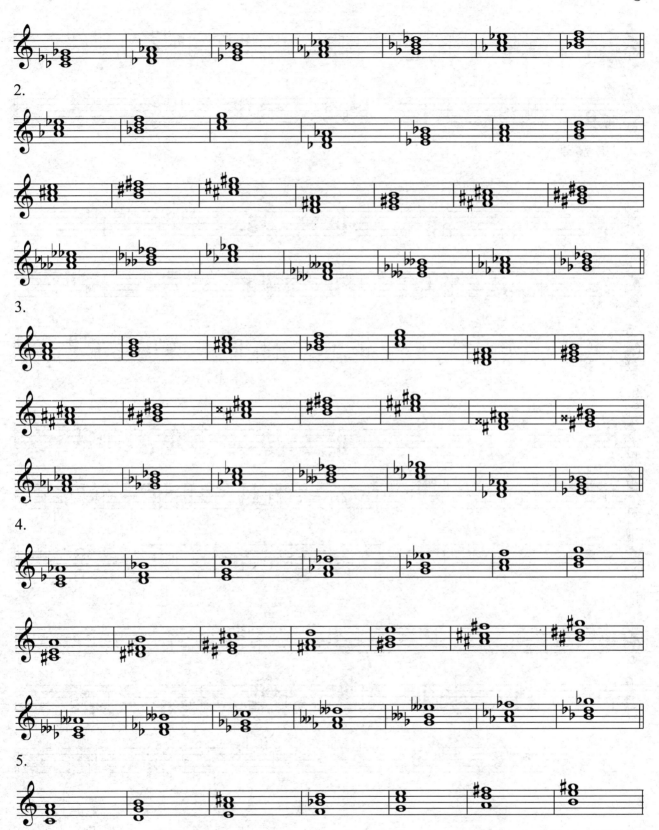

2.

3.

4.

5.

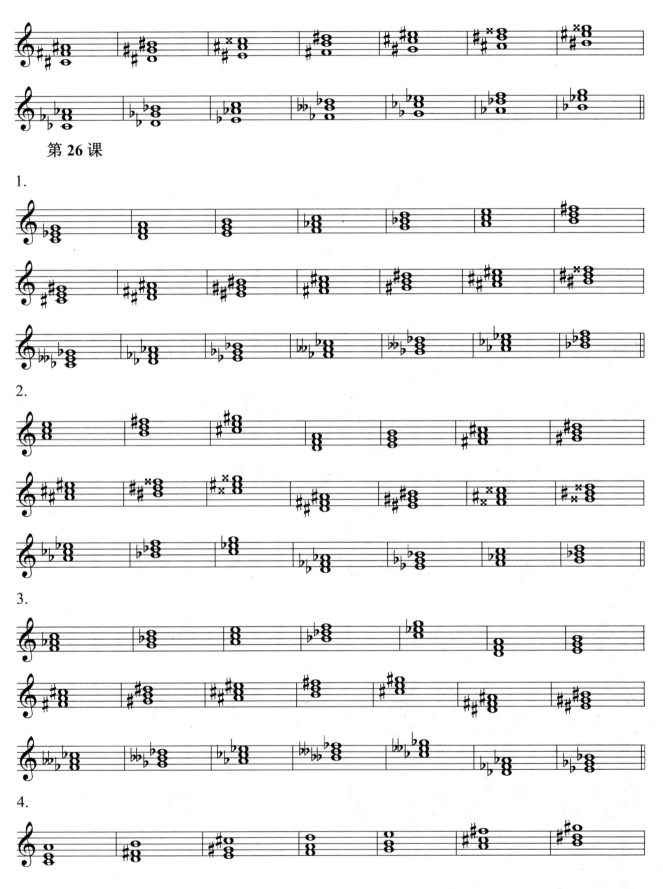

第26课

1.

2.

3.

4.

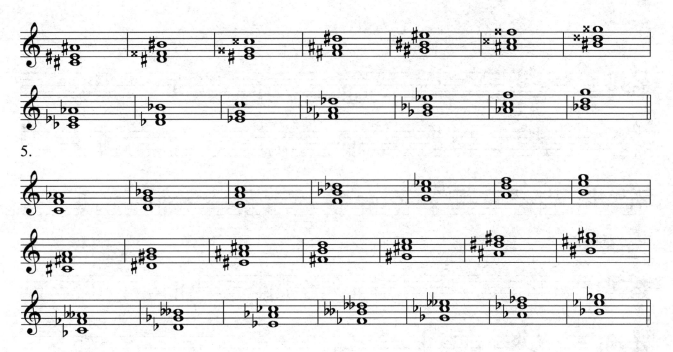

5.

第 27 课

1. 增三和弦

减三和弦

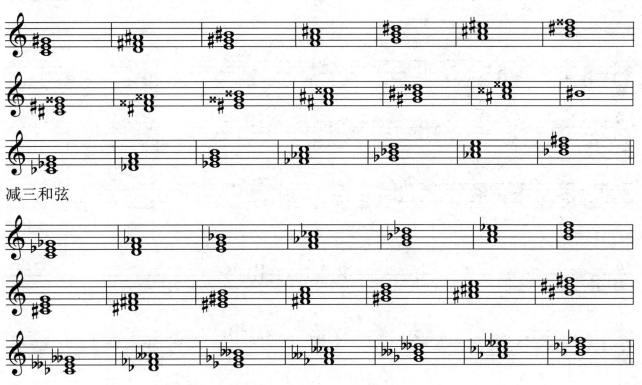

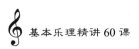

2. 增三和弦

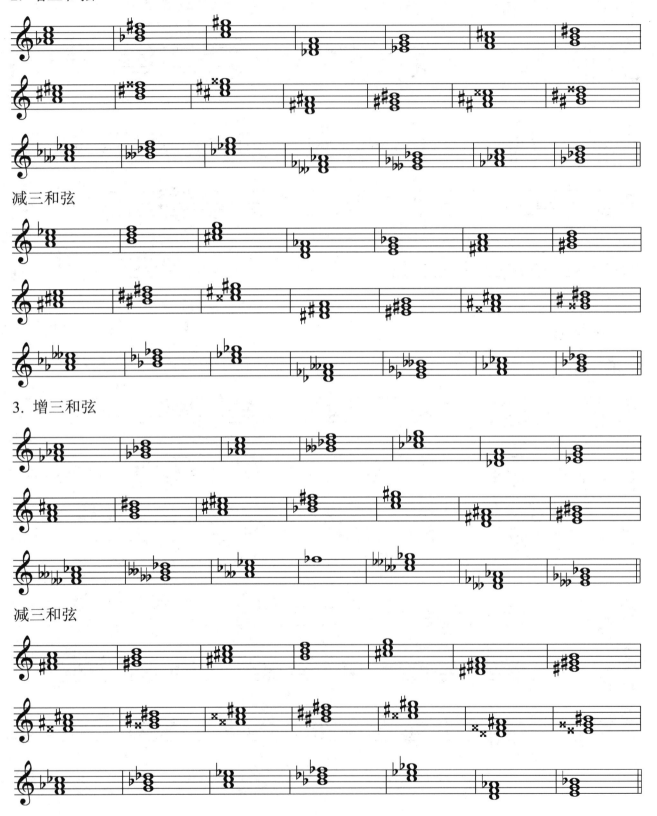

减三和弦

3. 增三和弦

减三和弦

4. 增 6 和弦

减 6 和弦

5. 增 6/4 和弦

减 6/4 和弦

第 28 课（略）

第三学期

（第 29～44 课）

　　本学期重点教学内容包括：部分和弦的训练；大小调音阶与五声性调式音阶；关系大小调与平行大小调；等和弦等。学至此学期，学生想必已经感受到前后相关内容衔接关系的重要性了。等音掌握得不好便无法顺利学习等音程、等和弦等内容；"二至四度"八种音程的熟练掌握必然为学习四种三和弦与七种七和弦的原位与转位打下坚实的基础……我们不幸地看到有一些人不强调大三度、小三度的基本功练习，却给学生布置倍增三度的作业，这样做正是对教学内容间的衔接关系不清楚所致。

　　每学期我们均应强调学生训练各项内容熟练程度的重要性。

第 29 课

一、大调音阶（major scale）之一

关于音阶（scale）的概念等内容，请参看第 44 课。

本课主要讲述升种音阶（sharp scales）——大调（major）。

例【29-150】

上例为 C 大调上行、下行音阶。

上行结构：全（音）、全、半（音）、全、全、全、半（全：大二度，半：小二度）；

下行结构：半、全、全、全、半、全、全。

例【29-151】

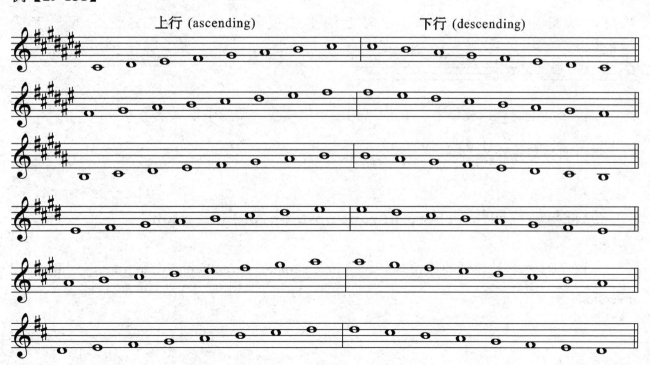

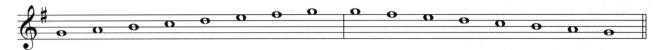

上例为升种大调音阶。它们依次是：

C#大调音阶（C# major scale）。

F#大调音阶（F# major scale）。

B 大调音阶（B major scale）。

E 大调音阶（E major scale）。

A 大调音阶（A major scale）。

D 大调音阶（D major scale）。

G 大调音阶（G major scale）。

从例【29-150】中的 C 大调音阶，我们可以看出其调号为"零"——既无升号，也无降号。若将 C 大调音阶的每个音加上升号就是 C#大调音阶——七个升号的大调。在已经记熟调号顺序的前提下，我们不难发现主音（tonic）"C#"下方小二度"B#"是七个升号中的最后一个。换个角度讲，调号中最后一个升号的音向上小二度便是这个大调的主音（tonic）。请根据此规律做下面课堂的练习。

1 题：什么大调的调号是三个升号呢？并写出音阶；2 题：写出 E 大调音阶。

回答上面 1 题的过程：先写出题中提供的已知内容——三个升号

然后，从最后一个升号"G#"音向上构小二度找出主音"A"；之后写出音阶

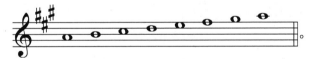

回答 2 题的过程：先以主音 E 向下构成小二度找出调号中最后一个升号音"D#"；然后，写出调号与音阶

二、原位与转位和弦（chord in root position and inversion）

本课学习大小七和弦的原位与转位（major-minor seventh chord in root position and inversion）。

例【29-152】

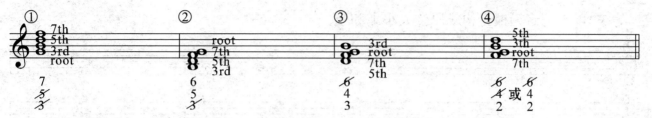

上例中的"①"：根音位置（root position）（根音位置即根音为低音）。

　　　　　　根音为低音（root in bass）为原位和弦。

　　　　　　数字标记全称（full version）为 $\frac{7}{5}$。

　　　　　　数字标记简称（abbreviated version）为 $_7$（七和弦无论原位还是转位，低音与三音、五音的度数可省略，因而这里省略"3"与"5"）。

　　"②"：三音作低音（third in bass）。

　　　　　　三音作低音被称为第一转位（first inversion）。

　　　　　　数字标记全称（full version）为 $\frac{6}{5}$。

　　　　　　数字标记简称（abbreviated version）为 $\frac{6}{5}$。

　　　　　　"②"为大小七和弦的第一转位，即大小 $\frac{6}{5}$ 和弦。

　　"③"：五音作低音（fifth in bass）。

　　　　　　五音作低音被称为第二转位（second inversion）。

　　　　　　数字标记全称（full version）为 $\frac{6}{4}$。

　　　　　　数字标记简称（abbreviated version）为 $\frac{4}{3}$。

　　　　　　"③"为大小七和弦的第二转位，即大小 $\frac{4}{3}$ 和弦。

　　"④"：七音作低音（seventh in bass）。

　　　　　　七音作低音被称为第三转位（third inversion）。

　　　　　　数字标记全称（full version）为 $\frac{6}{2}$。

　　　　　　数字标记简称（abbreviated version）为 $_2$ 或 $\frac{6}{4}$（在有些国家此转位的低音与三音的度数"4"不省略）。

　　　　　　"④"为大小七和弦的第三转位，即大小 $_2$ 和弦。

■ 课下作业

1. 从一个升号至七个升号，依次写出七个大调上行或下行音阶。

2. 将上题七个大调音阶题顺序自行打乱，写出上行或下行音阶。

3. 以下列音为根音构成原位大小七和弦。

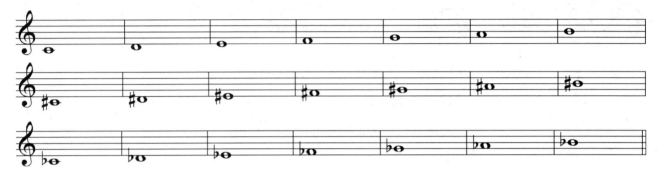

4. 以下列音为三音构成原位大小七和弦。

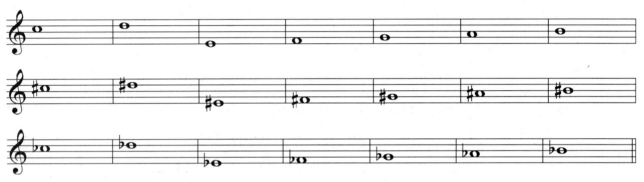

5. 以下列音为五音构成原位大小七和弦。

6. 以下列音为七音构成原位大小七和弦。

7. 以下列音为低音构成大小 $\frac{6}{5}$、$\frac{4}{3}$、$_2$ 和弦（根据需要，在作业本上多抄写几遍题）。

以上题每日至少做一遍。

8. 第 24 课第 5 题与第 25 课第 7 题以及书写调号可根据学生情况继续布置。

9. 预习第 30 课。

10. 续做三和弦题。

第 30 课

| 大调音阶之二　　　原位与转位和弦——小小 $_7$、6_5、4_3、$_2$ 和弦 |

一、大调音阶（major scale）之二

本课讲述降种音阶（flat scales）——大调（major）。

例【30-153】

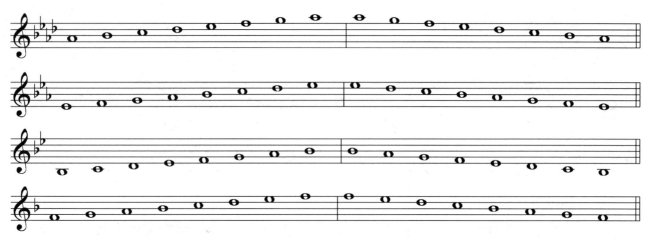

上例为降种大调音阶。它们依次是：

C♭大调音阶（C♭ major scale）。

G♭大调音阶（G♭ major scale）。

D♭大调音阶（D♭ major scale）。

A♭大调音阶（A♭ major scale）。

E♭大调音阶（E♭ major scale）。

B♭大调音阶（B♭ major scale）。

F 大调音阶（F major scale）。

第29课中提到，将 C 大调音阶的每个音加上升号便是 C#大调音阶。同理，将 C 大调音阶的每个音加上降号便是 C♭大调音阶——七个降号的大调。我们发现 C♭大调的主音"C♭"处在七个降号中的倒数第二的位置上。请根据此规律写出 A♭大调音阶。过程如下：

第一步，写调号——按顺序写至主音"A♭"时 再加上一个降号

，使得"A♭"音成为倒数第二个降号音。第二步，写出音阶

不过，F 大调例外，其调号是一个降号，不可能有倒数第二个降号。

二、原位与转位和弦（chord in root position and inversion）

本课学习小小七和弦的原位与转位（minor seventh chord in root position and inversion）

例【30-154】

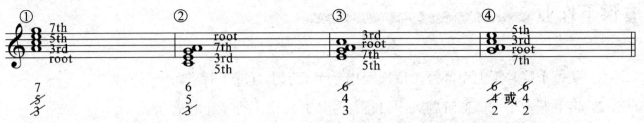

上例中的"①"：根音位置（root position）（根音位置即根音为低音）。

根音为低音（root in bass）为原位和弦。

数字标记全称（full version）为 $\frac{7}{5}_3$。

数字标记简称（abbreviated version）为 7（七和弦无论原位还是转位，低音与三音、五音的度数可省略，因而这里省略"3"与"5"）。

"①"为原位的小小七和弦（minor seventh chord in root position）。

"②"：三音作低音（third in bass）。

三音作低音被称为第一转位（first inversion）。

数字标记全称（full version）为 $\frac{6}{5}_3$。

数字标记简称（abbreviated version）为 $\frac{6}{5}$。

"②"为小小七和弦的第一转位，即小小 $\frac{6}{5}$ 和弦。

"③"：五音作低音（fifth in bass）。

五音作低音时被称为第二转位（second inversion）。

数字标记全称（full version）为 $\frac{6}{4}_3$。

数字标记简称（abbreviated version）为 $\frac{4}{3}$。

"③"为小小七和弦的第二转位，即小小 $\frac{4}{3}$ 和弦。

"④"：七音作低音（seventh in bass）；

七音作低音时被称为第三转位（third inversion）；

数字标记全称（full version）为 $\frac{6}{4}_2$；

数字标记简称（abbreviated version）为 2 或 $\frac{4}{2}$（在有些国家，此转位的低音与三音的度数"4"不省略）；

"④"为小小七和弦的第三转位，即小小 2 和弦。

▌课下作业

1. 从一个降号至七个降号，依次写出七个大调上行或下行音阶。

2. 将上题七个大调音阶题顺序自行打乱，并写出上行或下行音阶。

3. 以下列音为根音构成原位小小七和弦。

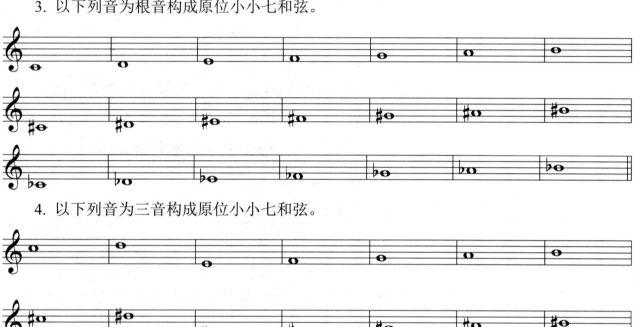

4. 以下列音为三音构成原位小小七和弦。

5. 以下列音为五音构成原位小小七和弦。

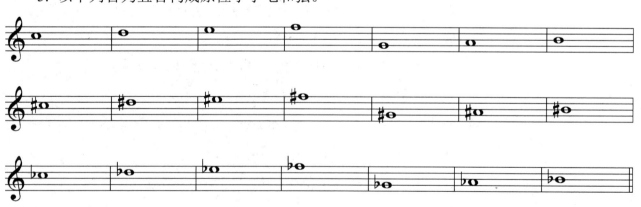

6. 以下列音为七音构成原位小小七和弦。

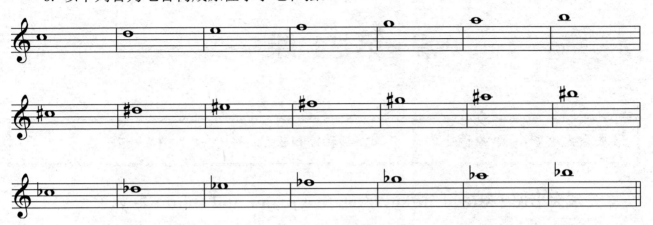

7. 以下列音为低音构成小小6_5、4_3、$_2$和弦（根据需要，在作业本上多抄写几遍题目）。

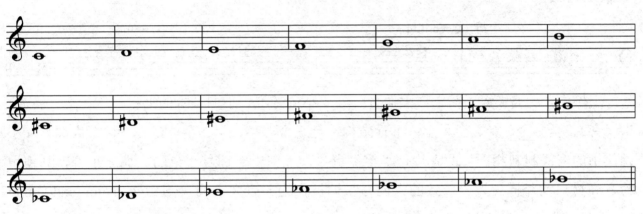

以上题每日至少做一遍。

8. 酌情复习旧作业。

9. 预习第 31 课。

❋❋ 第 31 课 ❋❋

关系大小调　小调音阶之一　原位与转位和弦——减小 $_7$、6_5、4_3、$_2$ 和弦

一、关系大小调（attendant keys/relative major and minor keys）

例【31-155】

　　上例中，包含两条音阶，C 大调音阶与 a 小调音阶。小调音阶的上行结构：全（音）、半（音）、全、全、半、全、全；下行结构：全、全、半、全、全、半、全。C 大调与 a 小调使用的音高材料相同，两者均是"零"调号。任何一对调号一致的大调与小调，其使用的音高材料均相同。调号一致的大调与小调被称为关系大小调（relative major and minor keys）。

　　此前，我们已经学过大调音阶。任何一个大调音阶主音（tonic）下方小三度（或上方大六度）的音便是此大调的关系小调（relative minor）的主音（tonic）。比如：G 大调的关系小调是 e 小调。G 大调是一个升号（F$^\sharp$），e 小调也是；F 大调的关系小调是 d 小调。F 大调的调号是一个降号（B$^\flat$），d 小调也是。

　　关系大小调在我国许多教材中又叫"平行大小调"，这是因为德语中，将"关系调"称作"平行调"（【德】parallel tonart）。不过，"平行（大小）调"另有所指，参看第 37 课。

例【31-156】

关系大小调调号（relative major and minor key signatures）

二、小调音阶（minor scale）之一

本课讲述升种音阶（sharp scales）——小调（minor）。

例【31-157】

上行 (ascending) 下行 (descending)

上例为升种小调音阶。它们依次是：

a[#]小调音阶（a[#] minor scale）。

d[#]小调音阶（d[#] minor scale）。

g[#]小调音阶（g[#] minor scale）。

c[#]小调音阶（c[#] minor scale）。

f[#]小调音阶（f[#] minor scale）。

b 小调音阶（b minor scale）。

e 小调音阶（e minor scale）。

三、原位与转位和弦（chord in root position and inversion）

本课学习减小七和弦的原位与转位（diminished-minor /half-diminished seventh chord in root position and inversion）

例【31-158】

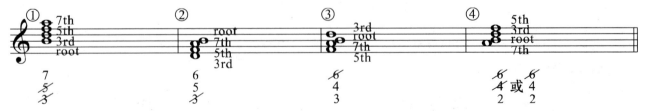

上例中的"①"：根音位置（root position）（根音位置即根音为低音）。

根音为低音（root in bass）为原位和弦。

数字标记全称（full version）为 $\frac{7}{5}_3$。

数字标记简称（abbreviated version）为 $_7$（七和弦无论原位还是转位，低音与三音、五音的度数可省略，因而这里省略"3"与"5"）。

"①"为原位的减小七和弦（diminished-minor seventh chord in root position）。

"②"：三音作低音（third in bass）。

三音作低音被称为第一转位（first inversion）。

数字标记全称（full version）为 $\frac{6}{5}_3$。

数字标记简称（abbreviated version）为 6_5。

"②"为减小七和弦的第一转位，即小小 6_5 和弦。

"③"：五音作低音（fifth in bass）。

五音作低音时被称为第二转位（second inversion）。

数字标记全称（full version）为 $\frac{6}{4}_3$。

数字标记简称（abbreviated version）为 4_3。

"③"为减小七和弦的第二转位，即减小 4_3 和弦。

"④"：七音作低音（seventh in bass）。

七音作低音时被称为第三转位（third inversion）。

数字标记全称（full version）为 $\frac{6}{4}_2$。

数字标记简称（abbreviated version）为 $_2$ 或 4_2（在有些国家，此转位的低音与三音的度数"4"不省略）。

"④"为减小七和弦的第三转位，即减小 $_2$ 和弦。

■ 课下作业

1. 按调号数量依次写出升种小调上行或下行音阶。

2. 将上面小调音阶题自行打乱顺序，写出上行或下行音阶。

3. 以下列音为根音构成原位减小七和弦。

4. 以下列音为三音构成原位减小七和弦。

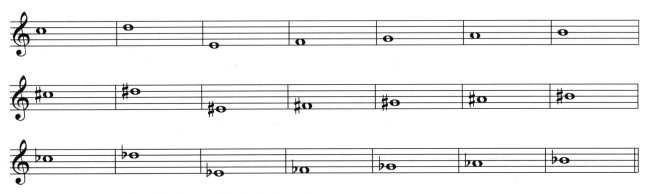

5. 以下列音为五音构成原位减小七和弦。

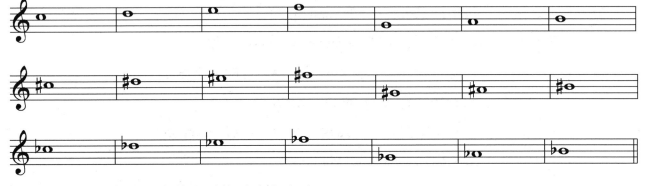

6. 以下列音为七音构成原位减小七和弦。

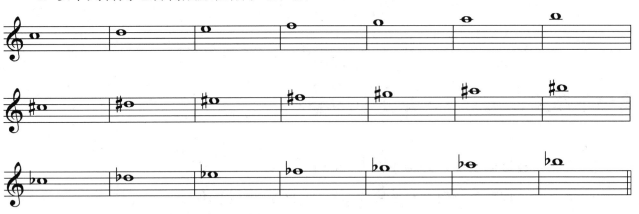

7. 以下列音为低音构成减小6_5、4_3、$_2$和弦（根据需要，在作业本上多抄几遍题）。

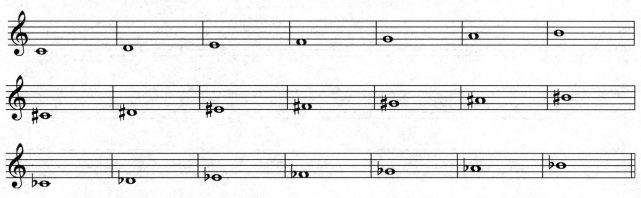

以上题每日至少做一遍。

8. 酌情复习旧作业。

9. 预习第 32 课。

第 32 课

小调音阶之二　音阶级数与音阶级的名称　原位与转位和弦——减减$_7$、6_5、4_5、$_2$和弦

一、小调音阶（minor scale）之二

本课讲述降种音阶（flat scale）——小调（minor）

例【32-159】

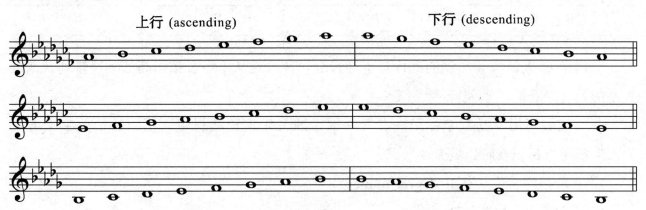

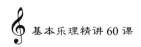

上例为降种小调音阶。它们依次是：

a♭小调音阶（a♭ minor scale）。

e♭小调音阶（e♭ minor scale）。

b♭小调音阶（b♭ minor scale）。

f 小调音阶（f minor scale）。

c 小调音阶（c minor scale）。

g 小调音阶（g minor scale）。

d 小调音阶（d minor scale）。

二、音阶级数与音阶级的名称（scale degrees and scale degree names）

1. 音阶级数（scale degrees）

例【32-160】

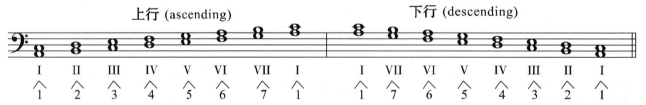

上例是 C 大调与 a 小调的上行与下行音阶。音阶是从 I 级音按照高低顺序排列（八度关系的）I 级音的一系列音。

音阶级数可用罗马数字标记（在有些国家的音乐理论教材中，用阿拉伯数字上方加"∧"符号来标记音阶级数）。

2. 音阶级的名称（scale degree names）

以 C 大调、a 小调为例。

例【32-161】

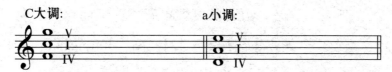

Ⅰ级音即"主音"（tonic）。主音上方纯五度的音——Ⅴ级音为"属音"（dominant）。主音下方纯五度的音——Ⅳ级音为"下属音"（subdominant）。

例【32-162】

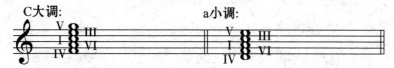

主音与属音之间的Ⅲ级音为"中音"（mediant——midway between tonic and dominant）。主音与下属音中间的Ⅵ级音为"下中音"（submediant——midway between tonic and subdominant）。

例【32-163】

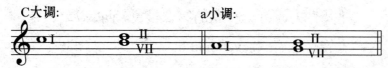

主音上方二度的音——Ⅱ级音为"上主音"（supertonic——above the tonic）。主音下方二度的音——Ⅶ级音为"导音"（leading note/leading tone——so called because it leads to the tonic by a half step）。"导音"又可称为"下主音"（subtonic）。

三、原位与转位和弦（chord in root position and inversion）

本课学习减减七和弦的原位与转位（diminished seventh chord in root position and inversion）。

例【32-164】

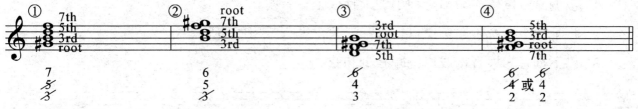

上例中的"①"：根音位置（root position）（根音位置即根音为低音）。

根音为低音（root in bass）为原位和弦。

数字标记全称（full version）为$\frac{7}{\frac{5}{3}}$。

125

数字标记简称（abbreviated version）为 $_7$（七和弦无论原位还是转位，低音与三音、五音的度数可省略，因而这里省略"3"与"5"）。

"①"为原位的减减七和弦（diminished seventh chord in root position）。

"②"：三音作低音（third in bass）。

三音作低音被称为第一转位（first inversion）。

数字标记全称（full version）为 $^6_{5\ 3}$。

数字标记简称（abbreviated version）为 6_5。

"②"为减减七和弦的第一转位，即减减 6_5 和弦。

"③"：五音作低音（fifth in bass）。

五音作低音时被称为第二转位（second inversion）。

数字标记全称（full version）为 $^6_{4\ 3}$。

数字标记简称（abbreviated version）为 4_3。

"③"为减减七和弦的第二转位，即减减 4_3 和弦。

"④"：七音作低音（seventh in bass）。

七音作低音时被称为第三转位（third inversion）。

数字标记全称（full version）为 $^6_{4\ 2}$。

数字标记简称（abbreviated version）为 $_2$ 或 4_2（在有些国家，此转位的低音与三音的度数"4"不省略）。

"④"为减减七和弦的第三转位，即减减 $_2$ 和弦。

课下作业

1. 按调号数量依次写出降种小调上行或下行音阶。

2. 将上面小调音阶题顺序自行打乱，写出上行或下行音阶。

3. 以下列音为根音构成原位减减七和弦。

4. 以下列音为三音构成原位减减七和弦。

5. 以下列音为五音构成原位减减七和弦。

6. 以下列音为七音构成原位减减七和弦。

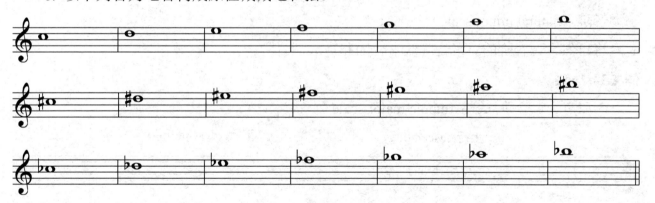

7. 以下列音为低音构成减减$_5^6$、$_3^4$、$_2$和弦（根据需要，在作业本上多抄几遍题）。

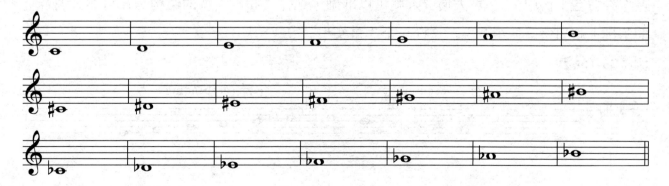

3～7 题有个别音做不出答案。1～7 题每日至少做一遍。

8. 酌情复习旧作业。

9. 预习第 33 课。

<div align="center">

𝕾𝕰 第 33 课 𝕰𝕾

</div>

和声大调音阶　　正音级与副音级、正三和弦与副三和弦

移调之一　　原位与转位和弦——小大 7、$\frac{6}{5}$、$\frac{4}{3}$、2 和弦

一、和声大调音阶（harmonic major scale）

前面几课学习的大调音阶均为自然大调音阶（natural major scale）、小调音阶均为自然小调音阶（natural minor scale）。

将自然大调音阶的Ⅵ级音降低半音为和声大调音阶。

例【33-165】

C 和声大调音阶（C harmonic major scale）

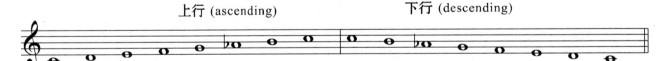

从学习音程到学习和弦，再到学习音阶，均应强调一个简单而有效的方法——"记实例"。背会上例中 C 和声大调音阶就可以准确地记住"和声大调的结构是在自然大调音阶的基础上将Ⅵ级降低半音"，这样一个"事实"。

例【33-166】

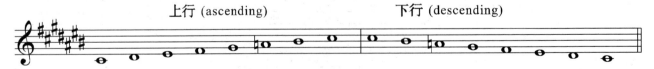

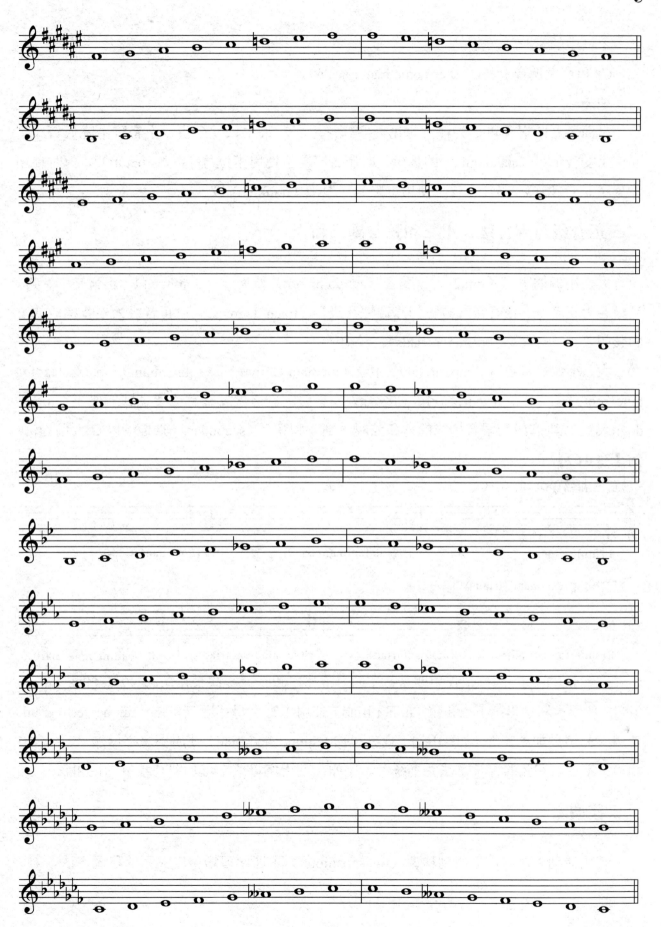

上例中的音阶依次是：

C[♯]和声大调音阶（C[♯] harmonic major scale）。

······

后面各音阶名称可作为课堂讨论内容让学生一一说出，并分析以上音阶中降低Ⅵ级音的使用变音记号（accidental）的规律，即什么情况下使用本位号（♮）（natural），何时使用降号（♭）（flat），哪几个音阶使用重降号（♭♭）（double flat）。

二、正音级与副音级、正三和弦与副三和弦

大、小调的主音（tonic）、下属音（subdominant）及属音（dominant），也就是Ⅰ、Ⅳ、Ⅴ级音为正音级。正音级又被称为"调性音级"（tonal degrees）。以正音级为根音构成的三和弦叫"正三和弦"（primary triads）。

大、小调的上主音（supertonic）、中音（mediant）、下中音（submediant）、导音（leading tone/ note），也就是Ⅱ、Ⅲ、Ⅵ、Ⅶ级音为副音级。副音级又被称为"调式音级"（modal degrees）。以副音级为根音构成的三和弦叫"副三和弦"（secondary triads）。以 C 大调为例：

例【33-167】

正三和弦(primary triads)

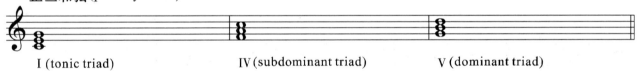

I (tonic triad)　　　　　Ⅳ (subdominant triad)　　　　V (dominant triad)

副三和弦(secondary triads)

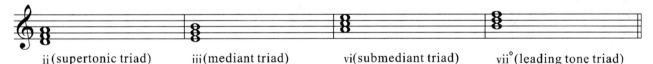

ii (supertonic triad)　　iii(mediant triad)　　vi(submediant triad)　　vii°(leading tone triad)

三和弦（triad）的标记使用罗马数字时，常与三和弦性质联系在一起。大三和弦（major triad）使用大写字母；小三和弦（minor triad）使用小写字母；增三和弦（augmented triad）使用大写字母加"＋"（如：Ⅲ⁺）；减三和弦（diminished triad）使用小写字母加"°"（如：vii°）。不过，和弦的标记方法并不统一。比如：使用字母或字母加罗马数字标记和弦。

三、移调之一

音乐活动中，常常运用到移调（transposition）。本课学习增一度关系的移调方法。

例【33-168】

将上例移高增一度，做题过程如下：

第一步：书写三个"号"——谱号、调号与拍号。三个降号为 E♭ 大调调号。标题要求将"E♭"向上构增一度——"E"，因而新的调号为 E 大调调号（四个升号）。

第二步：抄谱（临时变音先不考虑）。

第三步：处理临时变音记号（accidental）。第一小节原位 a^1 向上增一度为 $a^{1\#}$；第二小节 $a^{\flat 1}$ 向上增一度是原位 a^1、$f^{\#1}$ 向上增一度是 f^{x1}；第三小节 $c^{\flat 2}$ 向上增一度是原位 c^2。最终结果如下：

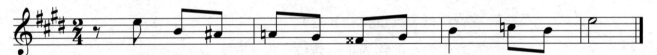

注意一点：原题中有几处标临时变音记号答案中就书写几处。例【33-168】中，第二小节是 $a^{\flat 1}$ 如果没有标记降号，答案中的"本位号"也不用标记。

例【33-169】

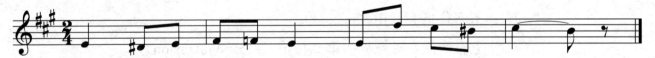

将上例移低增一度。下面是按例【33-168】之后所讲一至三步做题的结果，解释的文字省略。

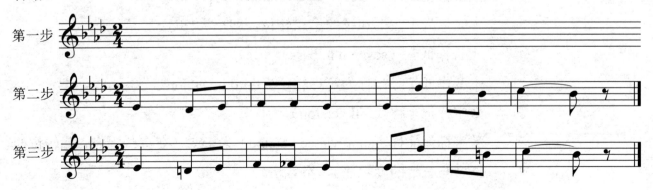

第一步

第二步

第三步

四、原位与转位和弦（chord in root position and inversion ）

本课学习小大七和弦的原位与转位（minor-major seventh chord in root position and inversion）。

例【33-170】

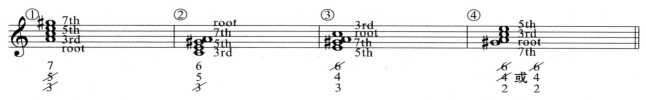

上例中的"①"：根音位置（root position）(根音位置即根音为低音)。

根音为低音（root in bass）为原位和弦。

数字标记全称（full version）为 $\frac{7}{5}$ 。

数字标记简称（abbreviated version）为 $_7$（七和弦无论原位还是转位，低音与三音、五音的度数可省略，因而这里省略了"3"与"5"）。

"①"为原位的小大七和弦（minor-major seventh chord in root position）。

"②"：三音作低音（third in bass）。

三音作低音被称为第一转位（first inversion）。

数字标记全称（full version）为 $\frac{6}{5}$ 。

数字标记简称（abbreviated version）为 $\frac{6}{5}$ 。

"②"为小大七和弦的第一转位，即小大 $\frac{6}{5}$ 和弦。

"③"：五音作低音（fifth in bass）。

五音作低音时被称为第二转位（second inversion）。

数字标记全称（full version）为 $\frac{6}{4}$ 。

数字标记简称（abbreviated version）为 $\frac{4}{3}$ 。

"③"为小大七和弦的第二转位，即小大 $\frac{4}{3}$ 和弦。

"④"：七音作低音（seventh in bass）。

七音作低音时被称为第三转位（third inversion）。

数字标记全称（full version）为 $\frac{6}{4}$ 。

数字标记简称（abbreviated version）为 $_2$ 或 $\frac{4}{2}$（在有些国家，此转位的低音与三音的度数"4"不省略）。

"④"为小大七和弦的第三转位，即小大 $_2$ 和弦。

■ 课下作业

1. 默写所学和声大调的全部音阶。

2. 复习正音级与副音级、正三和弦与副三和弦。

3. 将例【33-168】、【33-169】按书中要求每日做一遍。

4. 以下列音为根音构成原位小大七和弦。

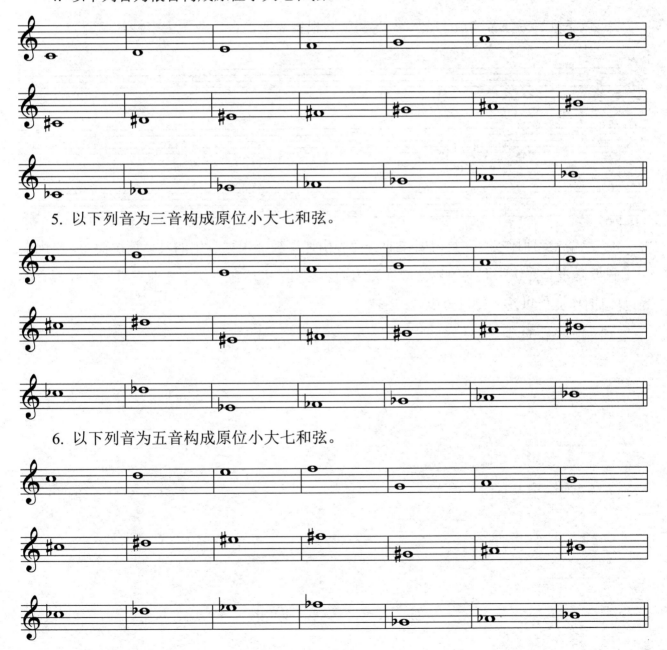

5. 以下列音为三音构成原位小大七和弦。

6. 以下列音为五音构成原位小大七和弦。

7. 以下列音为七音构成原位小大七和弦。

8. 以下列音为低音构成小大$\frac{6}{5}$、$\frac{4}{3}$、$_2$和弦（根据需要，在作业本上多抄几遍题）。

9. 酌情复习旧作业。（复习旧作业的内容由任课教师根据学生的具体情况而定。原则上讲，只要是没有熟练掌握的内容就应在复习内容之列。以后在"课下作业"里不再强调"酌情复习旧作业"以及"每日至少做一遍"）

10. 预习第 34 课。

第 34 课

和声小调音阶　稳定音级与不稳定音级　移调之二

原位与转位和弦——大大 $_7$、6_5、4_3、$_2$ 和弦

一、和声小调音阶（harmonic minor scale）

将自然小调音阶的Ⅶ级音升高半音为和声小调音阶。请先熟背下例中的 a 和声小调的上行与下行音阶。

例【34-171】

例【34-172】

上例中的音阶依次是：

a♭和声小调音阶（a♭ harmonic minor scale）。

……

后面各音阶名称可作为课堂讨论内容让学生一一说出，并分析以上音阶中升高Ⅶ级音所使用的变音记号（accidental）的规律，即什么情况下使用本位号（♮）（natural），何时使用升号（♯）（sharp），哪几个音阶使用重升号（×）（double sharp）。并将例【33-166】与例【34-172】对照着分析变音记号使用的规律。166例从七个升号开始，而172例却从七个降号开始。这样的排列顺序更有利于学生分析其中的"规律"。

二、稳定音级与不稳定音级

以 C 大调、a 小调为例。

例【34-173】

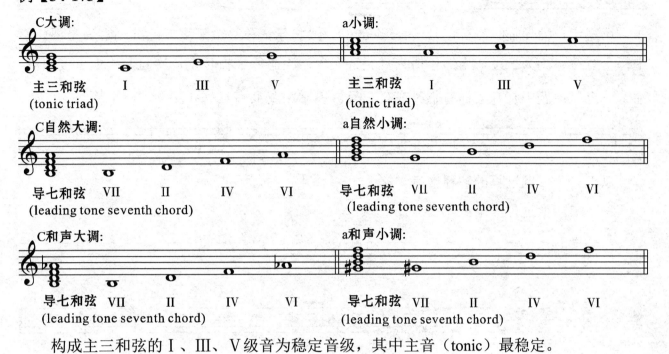

构成主三和弦的 I、III、V 级音为稳定音级，其中主音（tonic）最稳定。

构成导七和弦的 VII、II、IV、VI 级音为不稳定音级。

三、移调之二

本课学习非增一度关系的移调（transposition）方法。

例【34-174】

将上例分别移高大三度、增二度，移低大二度、减四度。

移高大三度过程如下：

第一步，书写三个"号"——谱号、调号与拍号。两个降号为 B♭ 大调调号。按题要求将"B♭"向上构大三度——"D"，因而新的调号为 D 大调调号（两个升号）。

第二步，移高三度"抄"谱（临时变音先不考虑），"抄"时注意根据需要调整符杆的朝向（比如第二小节的第二拍。因为符杆的朝向与符头位置有关——以第三线为界，通常符头位置高于第三线时，符杆朝下书写；符头位置低于第三线时，符杆朝上书写；符头位于第三线时，符杆可朝上也可以朝下书写）。

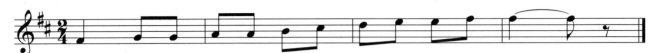

第三步，处理临时变音记号（accidental）。"将乐谱移高大三度"的准确含义是要将谱中每个音符移高大三度，当然包括临时变音在内。因而每个临时变音均向上构大三度即可。

注意一点：原题中有几处标有临时变音记号，答案中就书写几处。

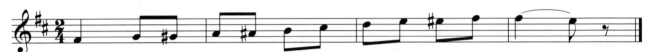

以下三个做题过程的解释文字省略。

移高增二度过程如下：

移低大二度过程如下：

移低减四度过程如下：

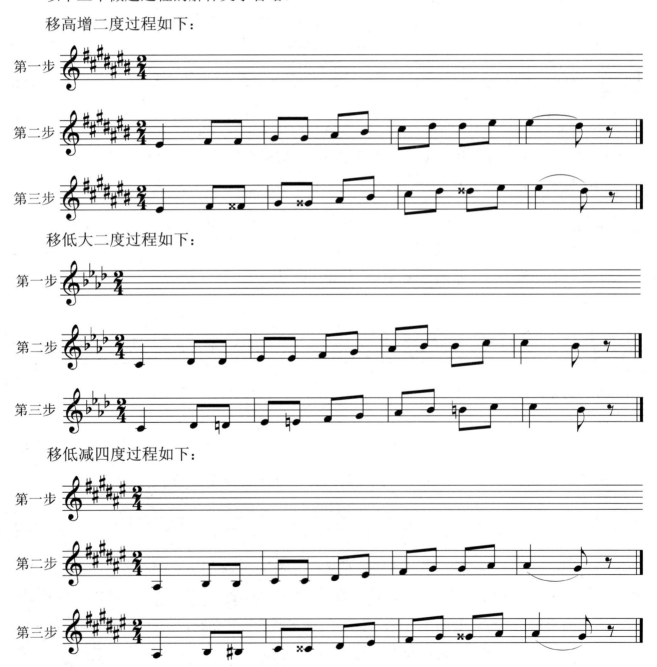

四、原位与转位和弦（chord in root position and inversion）

本课学习大大七和弦的原位与转位（major seventh chord in root position and inversion）。

例【34-175】

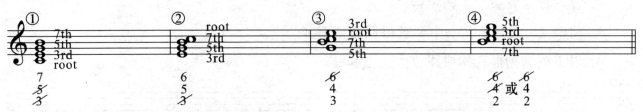

上例中的"①"：根音位置（root position）（根音位置即根音为低音）。

根音为低音（root in bass）为原位和弦。

数字标记全称（full version）为 $\frac{7}{5}$ 。
$\frac{3}{}$

数字标记简称（abbreviated version）为 $_7$（七和弦无论原位还是转位，低音与三音、五音的度数可省略，因而这里省略"3"与"5"）。

"①"为原位的大大七和弦（major seventh chord in root position ）。

"②"：三音作低音（third in bass）。

三音作低音被称为第一转位（first inversion）。

数字标记全称（full version）为 $\frac{6}{5}$ 。
$\frac{3}{}$

数字标记简称（abbreviated version）为 $\frac{6}{5}$ 。

"②"为大大七和弦的第一转位，即大大 $\frac{6}{5}$ 和弦。

"③"：五音作低音（fifth in bass）。

五音作低音时被称为第二转位（second inversion）。

数字标记全称（full version）为 $\frac{6}{4}$ 。
$\frac{3}{}$

数字标记简称（abbreviated version）为 $\frac{4}{3}$ 。

"③"为大大七和弦的第二转位，即大大 $\frac{4}{3}$ 和弦。

"④"：七音作低音（seventh in bass）。

七音作低音时被称为第三转位（third inversion）。

数字标记全称（full version）为 $\frac{6}{4}$ 。
$\frac{2}{}$

数字标记简称（abbreviated version）为 $_2$ 或 $\frac{4}{2}$（在有些国家，此转位的低音与三音的度数"4"不省略）。

"④"为大大七和弦的第三转位，即大大 $_2$ 和弦。

▌课下作业 ▬▬▬▬▬▬▬▬▬▬

1. 默写所学和声小调的全部音阶。

2. 复习稳定音级与不稳定音级。

3. 将例【34-174】按书中要求每日做一遍。

4. 以下列音为根音构成原位大大七和弦。

5. 以下列音为三音构成原位大大七和弦。

6. 以下列音为五音构成原位大大七和弦。

7. 以下列音为七音构成原位大大七和弦。

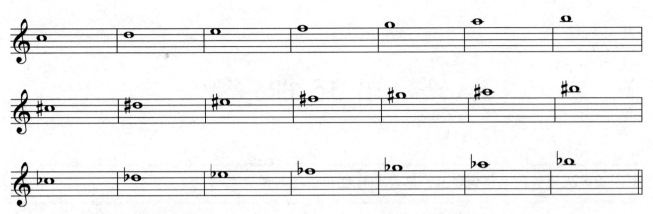

8. 以下列音为低音构成大大6_5、4_3、$_2$和弦（根据需要，在作业本上多抄几遍题）。

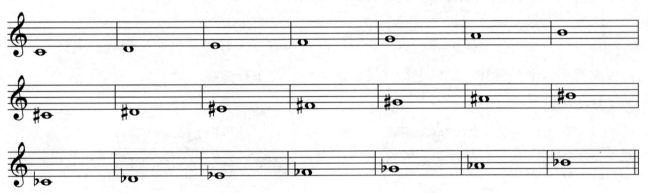

9. 预习第 35 课。

第 35 课

旋律大调音阶　移调之三　原位与转位和弦——增大 $_7$、6_5、4_3、$_2$ 和弦

一、旋律大调音阶（melodic major scales）

将自然大调下行音阶的Ⅶ、Ⅵ级音分别降低半音（上行时不调整）为旋律大调音阶。请先熟背下例中 C 旋律大调的上行（同自然大调）与下行音阶。

例【35-176】

例【35-177】

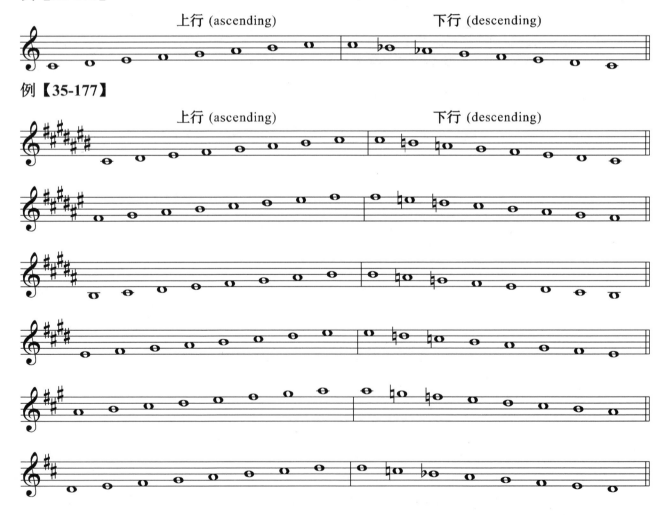

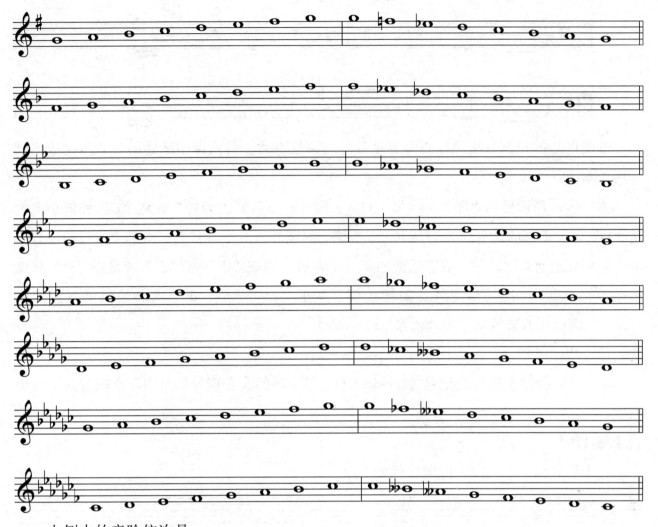

上例中的音阶依次是：

C#旋律大调音阶（C# melodic major scale）。

……

后面各音阶名称可作为课堂讨论内容让学生一一说出。

二、移调之三

本课学习改变谱号的移调（transposition）方法。

将下例移低小七度。

例【35-178】

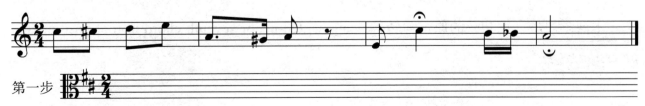

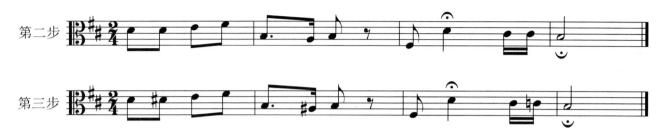

改变谱号的移调方法的核心内容是音符的位置不动。前两课中所述的分三步完成仍然可用于本课。

第一步，原调号为"零"——即"C"大调（a 小调）"调号"。将"C"移低小七度是"D"——即新的调号应为 D 大调（b 小调）的调号"两个升号"。由于"音符的位置不动"，所以若想让"c^2"（请看乐谱的第一个音符）变成"d^1"（"d^1"音是将"c^2"移低小七度的结果），换句话说就是要想让第三间的"c^2"变成"d^1"就必须将第三线定为"c^1"，因而新的谱号就是中音谱号（alto clef）。

第二步，"抄谱"（临时变音先不考虑）。

第三步，处理临时变音记号（accidental），每个新的变音记号均是由原来的音向下构小七度。

例【35-179】

将上例移低小十三度。做题过程如下：

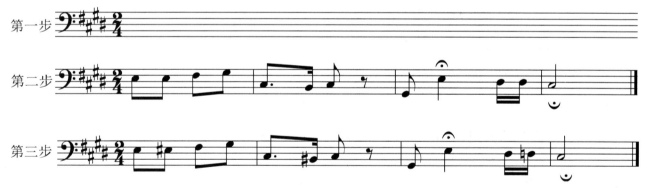

这里省略对以上三个步骤的文字解释，其详细过程可作为课堂讨论的内容由任课教师组织学生课上完成。

三、原位与转位和弦（chord in root position and inversion ）

本课学习增大七和弦的原位与转位（augmented-major seventh chord in root position and inversion）。

例【35-180】

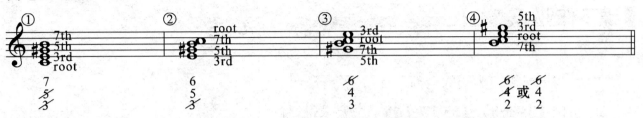

上例中的"①"：根音位置（root position）（根音位置即根音为低音）。

根音为低音（root in bass）为原位和弦。

数字标记全称（full version）为$\frac{7}{5}$。

数字标记简称（abbreviated version）为$_7$（七和弦无论原位还是转位，低音与三音、五音的度数可省略，因而这里省略"3"与"5"）。

"①"为原位的增大七和弦（augmented-major seventh chord in root position）。

"②"：三音作低音（third in bass）。

三音作低音被称为第一转位（first inversion）。

数字标记全称（full version）为$\frac{6}{5}$。

数字标记简称（abbreviated version）为$\frac{6}{5}$。

"②"为增大七和弦的第一转位，即增大$\frac{6}{5}$和弦。

"③"：五音作低音（fifth in bass）。

五音作低音时被称为第二转位（second inversion）。

数字标记全称（full version）为$\frac{6}{4}$。

数字标记简称（abbreviated version）为$\frac{4}{3}$。

"③"为增大七和弦的第二转位，即增大$\frac{4}{3}$和弦。

"④"：七音作低音（seventh in bass）。

七音作低音时被称为第三转位（third inversion）。

数字标记全称（full version）为$\frac{6}{4}$。

数字标记简称（abbreviated version）为$_2$或$\frac{4}{2}$（在有些国家，此转位的低音与三音的度数"4"不省略）。

"④"为增大七和弦的第三转位，即增大$_2$和弦。

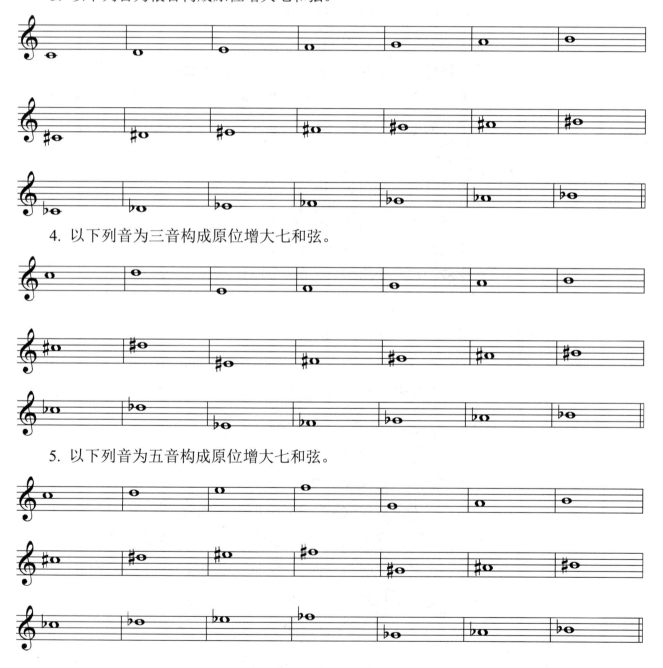

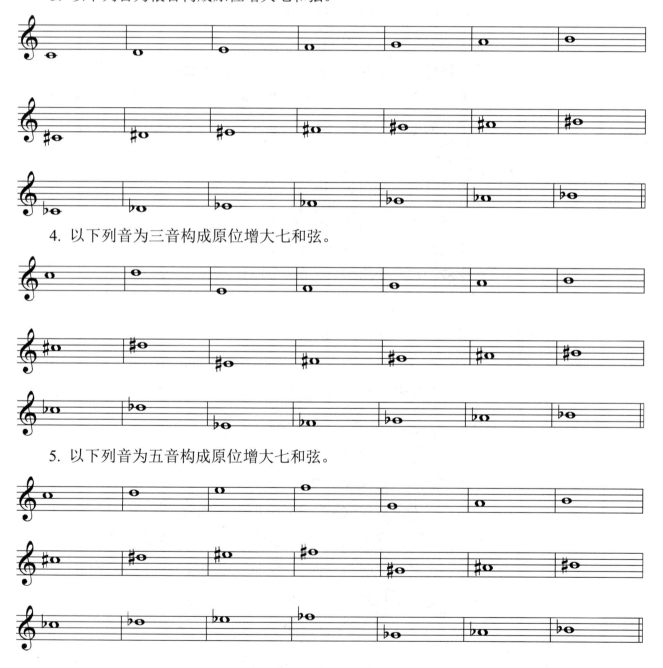

Header and body:

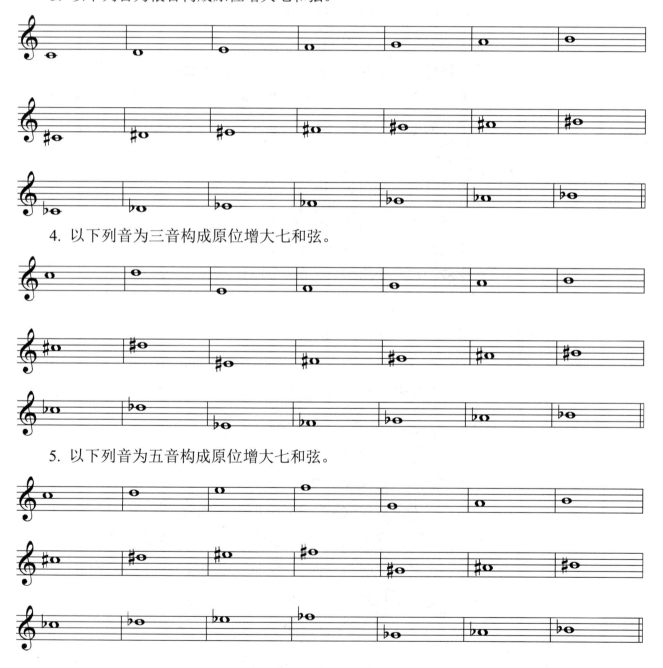

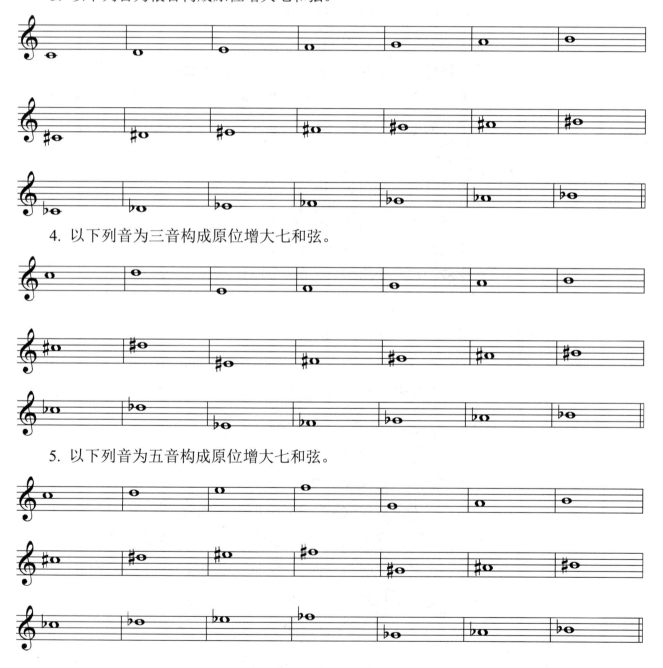

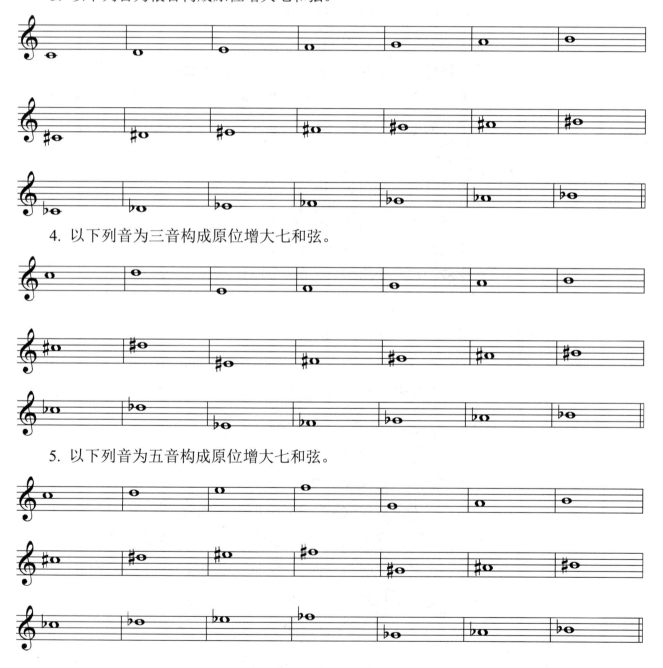

6. 以下列音为七音构成原位增大七和弦。

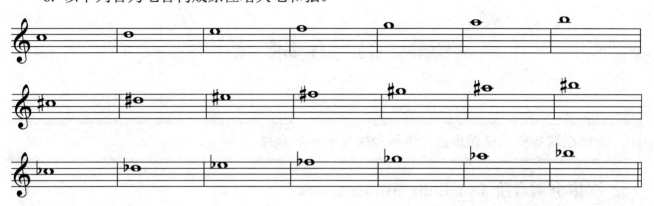

7. 以下列音为低音构成增大 $\frac{6}{5}$、$\frac{4}{3}$、$_2$ 和弦（根据需要，在作业本上多抄几遍题）。

8. 预习第 36 课。

9. 任课教师可根据需要增加以根音、三音、五音与七音为题构成七和弦转位的作业。

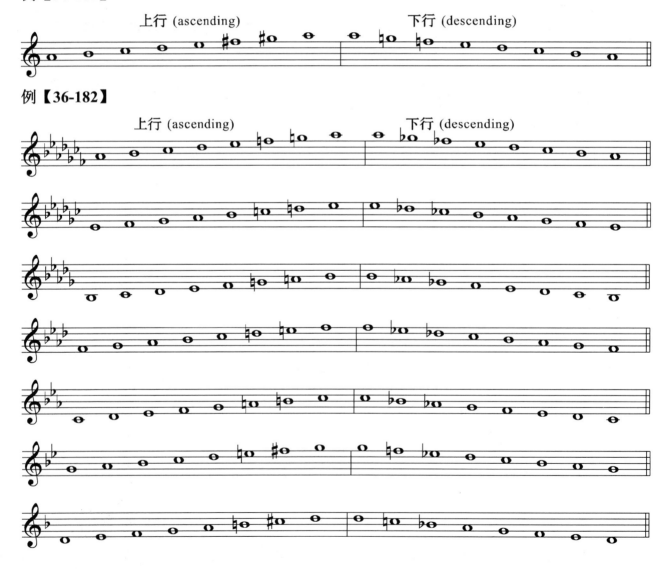 第 36 课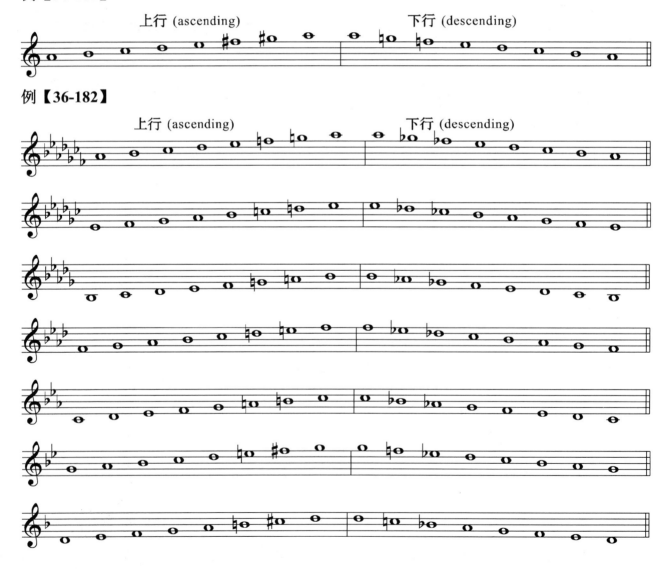

旋律小调音阶　移调乐器　协和和弦与不协和和弦

一、旋律小调音阶（melodic minor scales）

将自然小调上行音阶的Ⅵ、Ⅶ级分别升高半音，下行时常常恢复成自然小调，称为旋律小调音阶。请先背熟下例中 a 旋律小调音阶。

例【36-181】

例【36-182】

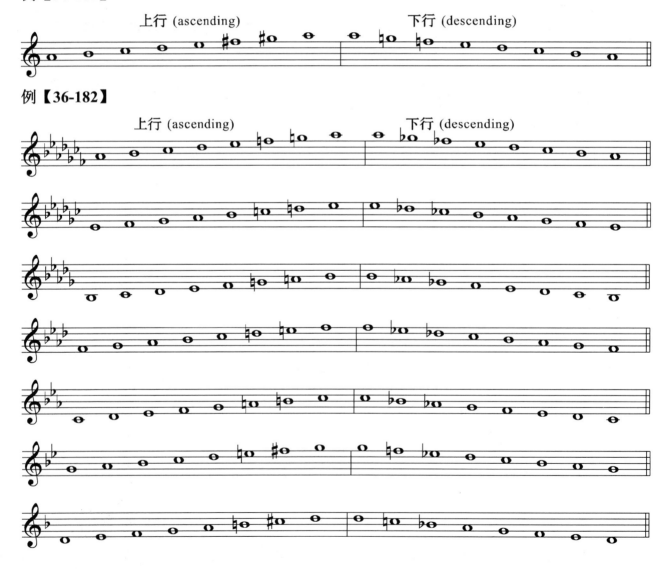

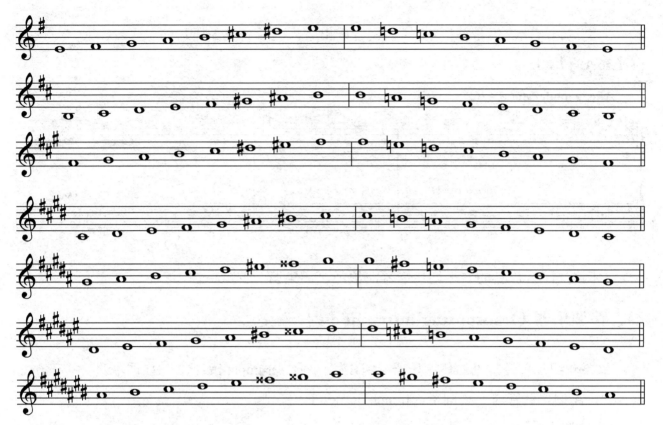

上例中的音阶依次是：

a♭旋律小调音阶（a♭ melodic minor scale）。

……

后面各音阶名称可作为课堂讨论内容让学生一一说出。

上例中重升音回到升音书写了两种形式（请看后三行）。不过，临时变音记号（accidental）的书写原则是只看临时变音记号处所书写的"号"，之前的变音记号（含调号）不累计。也就是说要将重升音降半音直接书写升号即可（参看例【36-183】），但出版物中也有在升号前加本位号的"特殊"书写方式（参看例【36-184】）。

例【36-183】

上例选自《哈农钢琴练指法》(人民音乐出版社出版,第59页)。

例【36-184】

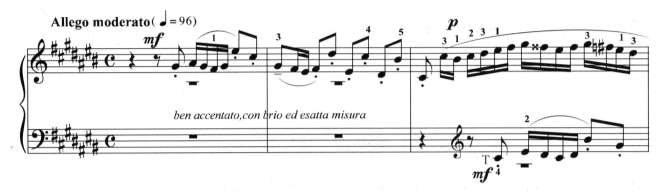

上例选自 J.S.巴赫的《平均律钢琴曲集》第一集第 3 首赋格曲。

二、移调乐器(transposing instruments)

本课介绍几种最常见的移调乐器——B♭调小号(trumpet in B♭)、B♭调单簧管(clarinet in B♭)、A 调单簧管与 F 调圆号(french horn in F)。

1. B♭调小号

称之为 B♭调乐器是因为此乐器演奏记谱音"c^2"的实际效果是"$b^{♭1}$",也就是说,它奏出的实际效果比记谱音低大二度(major second)。

2. B♭调单簧管

参看"B♭调小号"的文字解释。

3. A 调单簧管(clarinet in A)

称之为 A 调乐器是因为此乐器演奏记谱音高"c^2"的实际效果是"a^1",也就是说,它奏出的实际效果比记谱音低小三度(minor third)。

4. F 调圆号

F 调圆号在使用高音谱表记谱时,演奏记谱音"c^2"的实际效果是"f^1",也就是说,它奏出的实际效果比记谱音低纯五度(perfect fifth)。而使用低音谱表记谱时,它奏出的实际效果比记谱音高纯四度(perfect fourth)。

三、协和和弦与不协和和弦(consonant and dissonant chord)

本课程中学过的所有和弦中,大三和弦(major triad)与小三和弦(minor triad)为协和和弦(consonant triad/chord),因为这两种和弦均由协和音程(consonant intervals)构成;增

三和弦（augmented triad）、减三和弦（diminished triad）以及各种七和弦（seventh chords）为不协和和弦（dissonant chord），因为这些和弦中均含有不协和音程（dissonant interval）。

例【36-185】

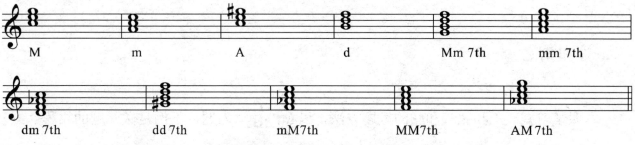

课堂讨论上例中哪些和弦是协和的，哪些和弦是不协和的，为什么？

■ 课下作业

1. 默写所学旋律小调的全部上行与下行音阶。

2. 下列谱例为移调乐器演奏出的实际效果谱，请分别书写出 B♭ 调乐器（小号或单簧管）、A 调乐器（单簧管）、F 调乐器（圆号）的所用读谱。

3. 复习并默写例【36-185】中协和与不协和和弦的"结构"。

4. 预习第 37 课。

❀ 第 37 课 ❀

<div style="border:1px solid">平行调（平行大小调）　等和弦之一——减减七和弦</div>

一、平行调（parallel key）

主音相同的大调（major）与小调（minor）叫平行调（parallel key），即平行大小调（parallel major and minor keys）。任何一个小调均拥有一个主音相同的平行大调（parallel major），反

之亦然，任何一个大调均拥有一个主音相同的平行小调（parallel major）。如：C 大调与 c 小调为平行（大小）调（见《新格罗夫音乐与音乐家词典》parallel key 词条：A minor key having the same tonic as a given major key, or vice versa; C major and c minor are parallel keys.）。

二、等和弦之一

本课学习减减七和弦等和弦的做题方法，以 为题，下例是做此题的过程。

例【37-186】

下面就上例的做题过程详细解释如下：

"①"是将题的下面三个和弦音抄下，加上"e♭2"的等音"d♯2"（注意此处不可以写

"f$^{\flat\flat2}$"，想一想为什么？），原题中的七度音（7th）变成了答案"①"的根音（root）。

"②"是将答案"①"中的三个和弦音抄下，加上"c^2"的等音"b$^{\sharp1}$"，这样，"①"中的七度音（7th）"c^2"变成答案"②"的根音（root）"b$^{\sharp1}$"。

"③"是将答案"②"中的三个和弦音抄下，加上"a^1"的等音"g$^{\times1}$"，这样，"②"中的七度音（7th）"a^1"变成答案"③"的根音（root）"g$^{\times1}$"。

"④"是将答案"③"中的三个和弦音抄下，加上"f$^{\sharp1}$"的等音"e$^{\times1}$"，这样，"③"中的七度音（7th）"f$^{\sharp1}$"变成答案"④"的根音（root）"e$^{\times1}$"。

"①"～"④"是将原题的四个和弦音从上到下依次写出新的和弦音的结果。

"⑤"是将题的上面三个和弦音抄下，加上"f$^{\sharp1}$"的等音"g$^{\flat1}$"（注意此处不能写"e$^{\times1}$"，想一想为什么？），原题中的根音（root）变成了答案"⑤"的七度音（7th）。

"⑥"是将答案"⑤"中的三个和弦音抄下，加上"a^1"的等音"b$^{\flat\flat1}$"，这样，"⑤"中的根音（root）"a^1"变成了答案"⑥"的七度音（7th）"b$^{\flat\flat1}$"。

"⑦"是将答案"⑥"中的三个和弦音抄下，加上"c^2"的等音"d$^{\flat\flat2}$"，这样，"⑥"中的根音（root）"c^2"变成了答案"⑦"的七度音（7th）"d$^{\flat\flat2}$"。

"⑧"是将答案"⑦"中的三个和弦音抄下，加上"e$^{\flat2}$"的等音"f$^{\flat\flat2}$"，这样，"⑦"中的根音（root）"e$^{\flat2}$"变成了答案"⑧"的七度音（7th）"f$^{\flat\flat2}$"。

"⑤"～"⑧"是将原题的四个和弦音自下而上依次写出新的和弦音的结果。

■ 课下作业

1. 复习关系大小调，并写出所有"升种""降种"调的关系大小调的调名。

2. 复习平行大小调，并写出所有"升种""降种"调的平行大小调的调名（答案中，有超过所学调号数量的现象，请留意）。

3. 写出下列和弦的全部等和弦，并认真观察做题顺序有何规律。

由于 G$^\sharp$、A$^\flat$ 等音的数量少，因而含有"它们"的题做出的等和弦的数量也会少。

4. 预习第 38 课。

第 38 课

五声音阶之一　等和弦之二——增三和弦

一、五声音阶（pentatonic scale）之一

由纯五度（perfect fifth）关系自下而上排列起来的五个音依次是：宫音、徵音、商音、羽音与角（jué）音。这五个音均被称为正音。

例【38-187】

将这五个正音调整高度写在一起的顺序——宫、商、角、徵、羽。

例【38-188】

这五个正音分别做主音（tonic）可构成五种不同结构的五声音阶（pentatonic scale）。

例【38-189】

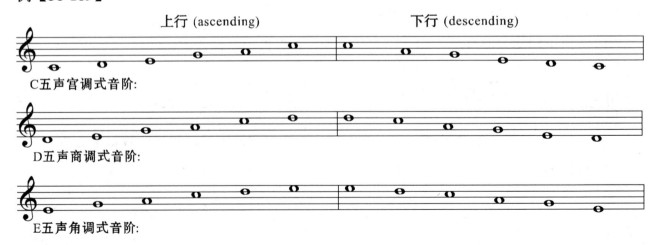

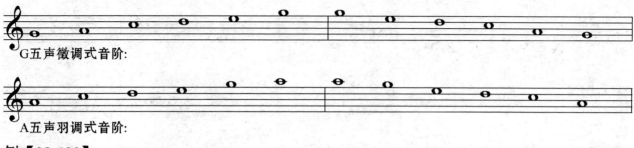

G五声徵调式音阶：

A五声羽调式音阶：

例【38-190】

　　观察上例中的五声音阶结构，是否可以发现其中的规律呢？请对比宫调式与角调式、徵调式与羽调式的结构。为加深印象，请看下例。

例【38-191】

　　例【38-189】中的五个五声音阶中的宫音均相同，这五个"宫音相同"的五声音阶被称为同宫系统各调。C宫系统各调与C大调调号一致（零调号）。

　　下例为带升号调号的各同宫系统各调上行音阶。

例【38-192】

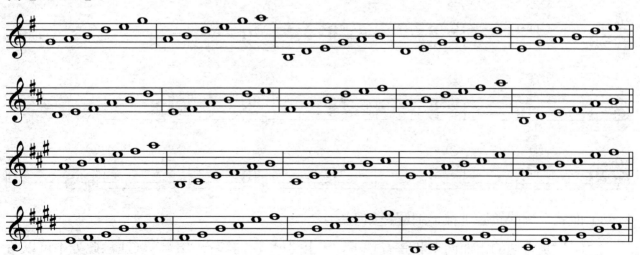

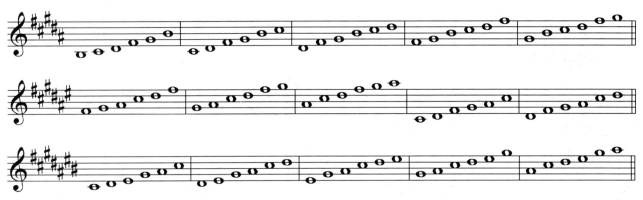

请利用课堂讨论的机会标记出上例中的音阶调名。同时注意：G 宫系统各调的调号与 G 大调一致，D 宫系统各调的调号与 D 大调一致，以此类推。

二、等和弦之二

本课学习增三和弦的等和弦。

例【38-193】

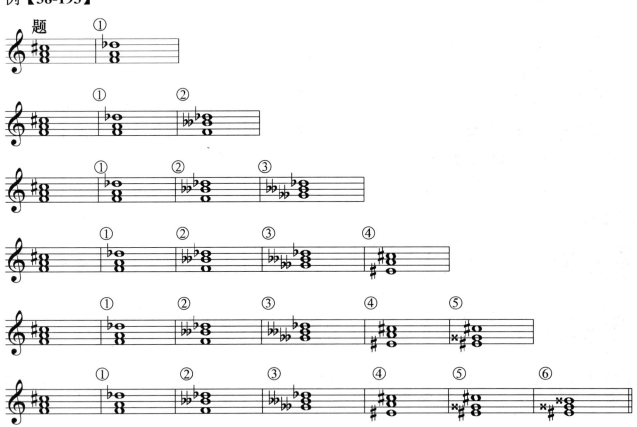

下面就上例的做题过程详细解释如下：

"①"是将题的下面两个和弦音抄下，加上"$c^{\#2}$"的等音"$d^{\flat2}$"（注意此处不可以写成"$b^{\times1}$"），原题中的五度音（5th）变成了答案"①"的根音（root）。

"②"是将答案"①"中的两个和弦音抄下，加上"a^1"的等音"$b^{\flat\flat1}$"，这样，"①"中的五度音（5th）"a^1"变成了答案"②"的根音（root）"$b^{\flat\flat1}$"。

"③"是将答案"②"中的两个和弦音抄下，加上"f^1"的等音"$g^{\flat\flat1}$"，这样，"②"中的五度音（5th）"f^1"变成了答案"③"的根音（root）"$g^{\flat\flat1}$"。

"①""②""③"是将题中的三个和弦音至上而下依次写出新的和弦音的结果。

"④""⑤""⑥"的做题方向与"①""②""③"正好相反，请任课老师组织学生课堂讨论，并详述做题过程。

▌课下作业

1. 按宫、徵、商、羽、角的顺序背记五个正音。

2. 按宫、商、角、徵、羽的顺序背记五个正音，并熟记正音间精确的音程性质，尤其是宫音与其他四个正音的精确关系。

3. 熟记例【38-190】中的音阶结构规律。

4. 默写例【38-192】中的所有音阶。

5. 写出下列和弦的全部等和弦，并认真观察做题顺序有何规律。

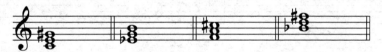

6. 预习第 39 课。

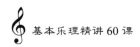

❦ 第 39 课 ❦

五声音阶之二　　偏音　　等和弦之三——减减七和弦与增三和弦（续）

一、五声音阶（pentatonic scale）之二

例【39-194】

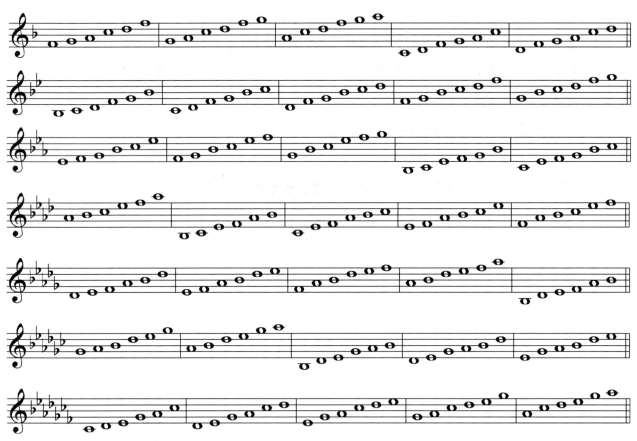

上例中是调号为降号的上行（ascending）五声音阶，请将调名利用课堂讨论机会一一标出。

二、偏音

与正音相对的音叫偏音，本课学习最常用的四个偏音。

例【39-195】

偏音的命名与相邻的正音有关。正音上方小二度的偏音以"清"（"清"是"高"的意思）命名，如：角音上方小二度的偏音叫"清角音"，羽音上方小二度的偏音叫"清羽音"（现许多教材中称之为"闰"）；正音下方小二度的偏音以"变"（"变"是"低"的意思）命名，如：徵音下方小二度的偏音叫"变徵音"，宫音下方小二度的偏音叫"变宫音"。请参看上例。

三、等和弦之三

第 37、38 课所述等和弦的做题顺序规律性很强，即将题中的和弦音依次从上向下、自下而上一个一个地做所需的"等音"就可获得全部等和弦答案。不过，可以这样做题是有条件的。这个条件是题中的和弦音均为"中间的音名"。比如例【37-186】中的题，请看下例。

例【39-196】

七度音（7th）	d#2	(e♭2)	f♭♭2
五度音（5th）	b#1	(c2)	d♭♭2
三度音（3rd）	g×1	(a1)	b♭♭1
根　音（root）	e×1	(f#1)	g♭1

上例中圈起来的四个音为题中的和弦，它们均处在按字母顺序排列起来的三个音名的"中间"。

如果所出题中的和弦（以减七和弦为例）音有一个不是"中间的音名"，做题规律将发生变化，请看下例（以　为题）。

例【39-197】

七度音（7th）	$b^{\#1}$	$\left(c^2\right)$	$d^{\flat\flat 2}$
五度音（5th）	$g^{\times 1}$	$\left(a^1\right)$	$b^{\flat\flat 1}$
三度音（3rd）	$e^{\times 1}$	$\left(f^{\#1}\right)$	$g^{\flat 1}$
根　音（root）	$\left(d^{\#2}\right)$	$e^{\flat 1}$	$f^{\flat\flat 1}$

例【39-198】

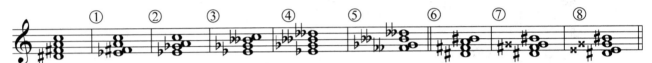

从例【39-198】中可以看出"题"中的根音是"$d^{\#1}$"，这个音不处在"中间"，而是处在"三个按字母顺序排列起的音名"的一侧（$d^{\#1}$、$e^{\flat 1}$、$f^{\flat\flat 1}$）。

例【39-198】的做题顺序也可以变为选做⑥、⑦、⑧ 这三个，后做①、②、③、④、⑤，结果是一样的。由于"题"中的根音"不是处在中间的音名"，因而从"题"中根音开始做题（$d^{\#1}$变为$e^{\flat 1}$）至④后，做⑤（$e^{\flat 1}$变为$f^{\flat\flat 1}$），这一做题"方向"共五个答案，而另一个做题"方向"有三个答案。

例【39-199】

七度音（7th）	$g^{\times 1}$	$\left(a^1\right)$	$b^{\flat\flat 1}$
五度音（5th）	$e^{\times 1}$	$\left(f^{\#1}\right)$	$g^{\flat 1}$
三度音（3rd）	$\left(d^{\#1}\right)$	$e^{\flat 1}$	$f^{\flat\flat 1}$
根　音（root）	$\left(b^{\#}\right)$	c^1	$d^{\flat\flat 1}$

上例中，以　　　　　　为题，从图中可以看出，"题"中的根音、三度音两音"靠边"，五度音、七度音处于"中间"，因而做题时，一个"方向"有六个答案，另一个"方向"有两个答案。以此类推，就不一一举例了（如果题中四个和弦音"靠边"，必然会朝一个"方向"连做所有的答案）。

■课下作业

1～4题同第38课。

5. 熟记本课所学偏音。

6. 默写例【39-194】中的所有音阶。

7. 写出下列和弦的全部等和弦，并分析研究做题规律。

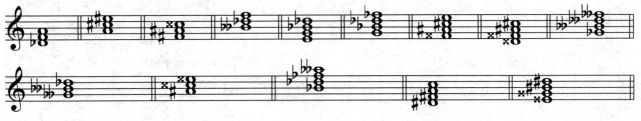

8. 预习第 40 课。

❧ 第 40 课 ❧

五声音阶之三　　四音列之一
等和弦之四——减七、增三和弦以外的其他结构的和弦等

一、五声音阶（pentatonic scale）之三

本课学习同主音的五种五声音阶。下面是以 C、E、D 为主音的各种五声音阶音阶。

例【40-200】

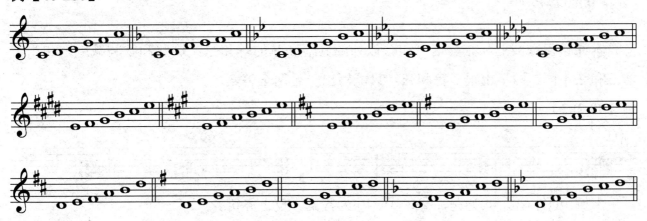

上例中三个同主音的五种五声音阶的先后次序均为"宫、徵、商、羽、角"，请观看其中的调号变化情形。

二、四音列之一

例【40-201】a

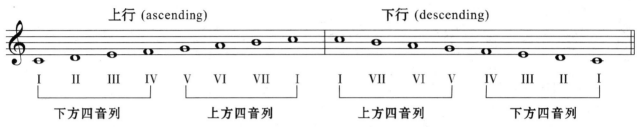

上例为 C 自然大调音阶（C natural major scale）。四音列指含有主音（tonic）的相邻的四个调式音级，不过，其中的主音一定在最低或最高处。主音在四音列中处在最低的位置时叫"下方四音列"，在四音列中处在最高的位置时叫"上方四音列"，无论上行与下行均是如此。

例【40-201】b

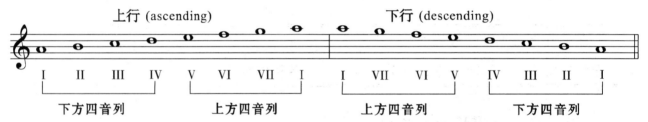

上例为 a 自然小调音阶（a natural minor scale）。请留意观察其中的下方与上方四音列的音程结构。

三、等和弦之四

本课学习减减七和弦与增三和弦以外的其他和弦的等和弦。这些和弦与减减七和弦、增三和弦不同，写不出很多等和弦，只能写出一至两个答案。

例【40-202】

上例中①、③、⑤为题，②、④、⑥为答案。反之亦可。

例【40-203】

上例中①、③、⑤为题，②、④、⑥为答案。

课下作业

1. 以下列音为主音，依次说出宫、徵、商、羽、角五种调式的调号。C♯、F♯、B、E、A、D、G、C、F、B♭、E♭。

2. 写出一至七个升与降号各自然大调与自然小调的下方与上方四音列（上行或下行）。

3. 写出下列和弦的等和弦。

4. 继续熟记四个常见的偏音。

5. 预习第 41 课。

第 41 课

| 五声性七声音阶之一　　　四音列之二 |

一、五声性七声音阶之一

在五声音阶基础上加入两个"特定"的偏音就构成了七声音阶，加入清角与变宫时叫清乐音阶。

例【41-204】

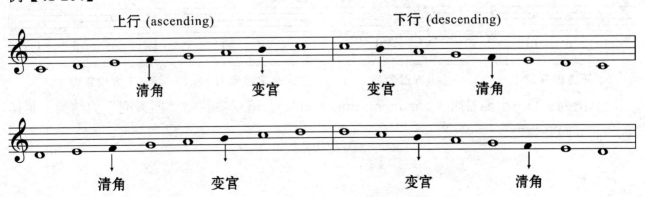

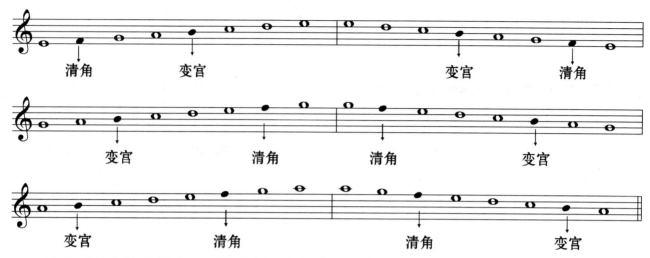

清角　　　　　变宫　　　　　　　　变宫　　　　清角

变宫　　　　　清角　　　　清角　　　　　变宫

变宫　　　　　清角　　　　清角　　　　　变宫

以上五条音阶分别为：C 清乐宫调式音阶，D 清乐商调式音阶，E 清乐角调式音阶，G 清乐徵调式音阶与 A 清乐羽调式音阶。

任课教师可将其他带调号的所有清乐音阶作为课堂练习内容，让学生逐一写出。

二、四音列之二

本课学习和声调式中的四音列。

例【41-205】

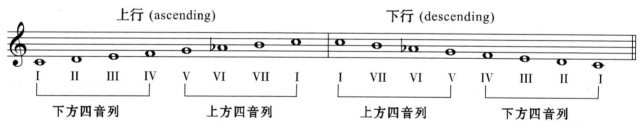

上例为 C 和声大调音阶（C harmonic major scale）。请观察其中"四音列"的结构，尤其是"上方四音列"。

例【41-206】

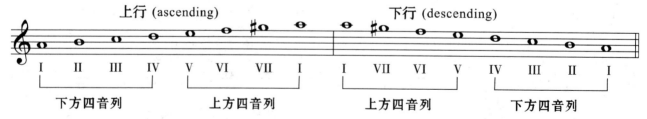

上例为 a 和声小调音阶（a harmonic minor scale）。请观察其中"四音列"的结构，尤其是"上方四音列"。

课下作业

1. 默写一至七个升、降号调号的所有宫系统的清乐调式音阶。

2. 继续熟记四个常见的偏音。

3. 默写一至七个升、降号调号的各和声大、小调的上方与下方四音列（上行或下行）。

4. 预习第 42 课。

第 42 课

五声性七声音阶之二　　四音列之三

一、五声性七声音阶之二

在五声音阶基础上加入变徵与变宫两个偏音叫雅乐音阶。

例【42-207】

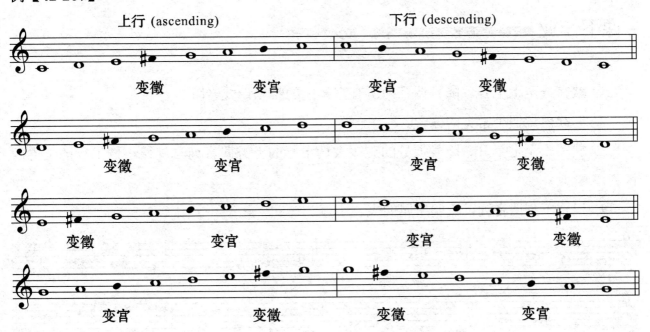

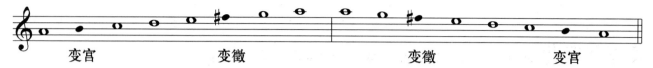

变宫　　　　　　　变徵　　　　　　　　变徵　　　　　　　变宫

上例中的音阶分别为：C 雅乐宫调式音阶，D 雅乐商调式音阶，E 雅乐角调式音阶，G 雅乐徵调式音阶与 A 雅乐羽调式音阶。

任课教师可将其他带调号的所有雅乐音阶作为课堂练习内容让学生逐一写出。

二、四音列之三

本课学习旋律调式中的四音列。

例【42-208】

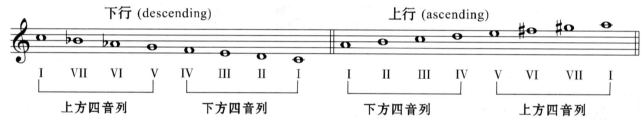

上例中，下行音阶为 C 旋律大调音阶（C melodic major scale），上行音阶为 a 旋律小调音阶（a melodic minor scale）。

另：请将旋律大调的上方四音列与自然小调的上方四音列作一比较。也请将旋律小调的上方四音列与自然大调的上方、下方四音列作一比较。

▌课下作业

1. 默写一至七个升、降号调号的所有宫系统的雅乐调式音阶。

2. 继续熟记四个常见的偏音。

3. 默写一至七个升、降号调号的旋律大调下行的上方四音列与旋律小调上行的上方四音列。

4. 识别下列四音列，说明所属的大、小调。

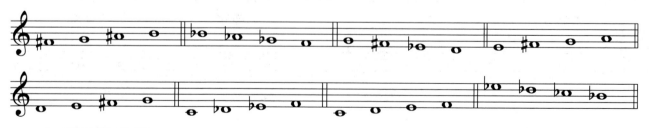

5. 预习第 43 课。

🌿 第 43 课 🌿

五声性七声调式之三　　同主音大小调的比较

一、五声性七声调式之三

在五声音阶基础上加入清角与闰两个偏音叫燕乐音阶。

例【43-209】

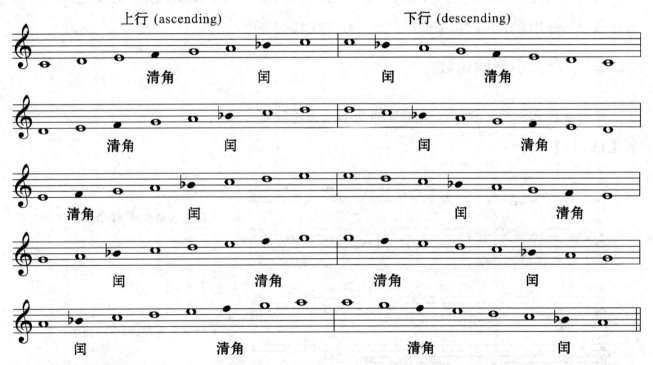

上例中的音阶分别为：C 燕乐宫调式音阶，D 燕乐商调式音阶，E 燕乐角调式音阶，G 燕乐徵调式音阶与 A 燕乐羽调式音阶。

例【43-210】

上行 (ascending)

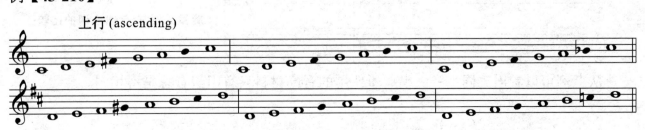

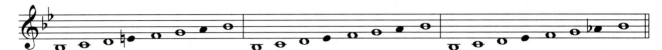

上例第一行分别是雅乐、清乐、燕乐 C 宫调式音阶；第二行分别是雅乐、清乐、燕乐 D 宫调式音阶；第三行分别是雅乐、清乐、燕乐 B♭宫调式音阶。从上例可以看出，同主音、同调式的"雅乐、清乐、燕乐"三种形式的变音记号规律鲜明，请看下图。

例【43-211】

C雅乐宫调式（所加变音比零调号多一个升号（F♯））	C清乐宫调式（零调号）	C燕乐宫调式（所加变音记号比零调号多一个降号（B♭））
D雅乐宫调式（F♯、C♯、加G♯）	D清乐宫调式（两升调号）	D燕乐宫调式（F♯、C♯变为F♯、C♮）
B♭雅乐宫调式（B♭、E♭变为B♭、E♮）	B♭清乐宫调式（两降调号）	B♭燕乐宫调式（B♭、E♭加A♭）

请对照例【43-211】与例【43-210】，认真观察变音记号的使用规律，任课老师可将所有带调号的燕乐音阶作为课堂练习内容，让学生逐一写出。

二、同主音大小调的比较

学习此内容是为了更好地了解各种大小调式的结构。

例【43-212】

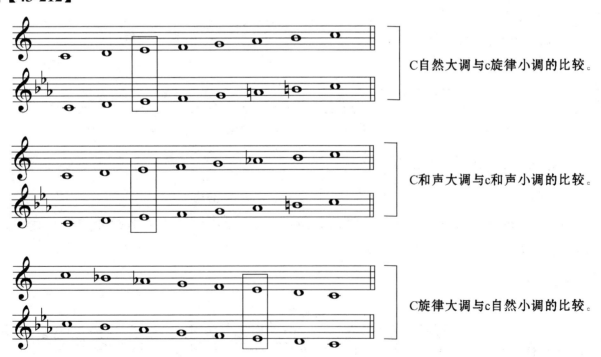

C自然大调与c旋律小调的比较。

C和声大调与c和声小调的比较。

C旋律大调与c自然小调的比较。

从上例可以看出，同主音大小调所使用的音高材料只有Ⅲ级音总是不相同。

■ 课下作业

1. 默写一至七个升、降号调号的所有宫系统的燕乐调式音阶。

2. 熟记例【43-211】中所述的"变音记号"使用规律。

3. 熟记例【43-212】的内容。

4. 预习第 44 课。

★第 44 课　概念的补释及其他

音阶等　缺级音阶与五声性七声音阶等　关系调与平行调　等音、等音程与等和弦四音列

一、音阶等（scale，etc.）

1. 音阶（scale）

Scale 一词源于意大利语 scala——梯子。音阶——从主音（tonic）按高低顺序排列至另一个主音，可按上行（ascending）排列，也可按下行（descending）排列。

世界上使用的音阶其种类极其多样，本教材中所述音阶只不过是其中的几种。

2. 调号（key signature）

为了符合某种音阶结构，我们不得不使用一些变音记号，请看下例。

例【44-213】

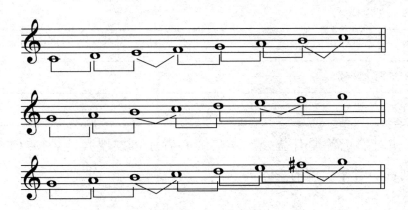

上例第一行为 C 自然大调音阶（C natural major scale），其上行结构为大二度、大二度、小二度、大二度、大二度、大二度、小二度。那么，G 自然大调音阶（G natural major scale）怎么构成呢？其结构应与 C 自然大调完全相同，因而将上例中第二行中与 C 自然大调音阶结构不符之处做调整——将"F"升高半音——即第三行就是与 C 自然大调音阶结构完全相同了，将这（些）变音记号写在每行五线谱的开端即"调号"（key signature）（见例【25-134】与例【26-136】）。

3. 调号的规律

第 29、30 课中讲过一些大调调号的规律，本课讲述其他规律。

① 五度循环（circle of fifths）。

纯五度（perfect fifth）关系的两调相差一个调号（见例【31-156】与例【44-214】）。

② 大二度关系的两调相差两个调号。

例【44-214】

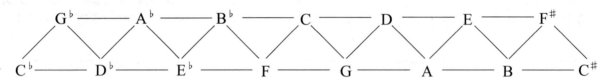

上例中，"斜线"相连的两调为纯五度（perfect fifth）关系——调号差为"一"；"直线"相连的两调为大二度（major second）关系——调号差为"二"。想一想，为什么？

③ 增一度（augmented first）关系的两调相差七个调号。

例【44-215】

C（零调号）——C♭（七个降号）
C（零调号）——C#（七个升号）
G（一个升号）——G♭（六个降号）
D（两个升号）——D♭（五个降号）
A（三个升号）——A♭（四个降号）
E（四个升号）——E♭（三个降号）
B（五个升号）——B♭（两个降号）
F#（六个升号）——F（一个降号）

了解以上规律对熟记各调有益处，其实细心者还可发现其他规律（例【44-214】与例【44-215】中所列音均看作大调的主音）。

另外，小调的调号，通常可利用关系大调（见例【31-156】）进行记忆。当然，也可以运用其他方法直接记小调调号，请看下例。

例【44-216】

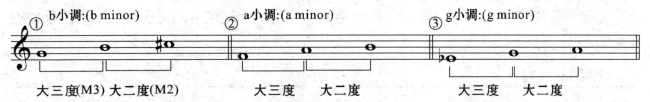

升种调主音（tonic）上方大二度（major second）的升号音为调号中最后一个升号。上例中的①——b 小调，其主音上方大二度的 C♯ 为调号中最后一个升号（F♯、C♯）。

降种调主音（tonic）下方大三度（major third）的降号音为调号中最后一个降号。上例中的③——g 小调，其主音下方大三度的 E♭ 为调号中最后一个降号（B♭、E♭）。

通常，主音上方大二度有升号音、下方大三度为原位音，此小调一定是升种调。主音下方大三度有降号音，上方大二度为原位音，此小调一定是降种调。零调号的 a 小调上方大二度、下方大三度自然均为原位音。七升七降的 a♯ 小调与 a♭ 小调例外。

4. 旋律大小调音阶（melodic major and minor scale）

通常，乐理教材中看到的旋律大调音阶只在下行时才降低Ⅵ与Ⅶ级音，而旋律小调音阶只在上行时才升高Ⅵ与Ⅶ级音。我们在作品中看到的确实大多如此，但并非总是这样，请看下例。

例【44-217】

上例选自 J.S.巴赫《平均律钢琴曲集》Ⅰ第 2 首赋格曲，第三小节下行的"音阶"中含有升高的Ⅶ与Ⅵ级音。

二、缺级音阶与五声性七声音阶

1. 缺级音阶（gapped scale）

缺级音阶指包含"大于"全音（大二度）音程的音阶，例如：五声音阶（pentatonic scale）。

例【44-218】

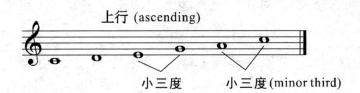

上例为 C 五声宫调式音阶。

2. 五声性七声音阶

本教程中的五声性七声音阶采用了"清乐""雅乐""燕乐"之说。这与当前同类教程中的说法一致。人们在学习过程中还会遇到其他说法，这里将此内容列表如下，以便于大家学习。

例【44-219】

雅乐音阶	——→	正声音阶、古音阶
清乐音阶	——→	下徵音阶、新音阶
燕乐音阶	——→	清商音阶、俗乐音阶

三、关系调与平行调（relative key and parallel key）

目前，我国同类书籍中将关系调（关系大小调）称关系大小调或平行大小调者为数众多（这与 relative key 在德文中为 parallel key 有关）（参看第 31 课）。事实上，在许多国家的音乐理论教材中，关系调（关系大小调）与平行调（平行大小调）所指内容是不同的。

关系调（关系大小调）请参看第 31 课；平行调（平行大小调）请参看第 37 课。

四、等音、等音程与等和弦

等音、等音程与等和弦的概念中，通常共性的描述是"音高相同，记法与意义不同"。下面分别解释"音高相同"、"记法不同"与"意义不同"。

1. 音高相同

例【44-220】

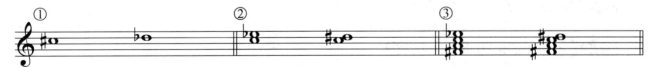

请在键盘乐器上弹奏上例中的三个小节，不难发现每小节中的前者与后者的音高均是相同的。

产生等音、等音程与等和弦的条件当是"十二平均律"。通常，多数音乐院校里都开《律学》这门课（或为选修课）。对律学感兴趣者可阅读律学专著，这里就不费笔墨了。

2. 记法不同

"记法不同"很好解释，分别对照例【44-220】三个小节中的"前者"与"后者"就清

楚了。

3. 意义不同

"意义不同"与前两点相比较显得复杂一些，其准确含义指什么？首先，它们（上例每小节中的"前者"与"后者"）所属的调范围可能不同。比如说，C$^\sharp$这个音不会被用在D$^\flat$大调中，而D$^\flat$这个音也不会出现在C$^\sharp$大调里。例【44-220】中第二小节的"后者"被用于 E 和声大调或 e 和声小调均很正常，但"前者"就不会出现在 E 大调或 e 小调中。第三小节的"前者"为 G 和声大调或 g 和声小调的VII$_7$和弦等，而后者为 E 和声大调或 e 和声小调的VII6_5等。其次，即使它们有机会出现在相同的调中，其意义也是不同的。比如说，C大调中的C$^\sharp$与D$^\flat$均为调式变音，C$^\sharp$具有向 D 的倾向性，而D$^\flat$具有向 C 的倾向性，它们的进行方向是不相同的，相互不可替代。

但是，音乐理论从来都是处在发展的状态中的。它常常与作曲发展史紧密相连。例如，在十二音序列（twelve-note row/twelve-tone row（美国））音乐作品中，C$^\sharp$并非倾向于 D，D$^\flat$并非倾向于 C，C$^\sharp$与D$^\flat$相互并非不可代替。这时的 C$^\sharp$与 D$^\flat$的等音关系就变成了"音高相同，记法不同，意义并非不同"了。

五、四音列

四音列（tetrachord 源于希腊语，字面意义为"四弦琴"）在古希腊音乐中指音阶的一部分，其结构为下行的大二度、大二度、小二度，如 A—G—F—E。而本教程中学习的是大小调中的上方与下方四音列（见第 40、41、42 课）。

▌课下作业

任课教师安排总复习。

第三学期部分习题答案

第 29 课

1. 见例【29-151】。

2. 略。

3.

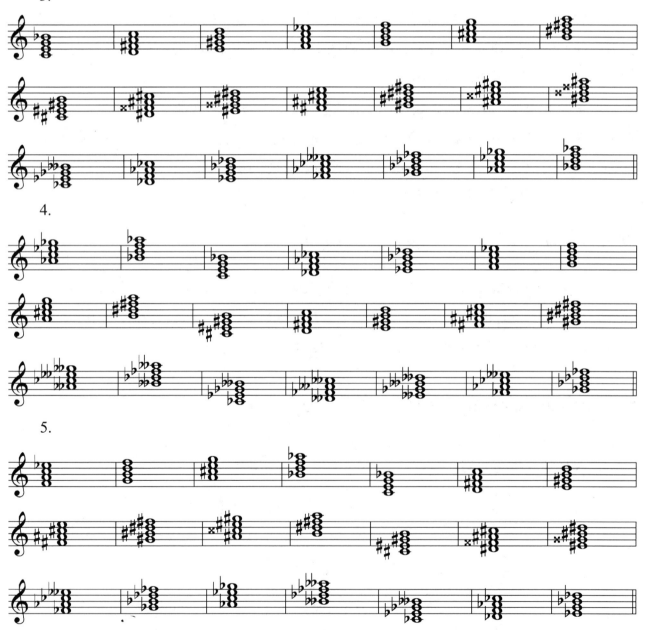

4.

5.

6.

7.

第一转位

第二转位

第三转位

8.10 略。

第 30 课

1. 见例【30-153】。

2. 略。

3.

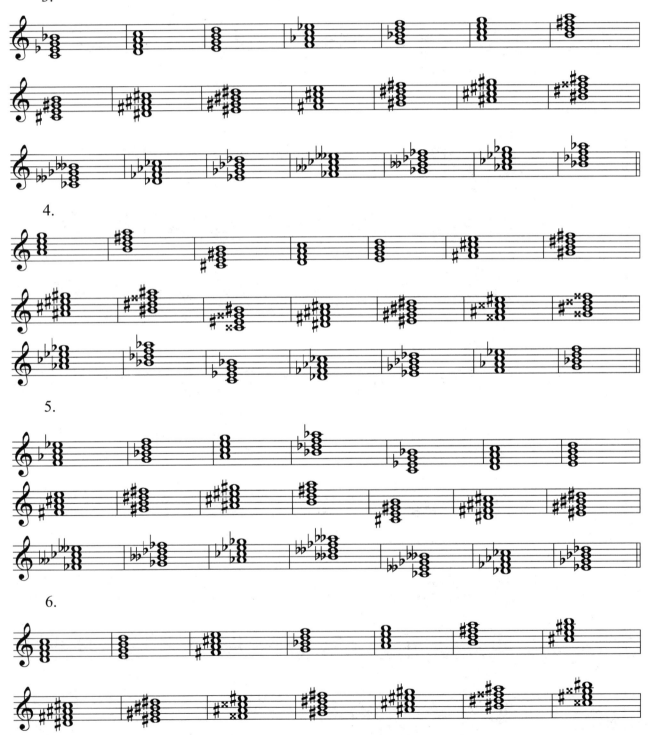

4.

5.

6.

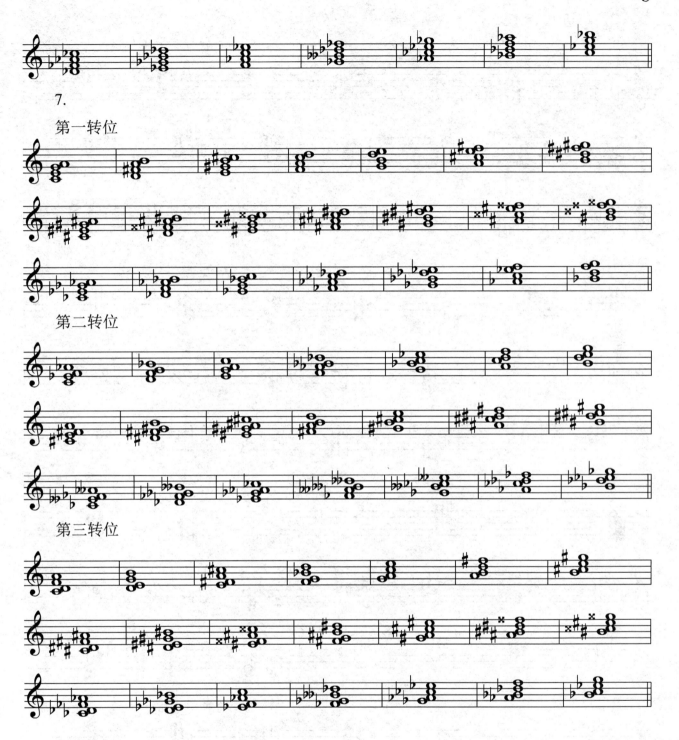

7.

第一转位

第二转位

第三转位

8. 略。

第 31 课

1. 见例【31-157】。

2. 略。

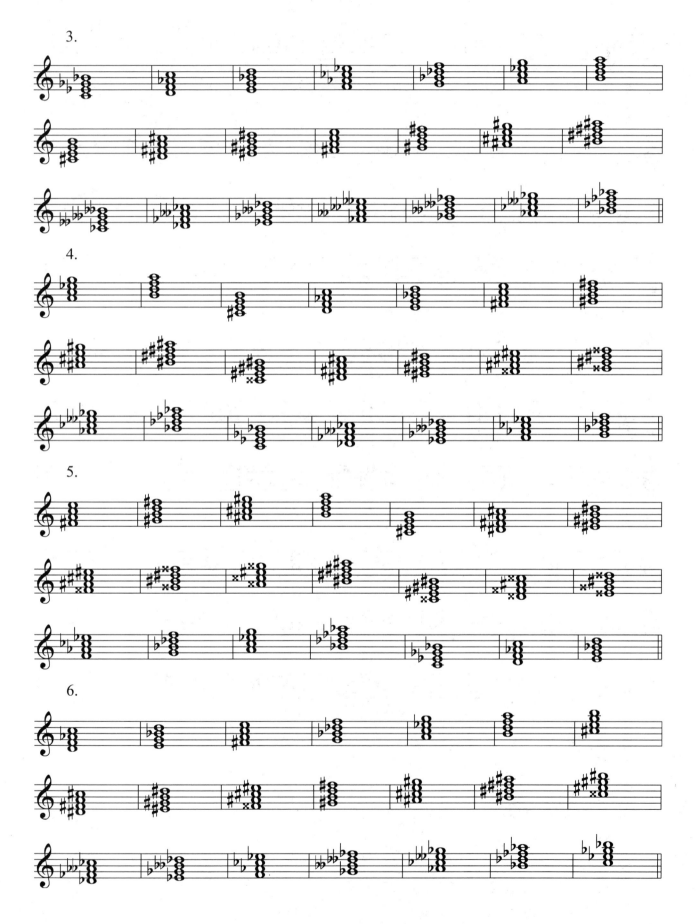

7.

第一转位

第二转位

第三转位

8. 略。

第 32 课

1. 见例【32-159】。

2. 略。

3.

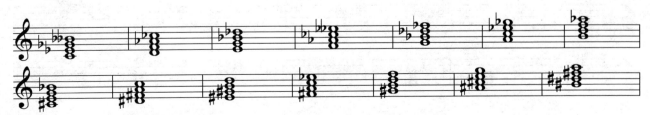

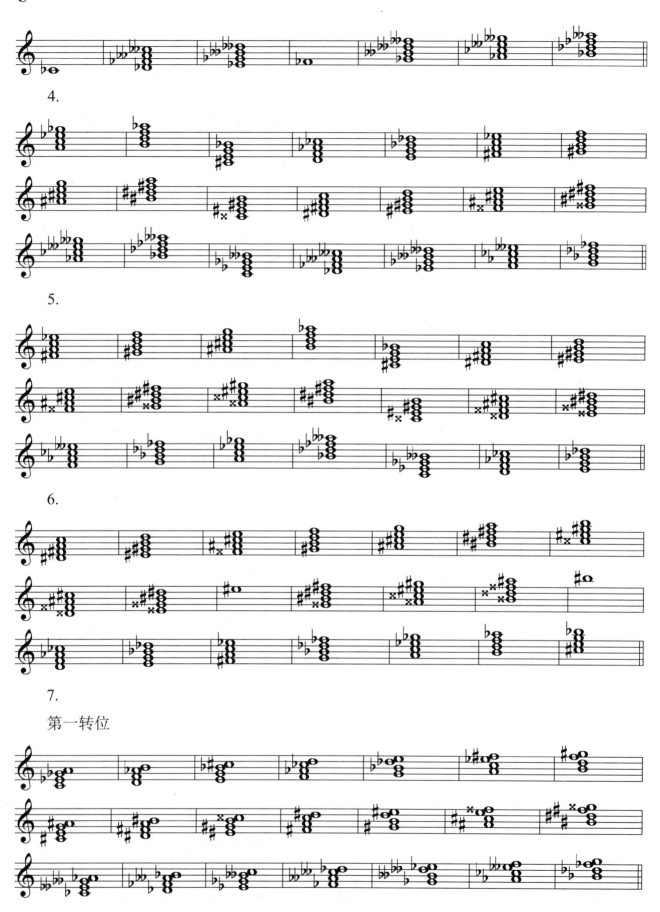

4.

5.

6.

7.

第一转位

第二转位

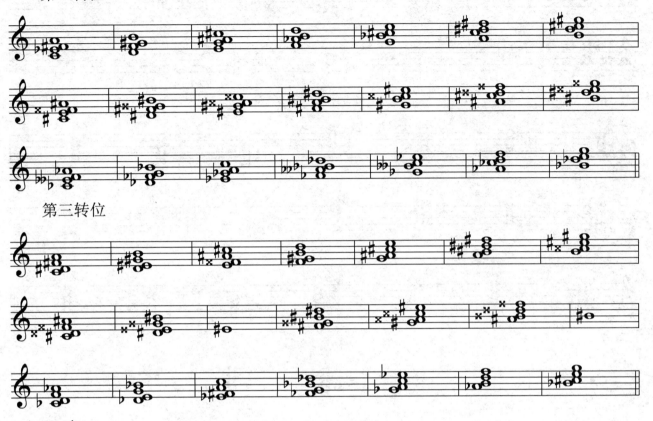

第三转位

8. 略。

第 33 课

1. 见例【33-166】。

2、3 略。

4.

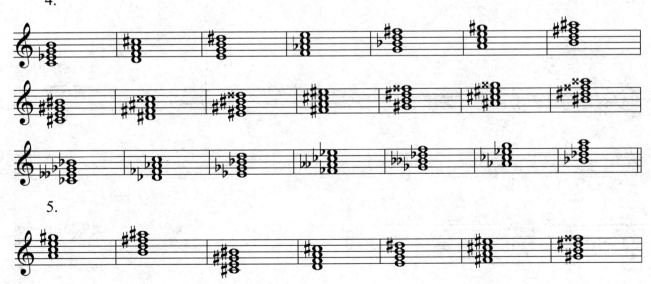

5.

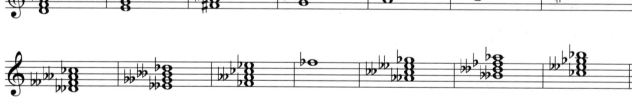

6.

7.

8.

第一转位

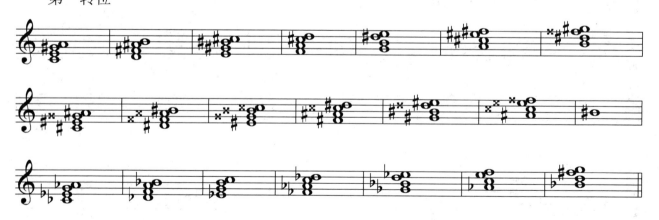

第二转位

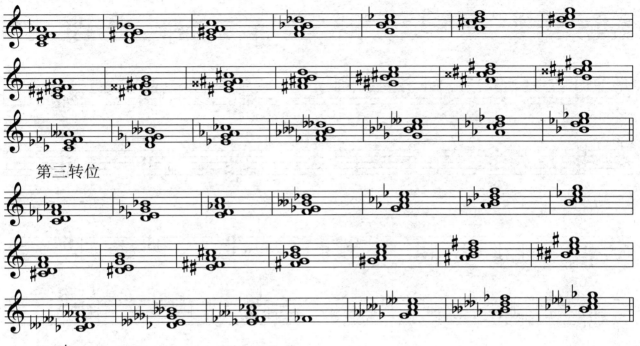

第三转位

9. 略。

第34课

1. 见例【34-172】。

2、3 略。

4.

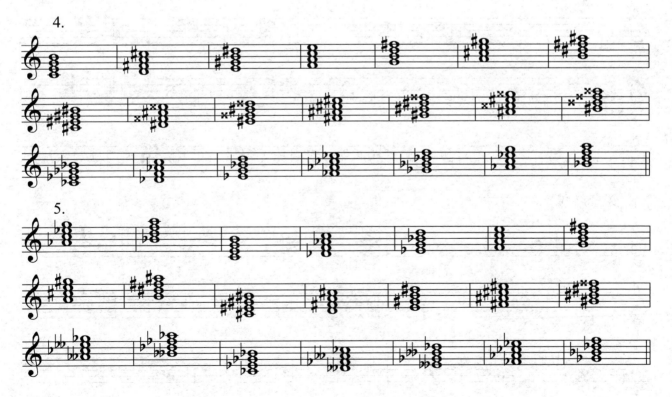

5.

6.

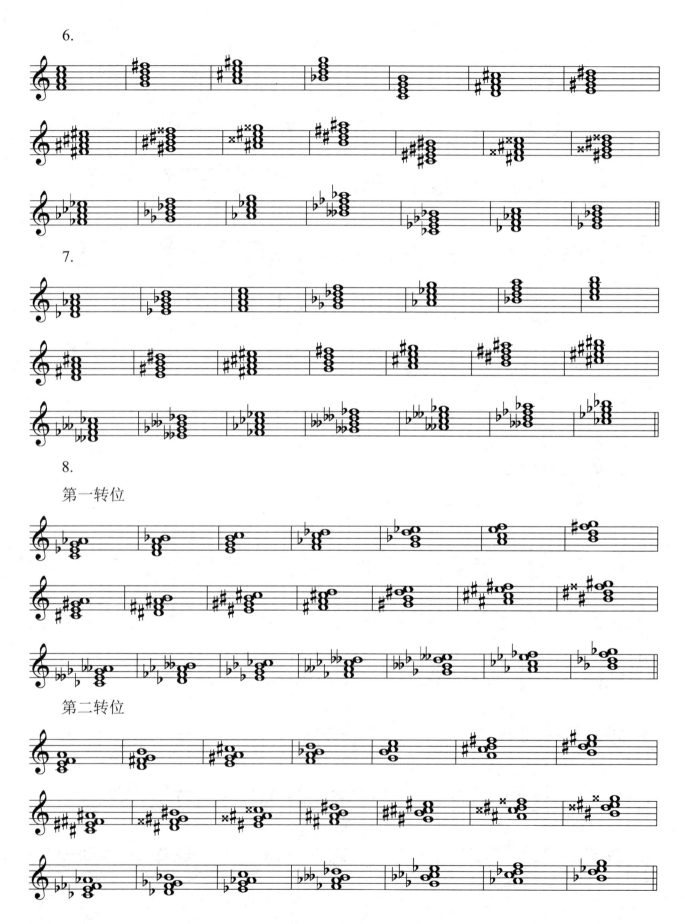

7.

8.

第一转位

第二转位

第三转位

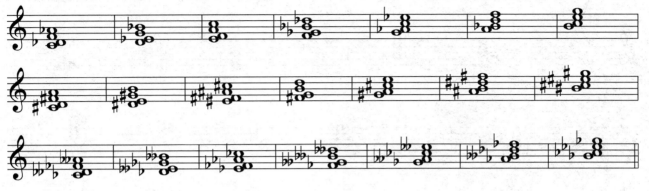

第 35 课

1. 见例【35-177】。

2. 略。

3.

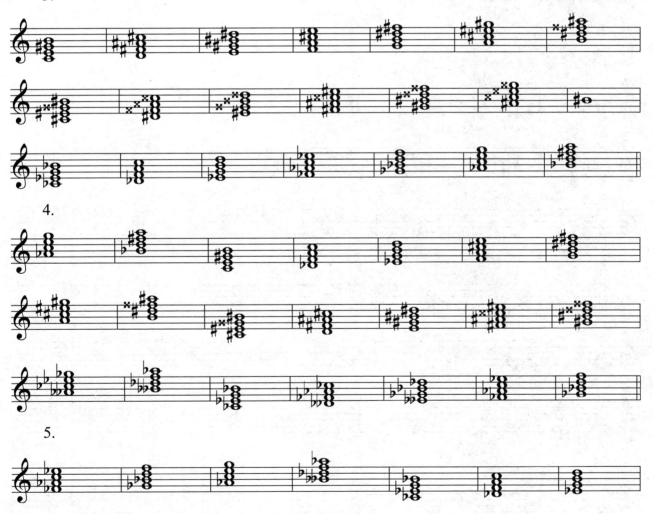

4.

5.

6.

7.

第一转位

第二转位

第三转位

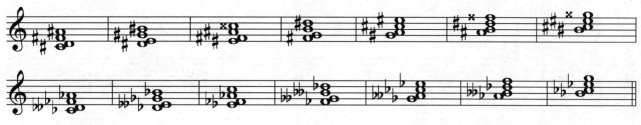

第 36 课

1. 见例【36-182】。

2.

Bᵇ调乐器答案

A 调乐器答案

F 调乐器答案

3. 略。

第 37 课

1、2略。

3.

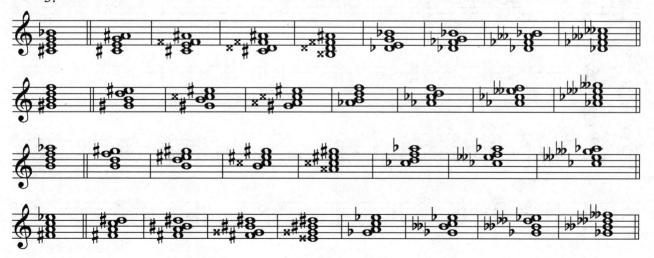

第 38 课

1、2、3、4略。

5.

第39课

1、2、3、4、5、6 略。

7.

第40课

1、2、4略。

3.

第41课

略

第42课

1、2、3略。

4.

① B 和声大调上方四音列，b 和声小调上方四音列。

② b♭自然小调上方四音列，B♭旋律大调上方四音列。

③ G 和声大调上方四音列，g 和声小调上方四音列。

④ e 小调下方四音列。

⑤ D 大调下方四音列，G 自然大调上方四音列，g 旋律小调上方四音列。

⑥ f 自然小调上方四音列。

⑦ C 大调下方四音列，F 自然大调上方四音列，f 旋律小调上方四音列。

⑧ e♭自然小调上方四音列，E♭旋律大调上方四音列。

第 43 课

略

第 44 课

略

第四学期

（第 45～60 课）

　　本学期重点教学内容包括：近关系调；"教会调式"；属七与导七和弦的解决；调中音程与和弦；调分析；泛音列与沉音列等。音程、和弦与调式（音阶）的联系，随着学习的深入越来越紧密。全部熟练掌握这些内容将为日后学习和声学、曲式学等理论课程创造有利的条件。另，本学期第 59 课中，包括部分弦乐器如何演奏自然泛音与人工泛音的内容，希望能对需要者有所帮助。

　　每学期我们均应强调学生训练各项内容熟练程度的重要性。

第 45 课

近关系调之一　调中音程之一——增二度

一、近关系调（closely related keys）之一

本课学习大调（major）的近关系调。

例【45-221】

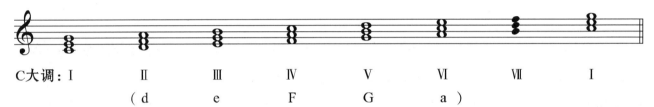

C大调：Ⅰ　　　Ⅱ　　　Ⅲ　　　Ⅳ　　　Ⅴ　　　Ⅵ　　　Ⅶ　　　Ⅰ
　　　　　　（d　　　e　　　F　　　G　　　a　）

任何两个互为近关系的调，其主和弦均互为自然调式中的协和和弦，包括大三和弦（major triad）与小三和弦（minor triad）。

大调的近关系调可从自然调式各音级为根音构成的三和弦（triads）中看出来。上例以 C 大调（C major）为例，我们可以清晰地看出其近关系调包括：d 小调（d minor）、e 小调（e minor）、F 大调（F major）、G 大调（G major）与 a 小调（a minor）。导音（leading note/tone）为根音构成的三和弦为不协和和弦减三和弦（diminished triad），因而不做主和弦。

为了更清晰地了解 C 大调与所有近关系调主和弦的关系，我们可以认真分析下例。

例【45-222】

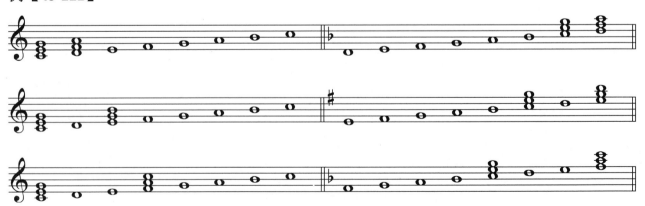

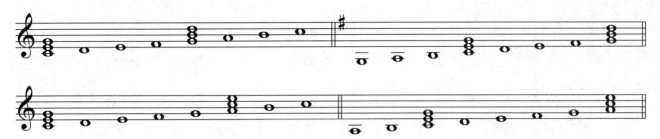

从上例中，我们看到，C 大调的主三和弦与 d 小调的主三和弦互为自然和弦（即："你中有我，我中有你"。），d 小调的主三和弦在 C 大调中是上主音三和弦（supertonic triad），C 大调的主三和弦在 d 小调中是下主音三和弦（subtonic triad），即：导音三和弦（leading tone triad）；C 大调的主三和弦与 e 小调的主三和弦互为自然和弦，e 小调的主三和弦在 C 大调中是中音三和弦（mediant triad），C 大调的主三和弦在 e 小调中是下中音三和弦（submediant triad）；C 大调的主三和弦与 F 大调的主三和弦互为自然和弦，F 大调的主三和弦在 C 大调中是下属三和弦（subdominant triad），C 大调的主三和弦在 F 大调中是属三和弦（dominant triad）；C 大调的主三和弦与 G 大调的主三和弦互为自然和弦，G 大调的主三和弦在 C 大调中是属三和弦（dominant triad），C 大调的主三和弦在 G 大调中是下属三和弦（submediant triad）；C 大调的主三和弦与 a 小调的主三和弦互为自然和弦，a 小调的主三和弦在 C 大调中是下中音三和弦（submediant triad），C 大调的主三和弦在 a 小调中是中音三和弦（mediant triad）。

二、调中音程之一

本课学习和声大、小调中的增二度（augmented second），以 C 和声大调（C harmonic major）与 a 和声小调（a harmonic minor）为例。

例【45-223】

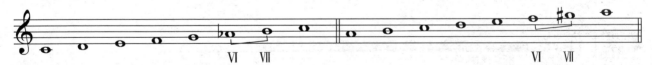

从上例中，我们看到无论是 C 和声大调（C harmonic major），还是 a 和声小调（a harmonic minor），增二度（augmented second）均由VI级与VII级音构成。

下面列举几个例题。

例【45-224】

1. 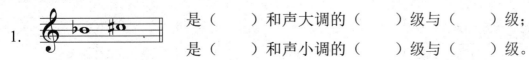　是（　　）和声大调的（　　）级与（　　）级；
　　　　　　　　　　　　是（　　）和声小调的（　　）级与（　　）级。

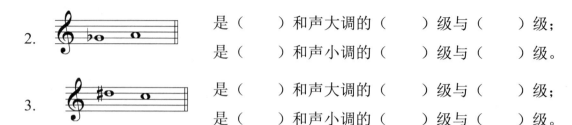

2. 是（　　）和声大调的（　　）级与（　　）级；
　是（　　）和声小调的（　　）级与（　　）级。

3. 是（　　）和声大调的（　　）级与（　　）级；
　是（　　）和声小调的（　　）级与（　　）级。

做题过程如下（以例【45-224】中的 1 为例）：

题中有三个空，先答后两个空，后答第一个空。

第一步，识别题中音程的性质——增二度。由于形成增二度的两个音级是和声调式的Ⅵ、Ⅶ级，所以，后两个空应填写Ⅵ与Ⅶ。

请看下例。

例【45-225】

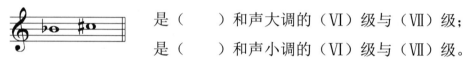

是（　　）和声大调的（Ⅵ）级与（Ⅶ）级；
是（　　）和声小调的（Ⅵ）级与（Ⅶ）级。

注意：旋律音程先答先演奏（唱）音的级数，后答后演奏（唱）音的级数。和声音程先答下方音的级数，后答上方音的级数。

第二步，根据已知的级数"推算"出主音（Ⅰ级音）的音名之后，将主音的音名填写在第一个空里。Ⅵ级音向上大三度或Ⅶ级音向上小二度均可顺利"推算"出主音的高度。下例为做完题的样子。

例【45-226】

是（D）和声大调的（Ⅵ）级与（Ⅶ）级；
是（d）和声小调的（Ⅵ）级与（Ⅶ）级。

例【45-224】中的 2、3 题，任课教师可作为课堂练习内容指导学生们完成。

■ 课下作业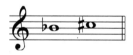

1. 调中音程练习题。

① 是（　　）和声大调的（　　）级与（　　）级；
　是（　　）和声小调的（　　）级与（　　）级。

② 是（　　）和声大调的（　　）级与（　　）级；
　是（　　）和声小调的（　　）级与（　　）级。

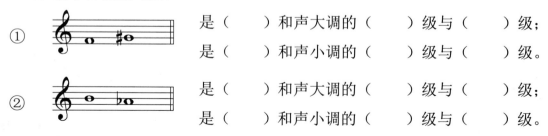

③ 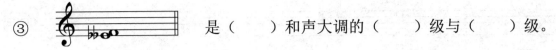 是（　　）和声大调的（　　）级与（　　）级。

④ 是（　　）和声小调的（　　）级与（　　）级。

2. 写出一至七个升号调号和声大调与和声小调中的增二度音程。

3. 写出一至七个降号调号和声大调与和声小调中的增二度音程。

4. 写出下列各调的近关系调。

① D 大调　② G 大调　③ A 大调　④ E 大调

⑤ E♭大调　⑥ F♯大调　⑦ B♭大调　⑧ D♭大调

5. 预习第 46 课。

❧ 第 46 课 ❧

| 近关系调之二　调中音程之二——减七度　等音调 |

一、近关系调（closely related keys）之二

本课学习小调（minor）的近关系调。

例【46-227】

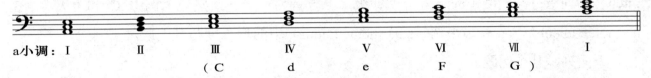

a小调： I　　　　II　　　　III　　　　IV　　　　V　　　　VI　　　　VII　　　　I
　　　　　　　（C　　　　d　　　　e　　　　F　　　　G　）

上例以 a 小调（a minor）为例，我们可以清晰地看出其近关系调包括：C 大调（C major）、d 小调（d minor）、e 小调（e minor）、F 大调（F major）、G 大调（G major）。请参看例【45-221】后的解释。

例【46-228】

从上例中，我们看到，a 小调的主三和弦与 C 大调的主三和弦互为自然和弦（即"你中有我，我中有你"），C 大调的主三和弦在 a 小调中是中音三和弦（mediant triad），a 小调的主三和弦在 C 大调中是下中音三和弦（submediant triad））；……参看例【45-222】后面的解释，同学们可将上例后四行的内容作为课堂练习内容解释完。

二、调中音程之二

本课学习和声大、小调中的减七度（diminished seventh）。增二度（augmented second）转位是减七度，因而减七度在和声调式中与增二度一样也是由Ⅵ与Ⅶ级音构成的，只是要搞清楚哪个音是Ⅵ级，哪个音是Ⅶ级。

例【46-229】

从上例中，我们清楚地发现，增二度中的下方音（lower pitch）为Ⅵ级、上方音（higher pitch）为Ⅶ级；减七度中的下方音为Ⅶ级、上方音为Ⅵ级。请熟记上例中 C 和声大调（C harmonic major）与 a 和声小调（a harmonic minor）中的增二度与减七度"实例"。

下面列举几个例题。

例【46-230】

1. 是（　　）和声大调的（　　）级与（　　）级；
　　是（　　）和声小调的（　　）级与（　　）级。

2. 是（　　）和声大调的（　　）级与（　　）级；
　　是（　　）和声小调的（　　）级与（　　）级。

3. 是（　　）和声大调的（　　）级与（　　）级；
　　是（　　）和声小调的（　　）级与（　　）级。

做题过程仍是——先答后面两个空，后答第一个空，参看第 45 课。

三、等音调（enharmonic keys）

例【46-231】

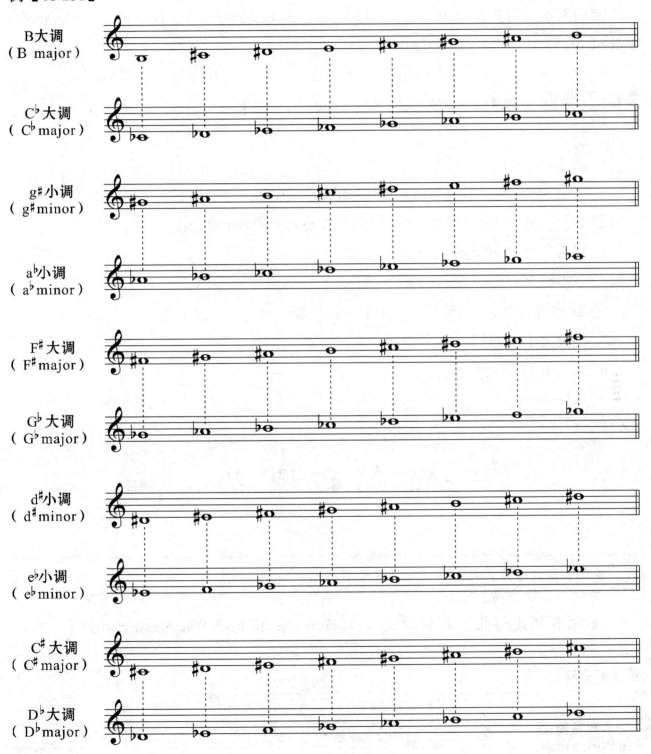

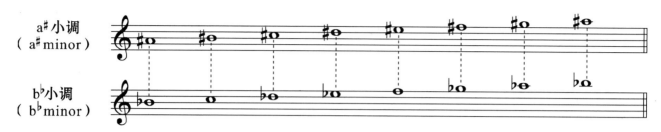

两调中所有的音级均为等音（enharmonic pitches/enharmonic equivalent /enharmonic equivalence），这样的两调互为等音调。

▌课下作业

1. 例【46-230】。

2. 写出一至七个升号调号和声大调与和声小调中的减七度音程。

3. 写出一至七个降号调号和声大调与和声小调中的减七度音程。

4. 写出下列各调的近关系调。

① d 小调　　② f 小调　　③ e♭小调　　④ g♯小调

⑤ a♯小调　　⑥ a♭小调　　⑦ g 小调　　⑧ b 小调

5. 熟记例【46-231】中的等音调。

6. 预习第 47 课。

❧ 第 47 课 ❧

┌───┐
│ 多利亚调式与弗里几亚调式　调式音程之三——增五度 │
└───┘

一、多利亚调式与弗里几亚调式（Dorian mode and Phrygian mode）

例【47-232】

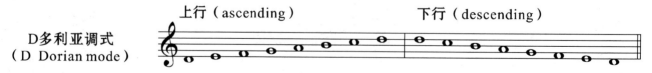

E弗里几亚调式
（E Phrygian mode）

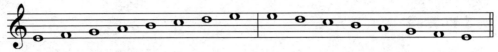

请将上例内容作为"实例"记熟。

G 多利亚调式与 A 弗里几亚调式的上行音阶怎样写呢？多利亚调式的主音（首调）为"re"，因 G="re"，所以 F="do"，那么，G 多利亚调式的调号就应当与 F 大调（F major）的调号相同；A 弗里几亚调式的调号"推算"方法也应如此（因 A="mi"，所以 F="do"）。

答案：

例【47-233】

G多利亚调式
（G Dorian mode）

A弗里几亚调式
（A Phrygian mode）

二、调中音程之三

本课学习和声大、小调中的增五度（augmented fifth），以 C 和声大调（C harmonic major）与 a 和声小调（a harmonic minor）为例。

例【47-234】

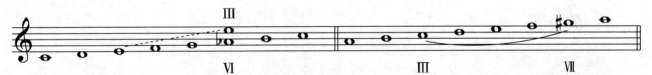

从上例中，我们看到在和声大调中的Ⅵ级与Ⅲ级构成增五度；在和声小调中Ⅲ级与Ⅶ级构成增五度。无论是在和声大调还是在和声小调中，增五度总是与Ⅲ级音有关。

下面为例题。

例【47-235】

是（　　）和声大调的（　　）级与（　　）级；

是（　　）和声小调的（　　）级与（　　）级。

做题过程分两步进行（与第 45、46 课中所述同类内容一样）。

第一步，答"级"。

例【47-236】

是（　　）和声大调的（VI）级与（III）级；

是（　　）和声小调的（III）级与（VII）级。

第二步，根据已答出的级数找出主音（tonic）的音名。

例【47-237】

是（A）和声大调的（VI）级与（III）级；

是（d）和声小调的（III）级与（VII）级。

▌课下作业

1. 依次写出下列调式音阶。

① E 多利亚　②F♯弗里几亚　③C 多利亚　④D 弗里几亚

⑤ B 多利亚　⑥C♯弗里几亚　⑦F 多利亚　⑧G 弗里几亚

⑨ F♯多利亚　⑩G♯弗里几亚　⑪B♭多利亚　⑫C 弗里几亚

⑬ C♯多利亚　⑭D♯弗里几亚　⑮E♭多利亚　⑯F 弗里几亚

2. 调中音程练习题

① 是（　　）和声大调的（　　）级与（　　）级；

　是（　　）和声小调的（　　）级与（　　）级。

② 是（　　）和声大调的（　　）级与（　　）级；

　是（　　）和声小调的（　　）级与（　　）级。

③ 是（　　）和声大调的（　　）级与（　　）级；

　是（　　）和声小调的（　　）级与（　　）级。

3. 写出一至七个升号调号和声大调与和声小调中的增五度音程。

4. 写出一至七个降号调号和声大调与和声小调中的增五度音程。

5. 预习第 48 课。

<p style="text-align:center">❧ 第 48 课 ❧</p>

利底亚调式与混合利底亚调式　　调中音程之四——减四度

半音音阶（大调上行）

一、利底亚调式与混合利底亚调式（Lydian mode and Mixolydian mode）

例【48-238】

请将上例内容作为"实例"记熟。

　　C 利底亚调式与 D 混合利底亚调式的上行音阶怎样写呢？利底亚调式的主音（首调）为"fa"，因 C＝"fa"，所以 G＝"do"，那么，C 利底亚调式的调号就应当与 G 大调（G major）的调号相同；D 混合利底亚调式的调号"推算"方法亦然（因 D＝"sol"，所以 G＝"do"）。

答案：

例【48-239】

二、调中音程之四

　　本课学习和声大、小调中的减四度（diminished fourth）。

例【48-240】

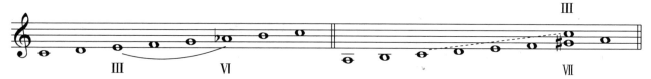

从上例中，我们清楚地发现，无论在和声大调还是在和声小调中，构成减四度的音总是与III级音有关——和声大调中，减四的下方音（lower pitch）为III级、上方音（higher pitch）为VI级；和声小调中，减四的下方音为VII级、上方音为III级。请熟记上例中的 C 和声大调（C harmonic major）与 a 和声小调（a harmonic minor）中的减四度"实例"。

下面为例题。

例【48-241】

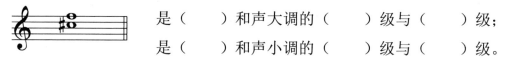

是（　　）和声大调的（　　）级与（　　）级；

是（　　）和声小调的（　　）级与（　　）级。

做题过程分两步进行（与第 45、46、47 课中所述同类内容一样）。

第一步，答"级"。

例【48-242】

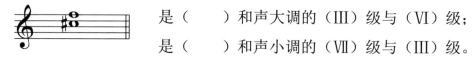

是（　　）和声大调的（III）级与（VI）级；

是（　　）和声小调的（VII）级与（III）级。

第二步，根据已答出的级数找出主音（tonic）的音名。

例【48-243】

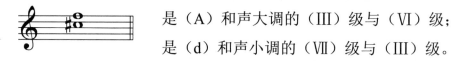

是（A）和声大调的（III）级与（VI）级；

是（d）和声小调的（VII）级与（III）级。

三、半音音阶（chromatic scale）之一

本课学习大调上行半音（音）阶。

半音阶是在大调（或小调）基础上，在其大二度之间填入半音而成。那么，怎样"填入半音"呢？以 C 大调（C major）为例。

例【48-244】

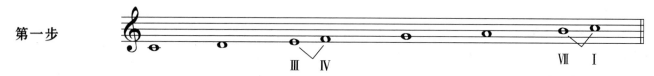

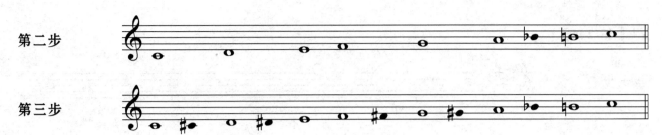

第一步，先写出自然调式音阶，注意：一定要将两处小二度（Ⅲ与Ⅳ、Ⅶ与Ⅰ级）的音符紧挨着书写；第二步，Ⅵ与Ⅶ之间要写降Ⅶ级（Ⅶ♭）而不写升Ⅵ级（Ⅵ♯），注意Ⅶ级补写本位号（natural）；第三步，其他四处大二度均用升高下方音（lower pitch）的方式填写。

下面是 B 大调与 E♭大调的上行半音阶的写题过程（不使用调号）。

例【48-245】

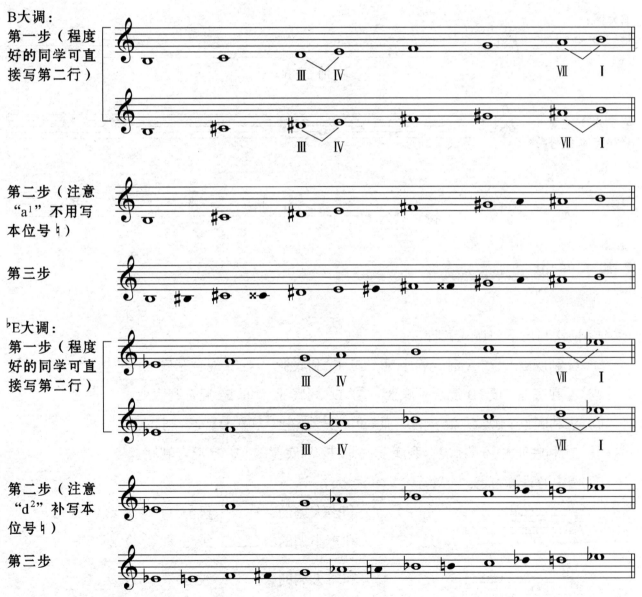

如果使用调号来写上例中的半音阶，其过程大同小异。

例【48-246】

B大调：
第一步

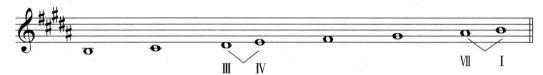

第二步（注意
Ⅶ级补写升号）

第三步

♭E大调：
第一步

第二步（注意
d²补写本位号♮）

第三步

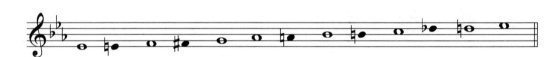

■ 课下作业 ■

1. 依次写出下列调式音阶。

① G 利底亚　② A 混合利底亚　③ E♭利底亚　④ F 混合利底亚

⑤ A 利底亚　⑥ B 混合利底亚　⑦ D♭利底亚　⑧ E♭混合利底亚

⑨ B 利底亚　⑩ C♯混合利底亚　⑪ C♭利底亚　⑫ D♭混合利底亚

⑬ F♯利底亚　⑭ G♯混合利底亚　⑮ F♭利底亚　⑯ G♭混合利底亚

2. 调中音程练习题。

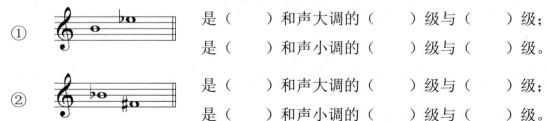

① 是（　　）和声大调的（　　）级与（　　）级；

是（　　）和声小调的（　　）级与（　　）级。

② 是（　　）和声大调的（　　）级与（　　）级；

是（　　）和声小调的（　　）级与（　　）级。

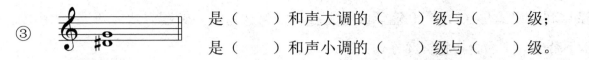

③ 是（　　）和声大调的（　　）级与（　　）级；

是（　　）和声小调的（　　）级与（　　）级。

3. 写出一至七个升号调号和声大调与和声小调中的减四度音程。

4. 写出一至七个降号调号和声大调与和声小调中的减四度音程。

5. 写出下列指定大调中的上行半音阶（使用调号与不使用调号两种方式书写）。

① E 大调　② A♭大调　③ F♯大调　④ D♭大调

6. 预习第 49 课。

❧ 第 49 课 ❧

伊奥尼亚调式、爱奥利亚调式与洛克利亚调式　调中音程之五——其他性质的音程　半音音阶（大调下行）

一、伊奥尼亚调式、爱奥利亚调式与洛克利亚调式（Ionian mode，Aeolian mode and Locrian mode）

例【49-247】

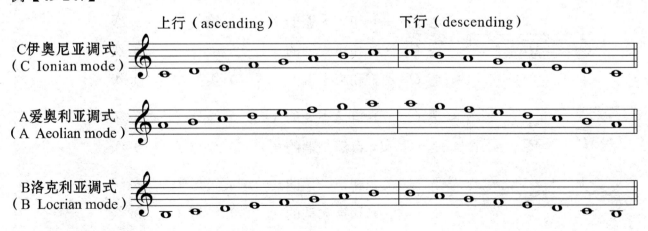

请将上例内容作为"实例"记熟。

伊奥尼亚调式与爱奥利亚调式与自然大、小调结构相同，这里就不做练习了，但要记熟这两个调式名称。洛克利亚调式极少使用（关于这几课所讲"调式"的其他内容参看第 60 课）。

F#洛克利亚调式与 E 洛克利亚调式的上行音阶怎么写呢？做题方法前两课中均讲过了，这里不赘述。下面直接将答案分列如下：

例【49-248】

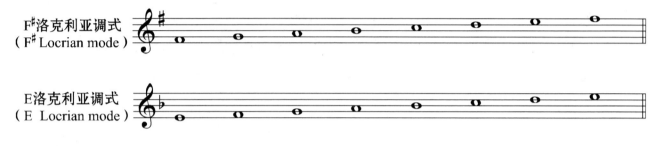

二、调中音程之五

本课学习前几课学习过的四种音程以外的内容。

例【49-249】

1. 是（　）自然大调的（　）级与（　）级；
　 是（　）自然小调的（　）级与（　）级。

2. 是（　）自然大调的（　）级与（　）级；
　 是（　）自然大调的（　）级与（　）级。

3. 是（　）自然大调的（　）级与（　）级；
　 是（　）自然大调的（　）级与（　）级；
　 是（　）自然大调的（　）级与（　）级。

4. 是（　）和声大调的（　）级与（　）级；
　 是（　）和声大调的（　）级与（　）级；
　 是（　）和声大调的（　）级与（　）级。

5. 是（　）自然小调的（　）级与（　）级；
　 是（　）自然小调的（　）级与（　）级。

6. 是（　）和声大调的（　）级与（　）级；
　 是（　）和声大调的（　）级与（　）级。

7. 是（　）自然小调的（　）级与（　）级；
　 是（　）自然小调的（　）级与（　）级；
　 是（　）自然小调的（　）级与（　）级。

以上例中的"4"题为例，我们把做题过程细详道来。先看下例。

例【49-250】

第一步，答"级"。

例【49-251】

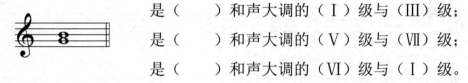

是（　　）和声大调的（Ⅰ）级与（Ⅲ）级；

是（　　）和声大调的（Ⅴ）级与（Ⅶ）级；

是（　　）和声大调的（Ⅵ）级与（Ⅰ）级。

第二步，根据已知的级数"推算"出主音（Ⅰ级音）的音名。

例【49-252】

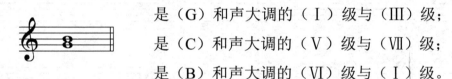

是（G）和声大调的（Ⅰ）级与（Ⅲ）级；

是（C）和声大调的（Ⅴ）级与（Ⅶ）级；

是（B）和声大调的（Ⅵ）级与（Ⅰ）级。

三、半音音阶（chromatic scale）之二

本课学习大调下行半音（音）阶，以 C 大调（C major）为例。

例【49-253】

第一步，先写自然调式音阶，注意"两处小二度"的写法；第二步，Ⅴ与Ⅳ级之间要写升Ⅳ级（Ⅳ♯）而不写降Ⅴ级（Ⅴ♭），注意Ⅳ级补写本位号（natural）；第三步，其他四处大二度均用降低上方音（higher pitch）的方式填写。

下面是 D♭大调与 A 大调的下行半音阶的写题过程（不使用调号）。

例【49-254】

D♭大调：
第一步（程度好的同学可直接写第二行）

I VII IV III

I VII IV III

第二步（g¹不用加♮）

第三步

A大调：
第一步（程度好的同学可直接写第二行）

I VII IV III

I VII IV III

第二步（d²补写♮）

第三步

如果使用调号来写上例中的半音阶，其过程大同小异。

例【49-255】

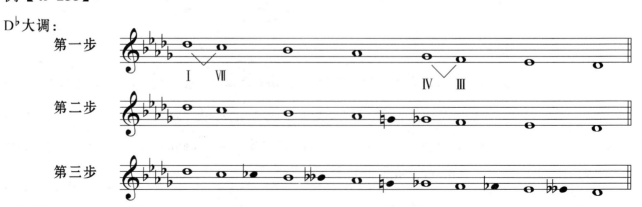

D♭大调：
第一步

I VII IV III

第二步

第三步

A大调：

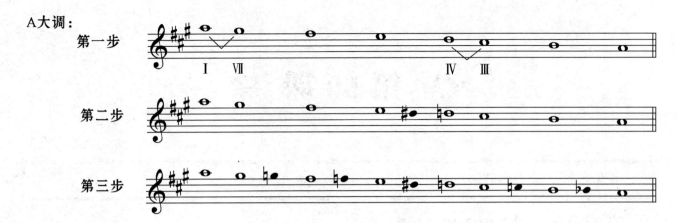

课下作业

1. 依次写出下列调式音阶。

① C♯洛克利亚　② A 洛克利亚　③ G♯洛克利亚　④ D 洛克利亚　⑤ D♯洛克利亚

⑥ C 洛克利亚

2. 完成例【49-249】中的调中音程题。

3. 写出下列指定大调的下行半音阶（使用调号与不使用调号两种方式书写）。

① E 大调　② A♭大调　③ F♯大调　④ D♭大调

4. 预习第 50 课。

第50课

半音音阶之三（小调）　调中和弦之一——减减七和弦

一、半音音阶（chromatic scale）之三

本课学习小调上、下行半音（音）阶，以 a 小调（a minor）为例。

1. 小调的上行半音阶

例【50-256】

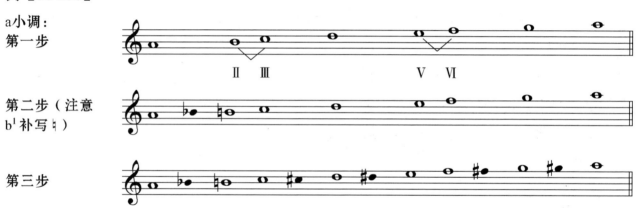

第一步，先写出自然调式音阶，注意"两处小二度"的写法；第二步，Ⅰ、Ⅱ级之间写降Ⅱ级（Ⅱ♭）不写升Ⅰ级（Ⅰ♯）；第三步，其他四处小二度均用升高下方音（lower pitch）的方式填写。

2. 小调的下行半音阶

将上行半音阶"逆行"抄写下来便是下行半音阶的准确写法。"抄写"时注意根据情况补写或省略变音记号。

例【50-257】

小调下行半音阶也可以说成与同主音大调的下行半音阶一样，也就是说 a 小调的下行半

音阶与 A 大调的下行半音阶相同（参看例【49-254】）。

二、调中和弦之一

本课学习和声大、小调中的减减七和弦（diminished seventh chord），以 C 和声大调（C harmonic major）与 a 和声小调（a harmonic minor）为例。

例【50-258】

从上例中，我们看到无论是 C 和声大调还是 a 和声小调，减减七和弦均由导音（Ⅶ）（leading tone）做根音构成。

下面列举几个例题。

例【50-259】

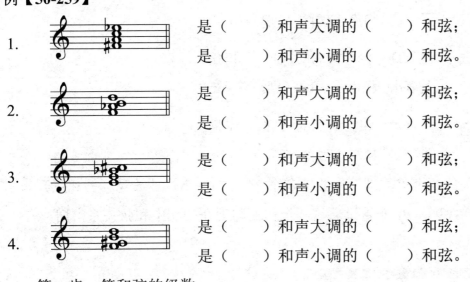

1. 　是（　　）和声大调的（　　）和弦；
　　是（　　）和声小调的（　　）和弦。

2. 　是（　　）和声大调的（　　）和弦；
　　是（　　）和声小调的（　　）和弦。

3. 　是（　　）和声大调的（　　）和弦；
　　是（　　）和声小调的（　　）和弦。

4. 　是（　　）和声大调的（　　）和弦；
　　是（　　）和声小调的（　　）和弦。

第一步，答和弦的级数。

例【50-260】

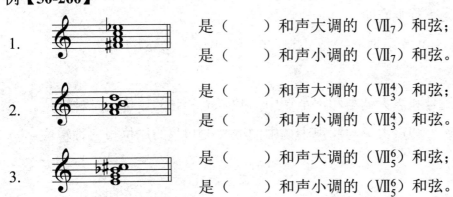

1. 　是（　　）和声大调的（Ⅶ7）和弦；
　　是（　　）和声小调的（Ⅶ7）和弦。

2. 　是（　　）和声大调的（Ⅶ4_3）和弦；
　　是（　　）和声小调的（Ⅶ4_3）和弦。

3. 　是（　　）和声大调的（Ⅶ6_5）和弦；
　　是（　　）和声小调的（Ⅶ6_5）和弦。

4. 是（　　）和声大调的（Ⅶ₂）和弦；

是（　　）和声小调的（Ⅶ₂）和弦。

第二步，写出主音的音名。

导音向上小二度便是主音（tonic），"1"题和弦的根音（root）f#¹就是导音，因而"1"题前面的空儿分别为"G"与"g"；"2"题和弦的根音b¹为导音，因而此题前面的空分别为"C"与"c"；"3"题和弦的根音c#²为导音，因而此题前面的空分别为"D"与"d"；"4"题和弦的根音g#¹为导音、因而此题前面的空分别为"A"与"a"。请看下例。

例【50-261】

1. 是（G）和声大调的（Ⅶ₇）和弦；

是（g）和声小调的（Ⅶ₇）和弦。

2. 是（C）和声大调的（Ⅶ⁴₃）和弦；

是（c）和声小调的（Ⅶ⁴₃）和弦。

3. 是（D）和声大调的（Ⅶ⁶₅）和弦；

是（d）和声小调的（Ⅶ⁶₅）和弦。

4. 是（A）和声大调的（Ⅶ₂）和弦；

是（a）和声小调的（Ⅶ₂）和弦。

另：与调中和弦有关的两个"基础"作业曾在第24课的课下作业5题（三和弦）与第25课的课下作业7题（七和弦）中布置过。这两个作业与现在的调中和弦关系密切。

▌课下作业

1. 写出下列小调的上、下行半音阶。

① f#小调　② c小调　③ b小调　④ g小调　⑤ c#小调　⑥ g#小调

2. 复习例【50-259】。

3. 写出一至七个升号调号和声大调与和声小调中的减减七和弦的原位与三种转位。

4. 写出一至七个降号调号和声大调与和声小调中的减减七和弦的原位与三种转位。

5. 预习第51课。

第 51 课

调中和弦之二——大小七和弦　　原位属七和弦的解决

一、调中和弦之二

本课学大调与小调中的大小七和弦（major-minor seventh chord），以 C 大调（C major）与 a 自然与和声小调（a natural and harmonic minor）为例。

例【51-262】

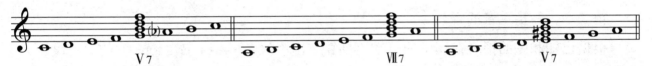

上例中，我们看到 C 大调中的 V_7（dominant seventh chord）、a 自然小调中的VII_7（leading tone seventh chord）以及 a 和声小调中的 V_7（dominant seventh chord）均为大小七和弦。我国音乐类院校的表演专业普遍在大学二年级时学习"和声学"（harmony）。和声学中的小调以和声小调为主。和声小调中，只有属音作根音（root）才能构成大小七和弦，因而，大小七和弦又被称为"属七和弦"（dominant seventh chord）。

下面列举几个例题。

例【51-263】

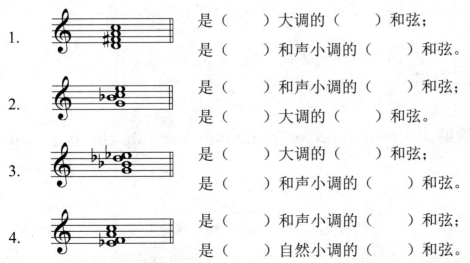

1. 　是（　　）大调的（　　　）和弦；
　是（　　）和声小调的（　　　）和弦。

2. 　是（　　）和声小调的（　　　）和弦；
　是（　　）大调的（　　　）和弦。

3. 　是（　　）大调的（　　　）和弦；
　是（　　）和声小调的（　　　）和弦。

4. 　是（　　）和声小调的（　　　）和弦；
　是（　　）自然小调的（　　　）和弦。

第一步，答和弦的级数（和弦的级数指和弦的根音在调中的级数）。

例【51-264】

1. 是（　　）大调的（V_7）和弦；
是（　　）和声小调的（V_7）和弦。

2. 是（　　）和声小调的（$V_{\frac{4}{3}}$）和弦；
是（　　）大调的（$V_{\frac{4}{3}}$）和弦。

3. 是（　　）大调的（$V_{\frac{6}{5}}$）和弦；
是（　　）和声小调的（$V_{\frac{6}{5}}$）和弦。

4. 是（　　）和声大调的（V_2）和弦；
是（　　）自然小调的（VII_2）和弦。

第二步，写出主音的音名。

根据已知和弦的根音在调中的级数"推算"出 I 级音——主音（tonic）的"高度"。

例【51-265】

1. 是（G）大调的（V_7）和弦；
是（g）和声小调的（V_7）和弦。

2. 是（f）和声小调的（$V_{\frac{4}{3}}$）和弦；
是（F）大调的（$V_{\frac{4}{3}}$）和弦；

3. 是（A♭）大调的（$V_{\frac{6}{5}}$）和弦；
是（a♭）和声小调的（$V_{\frac{6}{5}}$）和弦。

4. 是（b♭）和声大调的（V_2）和弦；
是（g）自然小调的（VII_2）和弦。

二、原位属七和弦的解决（resolution of dominant seventh chord in root position）

本课学习大调（major）与和声小调（harmonic minor）原位属七和弦的解决（本教材中所述和弦的解决特指属七和弦与导七和弦向主三和弦的进行，分四课讲述）。

例【51-266】

（　　）大调（　　）解决到（　　）

（　　）和声小调（　　）解决到（　　）

第一步，先将最后一个空的"Ⅰ"填写好。

例【51-267】

（　　）大调（　　）解决到（Ⅰ）

（　　）和声小调（　　）解决到（Ⅰ）

第二步，根据所给和弦的结构判断其级数，并填写于第二个空里。

例【51-268】

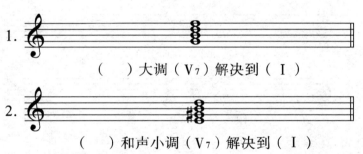

（　　）大调（V₇）解决到（Ⅰ）

（　　）和声小调（V₇）解决到（Ⅰ）

第三步，根据已知和弦的级数判断主音高度，并将主音的音名填入第一个空中。g¹ 与 e¹ 分别为 V 级音，"推算"出主音的高度并非难事。

例【51-269】

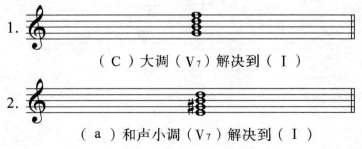

（C）大调（V₇）解决到（Ⅰ）

（a）和声小调（V₇）解决到（Ⅰ）

第四步，属七和弦中的根音（root）、三音（third）、五音（fifth）均就近进行到主音（tonic）。

例【51-270】

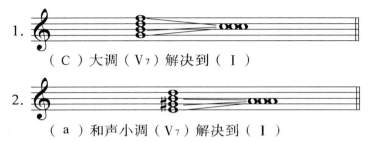

1. （ C ）大调（ V₇ ）解决到（ I ）

2. （ a ）和声小调（ V₇ ）解决到（ I ）

第五步，属七和弦的七音（seventh）向下二度进行到主和弦的三音（其实，大调题中，主音向上构大三度；小调题中，主音向上构小三度）。

例【51-271】

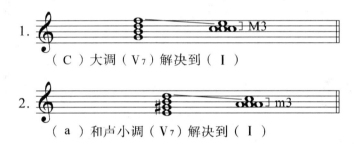

1. （ C ）大调（ V₇ ）解决到（ I ）

2. （ a ）和声小调（ V₇ ）解决到（ I ）

例【51-272】（构成指定的和弦，并解决与标记。）

1. C大调 V₇（ ）

2. a和声小调 V₇（ ）

第一步，填写"I"。

例【51-273】

1. C大调 V₇（ I ）

2. a和声小调 V₇（ I ）

第二步，构成 V₇ 和弦。

例【51-274】

1. C大调 V₇（ I ）

a和声小调 V₇（ I ）

第三步，将属七和弦中的根、三、五音解决至主音。

例【51-275】

C大调 V₇解决到（ I ）

a和声小调 V₇解决到（ I ）

第四步，属七和弦的七音解决至主和弦的三音。

例【51-276】

C大调 V₇解决到（ I ）

a和声小调 V₇解决到（ I ）

注意：原位属七和弦解决到省略五音的主和弦。

▌课下作业

1. 复习本课所有例题。

2. 写出一至七个升号、降号调号大调的属七和弦的原位与转位。

3. 写出一至七个升号、降号调号和声小调的属七和弦的原位与转位。

4. 自主构成原位属七和弦（大调与和声小调），并解决之。

5. 预习第 52 课。

❧ 第 52 课 ❧

转位属七和弦的解决 调中和弦之三——减小七和弦

一、转位属七和弦的解决（resolution of dominant seventh chord in inversion）

本课学习大调（major）与和声小调（harmonic minor）转位属七和弦的解决。

例【52-277】

第一步，先将最后一个空的"Ⅰ"填写好。

例【52-278】

第二步，根据所给和弦的结构判断级数与转位，并填写于第二个空里。

例【52-279】

1. （　　）大调（V$_5^6$）解决到（ I ）

2. （　　）大调（V$_3^4$）解决到（ I ）

3. （　　）大调（V$_2$）解决到（ I ）

第三步，根据和弦的级数判断主音高度，并填写第一个空。

例【52-280】

1. （ C ）大调（V$_5^6$）解决到（ I ）

2. （ C ）大调（V$_3^4$）解决到（ I ）

3. （ C ）大调（V$_2$）解决到（ I ）

第四步，将属和弦的每个音分别以最近的音程关系解决到主和弦。主和弦的构成是两个根音（root）、一个三音（third）与一个五音（fifth）。注意"解决"时的顺序：一定要先将主和弦的两个根音先写好，再写三音，最后写五音。

例【52-281】

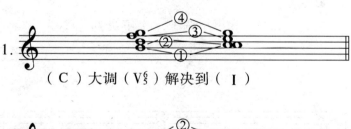

1. （ C ）大调（V$_5^6$）解决到（ I ）

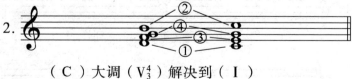

2. （ C ）大调（V$_3^4$）解决到（ I ）

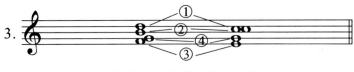

（C）大调（V₂）解决到（I₆）

上例中解决过程中的①与②可以互换顺序。另"3"中的"Ⅰ"补写数字标记写成"Ⅰ₆"。

例【52-282】

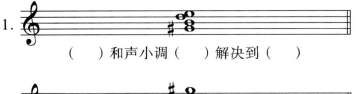

1.
（　）和声小调（　）解决到（　）

2.
（　）和声小调（　）解决到（　）

3.
（　）和声小调（　）解决到（　）

第一步：

例【52-283】

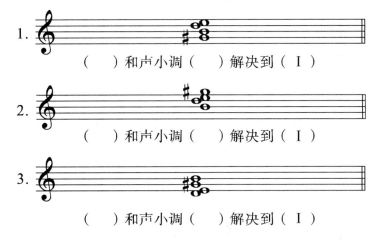

1.
（　）和声小调（　）解决到（Ⅰ）

2.
（　）和声小调（　）解决到（Ⅰ）

3.
（　）和声小调（　）解决到（Ⅰ）

第二步：

例【52-284】

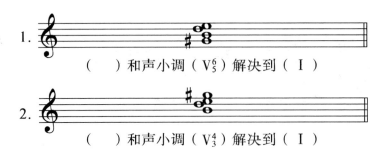

1.
（　）和声小调（V₅⁶）解决到（Ⅰ）

2.
（　）和声小调（V₃⁴）解决到（Ⅰ）

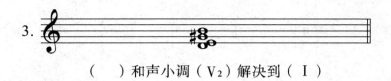

（　　）和声小调（V_2）解决到（Ⅰ）

第三步：

例【52-285】

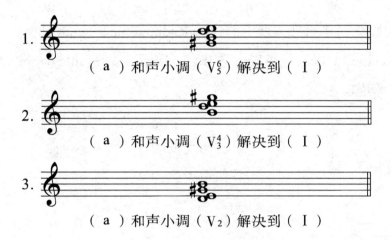

（ a ）和声小调（V_5^6）解决到（Ⅰ）

（ a ）和声小调（V_3^4）解决到（Ⅰ）

（ a ）和声小调（V_2）解决到（Ⅰ）

第四步：

例【52-286】

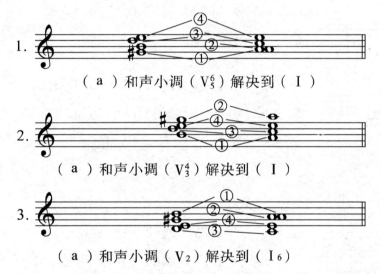

（ a ）和声小调（V_5^6）解决到（Ⅰ）

（ a ）和声小调（V_3^4）解决到（Ⅰ）

（ a ）和声小调（V_2）解决到（I_6）

例【52-283】～【52-286】的第一至四步的写法与本课前面 C 大调属和弦的解决第一至四步的写法是一样的。

强调一点：属七转位解决到主和弦时，主和弦音的书写顺序很重要，还要注意，大调的主和弦为大三和弦（major triad），小调的主和弦为小三和弦（minor triad）。

二、调中和弦之三

本课学习大调与小调中的减小七和弦（diminished-minor/half-dominished seventh chord），

以 C 自然与和声大调（C natural and harmonic major）与 a 小调（a minor）为例。

例【52-287】

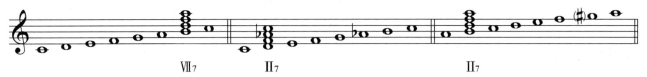

从上例中，我们看到 C 自然大调中的Ⅶ₇（leading tone seventh chord），C 和声大调的Ⅱ₇（supertonic seventh chord）以及 a 小调中的Ⅱ₇（supertonic seventh chord）均为减小七和弦。

下面列举几个例题。

例【52-288】

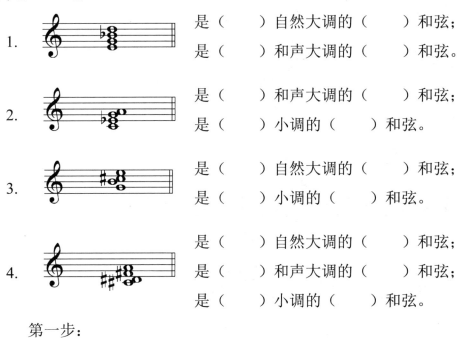

1. 是（　　）自然大调的（　　）和弦；
 是（　　）和声大调的（　　）和弦。

2. 是（　　）和声大调的（　　）和弦；
 是（　　）小调的（　　）和弦。

3. 是（　　）自然大调的（　　）和弦；
 是（　　）小调的（　　）和弦。

4. 是（　　）自然大调的（　　）和弦；
 是（　　）和声大调的（　　）和弦；
 是（　　）小调的（　　）和弦。

第一步：

例【52-289】

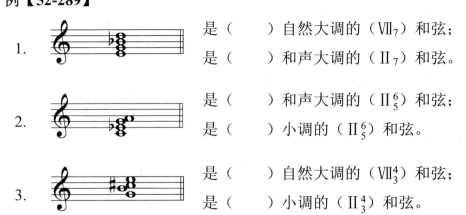

1. 是（　　）自然大调的（Ⅶ₇）和弦；
 是（　　）和声大调的（Ⅱ₇）和弦。

2. 是（　　）和声大调的（Ⅱ⁶₅）和弦；
 是（　　）小调的（Ⅱ⁶₅）和弦。

3. 是（　　）自然大调的（Ⅶ⁴₃）和弦；
 是（　　）小调的（Ⅱ⁴₃）和弦。

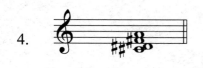

4. 　　　　　　　　是（　　　）自然大调的（VII₂）和弦；

是（　　　）和声大调的（II₂）和弦；

是（　　　）小调的（II₂）和弦。

第二步：

例【52-290】

1. 　　　　是（F）自然大调的（VII₇）和弦；

是（D）和声大调的（II₇）和弦。

2. 　　　　是（G）和声大调的（II⁶₅）和弦；

是（g）小调的（II⁶₅）和弦。

3. 　　　　是（D）自然大调的（VII⁴₃）和弦；

是（b）小调的（II⁴₃）和弦。

4. 　　　　是（E）自然大调的（VII₂）和弦；

是（C♯）和声大调的（II₂）和弦；

是（c♯）小调的（II₂）和弦。

做题方法与第50、51课所述相同，这里就不解释了。

▌课下作业

1. 复习本课所有例题。

2. 写出一至七个升号、降号调号自然大调导七和弦与和声大调上主音七和弦的原位与转位。

3. 写出一至七个升号、降号调号小调上主音七和弦的原位与转位。

4. 自主构成属七和弦的不同转位（大调与和声小调），并解决之。

5. 预习第53课。

第 53 课

原位导七和弦的解决　调中和弦之四——小小七和弦

一、原位导七和弦的解决（resolution of leading tone seventh in root position）

本课学习大调（major）与和声小调（harmonic minor）原位导七和弦的解决。

例【53-291】

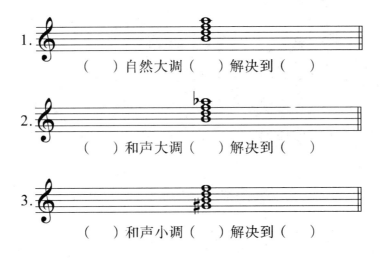

1.（　）自然大调（　）解决到（　）

2.（　）和声大调（　）解决到（　）

3.（　）和声小调（　）解决到（　）

第一步：

例【53-292】

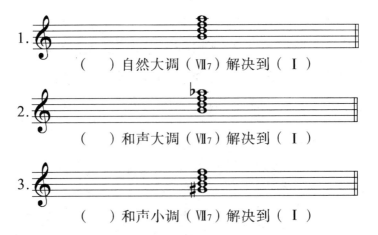

1.（　）自然大调（Ⅶ₇）解决到（Ⅰ）

2.（　）和声大调（Ⅶ₇）解决到（Ⅰ）

3.（　）和声小调（Ⅶ₇）解决到（Ⅰ）

第二步：

例【53-293】

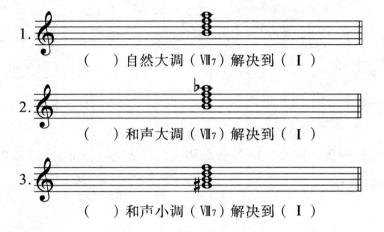

1. （　）自然大调（Ⅶ₇）解决到（Ⅰ）

2. （　）和声大调（Ⅶ₇）解决到（Ⅰ）

3. （　）和声小调（Ⅶ₇）解决到（Ⅰ）

第三步：

例【53-294】

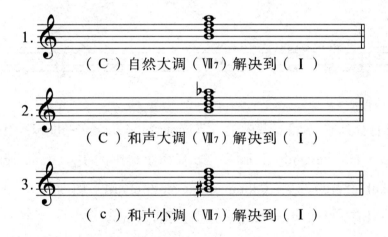

1. （C）自然大调（Ⅶ₇）解决到（Ⅰ）

2. （C）和声大调（Ⅶ₇）解决到（Ⅰ）

3. （c）和声小调（Ⅶ₇）解决到（Ⅰ）

第四步：

　　首先，将导七和弦的根音进行至主音（tonic），然后，以主音为根音构成主三和弦，写两个三音（third）与一个五音（fifth）。大调构大三和弦（major triad），小调构小三和弦（minor triad）。

例【53-295】

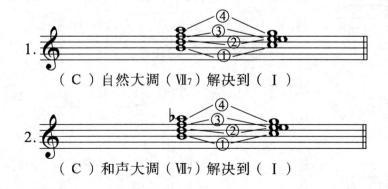

1. （C）自然大调（Ⅶ₇）解决到（Ⅰ）

2. （C）和声大调（Ⅶ₇）解决到（Ⅰ）

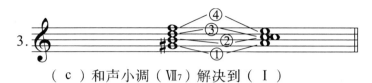

（c）和声小调（Ⅶ₇）解决到（Ⅰ）

注意：导七和弦的每个音进行到主和弦的音时均是二度（second）。另：②与③的顺序可以互换，结果是一样的。

二、调中和弦之四

本课学习自然、和声大、小调中的小小七和弦（minor seventh chord），以 C 大调（C major）与 a 小调（a minor）为例。

例【53-296】

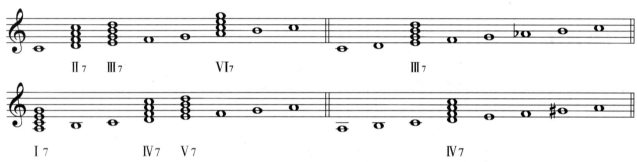

从上例中，我们看到 C 自然大调中的 Ⅱ₇（supertonic seventh chord）、Ⅲ₇（mediant seventh chord）、Ⅵ₇（submediant seventh chord）与 a 自然小调中的 Ⅰ₇（tonic seventh chord）、Ⅳ₇（subdominant seventh chord）、Ⅴ₇（dominant seventh chord）均为小小七和弦；而 C 和声大调与 a 和声小调各只有一个小小七和弦，分别为Ⅲ₇与Ⅳ₇。

下面列举几个例题。

例【53-297】

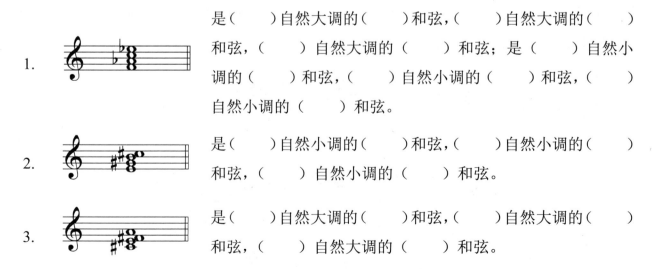

1. 是（　　）自然大调的（　　）和弦，（　　）自然大调的（　　）和弦，（　　）自然大调的（　　）和弦；是（　　）自然小调的（　　）和弦，（　　）自然小调的（　　）和弦，（　　）自然小调的（　　）和弦。

2. 是（　　）自然小调的（　　）和弦，（　　）自然小调的（　　）和弦，（　　）自然小调的（　　）和弦。

3. 是（　　）自然大调的（　　）和弦，（　　）自然大调的（　　）和弦，（　　）自然大调的（　　）和弦。

 4. 是（　　）和声大调的（　　）和弦，（　　）和声小调的（　　）和弦。

第一步：

例【53-298】

 1. 是（　　）自然大调的（II₇）和弦，（　　）自然大调的（III₇）和弦，（　　）自然大调的（VI₇）和弦；是（　　）自然小调的（I₇）和弦，（　　）自然小调的（IV₇）和弦，（　　）自然小调的（V₇）和弦。

 2. 是（　　）自然小调的（I⁶₅）和弦，（　　）自然小调的（IV⁶₅）和弦，（　　）自然小调的（V⁶₅）和弦。

 3. 是（　　）自然大调的（II⁴₃）和弦，（　　）自然大调的（III⁴₃）和弦，（　　）自然大调的（VI⁴₃）和弦。

 4. 是（　　）和声大调的（III₂）和弦；（　　）和声小调的（IV₂）和弦。

第二步：

例【53-299】

 1. 是（E♭）自然大调的（II₇）和弦，（D♭）自然大调的（III₇）和弦，（A♭）自然大调的（VI₇）和弦；是（f）自然小调的（I₇）和弦，（c）自然小调的（IV₇）和弦，（b♭）自然小调的（V₇）和弦。

 2. 是（c♯）自然小调的（I⁶₅）和弦，（g♯）自然小调的（IV⁶₅）和弦，（f♯）自然小调的（V⁶₅）和弦。

 3. 是（E）自然大调的（II⁴₃）和弦，（D）自然大调的（III⁴₃）和弦，（A）自然大调的（VI⁴₃）和弦。

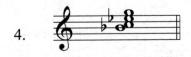 4. 是（A♭）和声大调的（III₂）和弦，（g）和声小调的（IV₂）和弦。

■ 课下作业 ▬▬▬▬▬▬▬

1. 复习本课所有例题。
2. 写出一至七个升号、降号调号自然大、小调中的原位小小七和弦。
3. 自主构成原位导七和弦（自然、和声大调与和声小调），并解决之。
4. 预习第54课。

❧ 第 54 课 ❧

转位导七和弦的解决　　调中和弦之五——大三和弦

一、转位导七和弦的解决（resolution of leading tone seventh chord in inversion）

本课学习大调（major）与和声小调（harmonic minor）转位导七和弦的解决。

例【54-300】

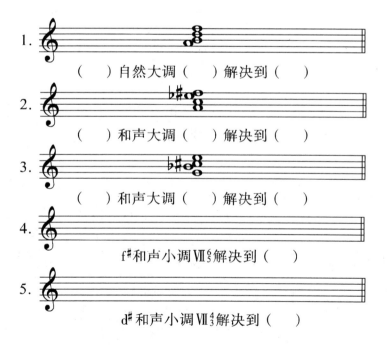

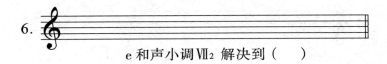

e 和声小调 Ⅶ₂ 解决到（　　）

第一步：

例【54-301】

1. （　　）自然大调（　　）解决到（ Ⅰ ）

2. （　　）和声大调（　　）解决到（ Ⅰ ）

3. （　　）和声大调（　　）解决到（ Ⅰ ）

4. f# 和声小调 Ⅶ₂ 解决到（ Ⅰ ）

5. d# 和声小调 Ⅶ₃⁴ 解决到（ Ⅰ ）

6. e 和声小调 Ⅶ₂ 解决到（ Ⅰ ）

第二步：由于 1～3 题与 4～6 题的题型不同，第二步中，1～3 题除了作出和弦标记，还把主音（tonic）也填写了。这样，1～3 题在第三步中就可以与 4～6 题"同步"解决了。

例【54-302】

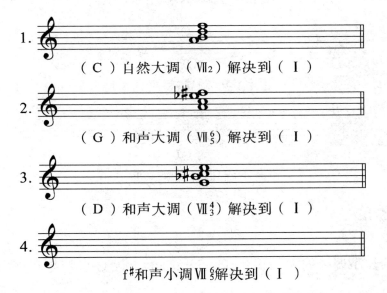

1. （ C ）自然大调（ Ⅶ₂ ）解决到（ Ⅰ ）

2. （ G ）和声大调（ Ⅶ₆⁵ ）解决到（ Ⅰ ）

3. （ D ）和声大调（ Ⅶ₃⁴ ）解决到（ Ⅰ ）

4. f# 和声小调 Ⅶ₆⁵ 解决到（ Ⅰ ）

基本乐理精讲60课

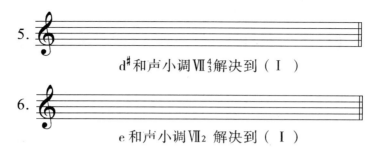

d#和声小调VII$_3^4$解决到（ I ）

e 和声小调VII$_2$ 解决到（ I ）

第三步：与原位导七和弦解决到主和弦一样，首先要将导七和弦的根音进行至主音（tonic），这一点尤为重要。然后是从导七和弦的其他和弦音以二度音程关系进行到主和弦的两个三音（third）及一个五度（fifth）。主和弦须加数字标记。

例【54-303】

（ C ）自然大调（VII$_2$）解决到（ I$_4^6$ ）

（ G ）和声大调（VII$_5^6$）解决到（ I$_6$ ）

（ D ）和声大调（VII$_3^4$）解决到（ I$_6$ ）

f#和声小调VII$_5^6$解决到（ I$_6$ ）

d#和声小调VII$_3^4$解决到（ I$_6$ ）

e 和声小调VII$_2$解决到（ I$_4^6$ ）

二、调中和弦之五

本课学习大调与小调中的大三和弦（major triad），以 C 自然与和声大调（C natural and

harmonic major）与 a 自然与和声小调（a natural and harmonic minor）为例。

例【54-304】

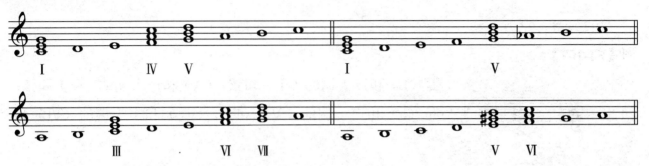

从上例中，我们看到 C 自然大调中的 I（tonic triad）、Ⅳ（subdominant triad）、V（dominant triad）与 a 自然小调中Ⅲ（mediant triad）、Ⅵ（submediant triad）、Ⅶ（leading tone triad/subtonic triad）均为大三和弦。而和声调式的大三和弦数量各为两个，分别是大调的 I 与 V，小调的 V 与Ⅵ。

下面列举几个例题。

例【54-305】

1. 是（　　）和声大调的（　　　）和弦，（　　　）和声大调的（　　）和弦；是（　　）和声小调的（　　）和弦，（　　）和声小调的（　　）和弦。

2. 是（　　）自然大调的（　　　）和弦，（　　　）自然大调的（　　）和弦，（　　）自然大调的（　　）和弦。

3. 是（　　）自然小调的（　　　）和弦，（　　　）自然小调的（　　）和弦，（　　）自然小调的（　　）和弦。

　　第一步

例【54-306】

1. 是（　　）和声大调的（ I ）和弦，（　　）和声大调的（ V ）和弦；是（　　）和声小调的（ V ）和弦，（　　）和声小调的（Ⅵ）和弦。

2. 是（　　）自然大调的（ I₆ ）和弦，（　　）自然大调的（ Ⅳ₆ ）和弦，（　　）自然大调的（ V₆ ）和弦。

3. 是（　　）自然小调的（III⁶₄）和弦，（　　）自然小调的（VI⁶₄）和弦，（　　）自然小调的（VII⁶₄）和弦。

第二步

例【54-307】

1. 是（E）和声大调的（I）和弦，（A）和声大调的（V）和弦；是（a）和声小调的（V）和弦，（g#）和声小调的（VI）和弦。

2. 是（A♭）自然大调的（I₆）和弦，（E♭）自然大调的（IV₆）和弦，（D♭）自然大调的（V₆）和弦。

3. 是（g）自然小调的（III⁶₄）和弦，（b♭）自然小调的（VI⁶₄）和弦，（c）自然小调的（VII⁶₄）和弦。

▌课下作业

1. 复习本课所有例题。

2. 写出一至七个升号、降号调号自然大、小调中的原位大三和弦。

3. 解决下列指定的属七或导七和弦，并做标记。

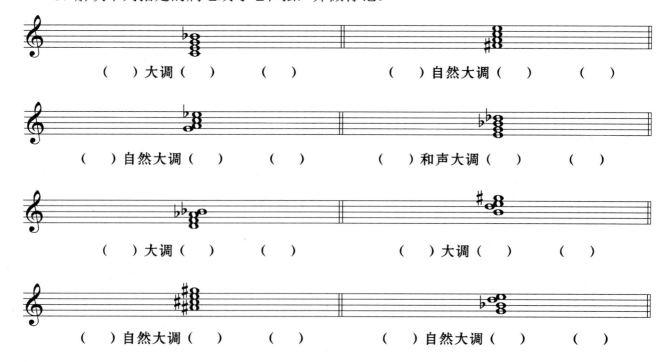

（　　）大调（　　）　　（　　）　　　　　（　　）自然大调（　　）　　　（　　）

（　　）自然大调（　　）　　（　　）　　　　（　　）和声大调（　　）　　　（　　）

（　　）大调（　　）　　（　　）　　　　　（　　）大调（　　）　　　（　　）

（　　）自然大调（　　）　　（　　）　　　　（　　）自然大调（　　）　　　（　　）

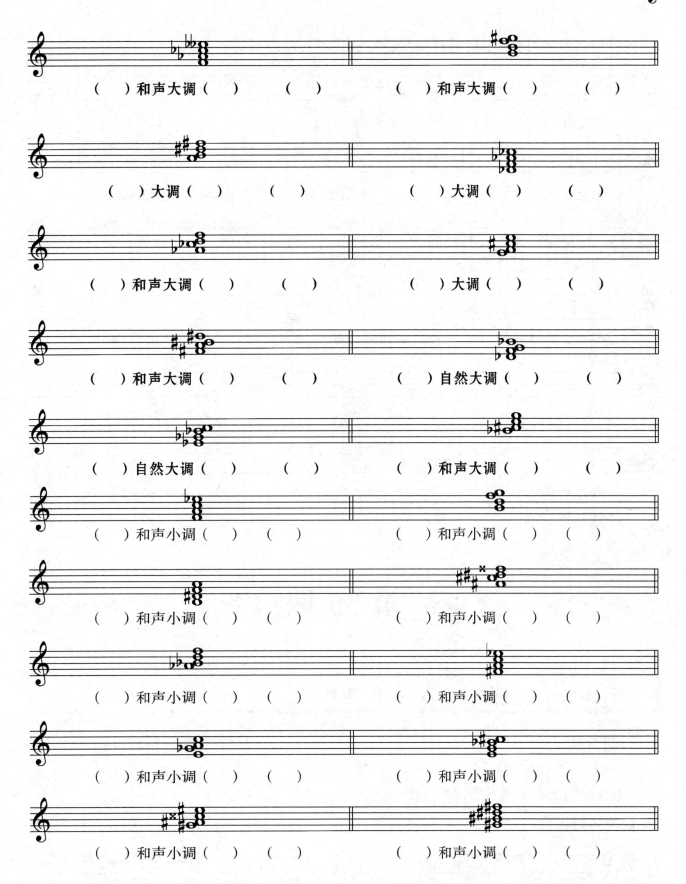

（　　）和声大调（　　）　　（　　）　　　　　　　（　　）和声大调（　　）　　（　　）

（　　）大调（　　）　　（　　）　　　　　　　（　　）大调（　　）　　（　　）

（　　）和声大调（　　）　　（　　）　　　　　　　（　　）大调（　　）　　（　　）

（　　）和声大调（　　）　　（　　）　　　　　　　（　　）自然大调（　　）　　（　　）

（　　）自然大调（　　）　　（　　）　　　　　　　（　　）和声大调（　　）　　（　　）

（　　）和声小调（　　）　　（　　）　　　　　　　（　　）和声小调（　　）　　（　　）

（　　）和声小调（　　）　　（　　）　　　　　　　（　　）和声小调（　　）　　（　　）

（　　）和声小调（　　）　　（　　）　　　　　　　（　　）和声小调（　　）　　（　　）

（　　）和声小调（　　）　　（　　）　　　　　　　（　　）和声小调（　　）　　（　　）

（　　）和声小调（　　）　　（　　）　　　　　　　（　　）和声小调（　　）　　（　　）

4. 构成指定的和弦后将其解决，并做标记。

F大调 V_7 （　） B^\flat大调 V^6_5 （　） A^\flat大调 V^4_3 （　）

D大调 V_2 （　） G自然大调 VII_7 （　） A自然大调 VII^6_5 （　）

B自然大调 VII^4_3 （　） E^\flat自然大调 VII_2 （　） A^\flat和声调 VII_7 （　）

D和声大调 VII^6_5 （　） F^\sharp和声大调 VII^4_3 （　） C^\flat和声大调 VII_2 （　）

f^\sharp和声小调 V_7 （　） c和声小调 V^6_5 （　） d^\sharp和声小调 V^4_3 （　）

b和声小调 V_2 （　） c^\sharp和声小调 VII_7 （　） g和声小调 VII^6_5 （　）

5. 预习第55课。

第 55 课

调分析之一　　调中和弦之六——小三和弦

一、调分析之一

本课学习五声调式单旋律的分析。

例【55-308】

第一步：列"音阶"。通常乐曲的结束音便是主音（当然有例外，但本教材中为使初学者易于入门，选用的谱例"均无例外"），因而从主音开始依次排列出曲中所有的音高材料，并写出另一个主音。请看下例。

例【55-309】

第二步：仔细观察所列"音阶"的结构，我们会发现所有相邻音的音程由大二度（major second）与小三度（minor third）构成。这样，我们便得出一个结论：这五个音均为正音，其中不包含偏音（因为加入的偏音通常会与某个相邻的正音形成小二度（minor second））。

第三步：确定各正音的名称。正音中唯一的大三度（major third）是由宫音与角音构成的，知晓宫音与角音的位置后，"推算"出其他正音的名称并非难事。

例【55-310】

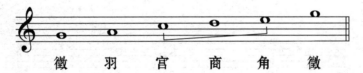

徵　羽　宫　商　角　徵

第四步：得出答案。我们不难发现主音为徵音，因而例【55-308】为五声徵调式。主音的音名为"G"，所以完整的答案是：G 五声徵调式。

例【55-311】

第一步：

例【55-312】

第二步：我们会发现例【55-312】中所有的相邻音与例【55-309】一样均由大二度与小三度构成。

第三步：宫音与角音在所列"音列"中也可能排列为小六度（minor sisth）。

例【55-313】

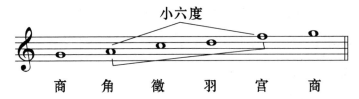

商　角　徵　羽　宫　商

第四步：例【55-311】的答案为 G 五声商调式。

例【55-314】

第一步：列"音阶"时一定要细心，少写、错写一个变音记号均导致无法最终得出正确答案。

例【55-315】

第二步：结论与例【55-309】、【55-312】一样。

第三步：

例【55-316】

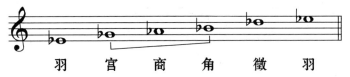

羽　宫　商　角　徵　羽

第四步：例【55-314】的答案为 E♭ 五声羽调式。注意例【55-314】的调号写六个、七个与五个，答案均是相同的。

二、调中和弦之六

本课学习大调与小调中的小三和弦（minor triad），以 C 自然与和声大调（C natural and harmonic major）与 a 自然与和声小调（a natural and harmonic minor）为例。

例【55-317】

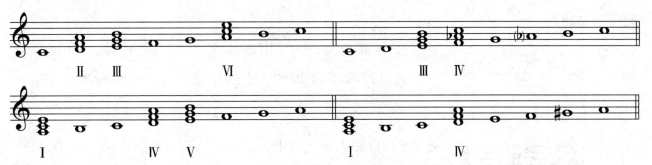

从上例中，我们看到 C 自然大调中的 II（supertonic triad）、III（mediant triad）、VI（submediant triad）与 a 自然小调中 I（tonic triad）、IV（subdominant triad）、V（dominant triad）均为小三和弦。而和声调式的小三和弦数量各为两个，分别是大调的III与IV，小调的 I 与IV。

下面列举几个例题。

例【55-318】

1. 是（　　）和声大调的（　　）和弦，（　　）和声大调的（　　）和弦；是（　　）和声小调的（　　）和弦，（　　）和声小调的（　　）和弦。

2. 是（　　）自然大调的（　　）和弦，（　　）自然大调的（　　）和弦，是（　　）自然大调的（　　）和弦。

3. 是（　　）自然小调的（　　）和弦，（　　）自然小调的（　　）和弦，是（　　）自然小调的（　　）和弦。

第一步：

例【55-319】

1. 是（　　）和声大调的（III）和弦，（　　）和声大调的（IV）和弦；是（　　）和声小调的（ I ）和弦，（　　）和声小调的（IV）和弦。

2. 是（　　）自然大调的（II$_6$）和弦，（　　）自然大调的（III$_6$）和弦，是（　　）自然大调的（VI$_6$）和弦。

3. 是（　　）自然小调的（ I $_4^6$）和弦，（　　）自然小调的（IV$_4^6$）和弦，是（　　）自然小调的（V$_4^6$）和弦。

第二步：

例【55-320】

1. 是（Db）和声大调的（III）和弦，（C）和声大调的（IV）和弦；是（f）和声小调的（I）和弦，（c）和声小调的（IV）和弦。

2. 是（E）自然大调的（II6）和弦，（D）自然大调的（III6）和弦，是（A）自然小调的（VI6）和弦。

3. 是（c）自然小调的（I$_4^6$）和弦，（g）自然小调的（IV$_4^6$）和弦，是（f）自然小调的（V$_4^6$）和弦。

■ 课下作业

1. 复习本课所有例题。

2. 写出一至七个升号、降号调号自然大、小调的原位小三和弦。

3. 分析下列五声调式的单旋律，写出调名。

238

4. 预习第 56 课。

✵ 第 56 课 ✵

调分析之二　调中和弦之七——增三和弦

一、调分析之二

本课继续学习五声调式单旋律的分析。

例【56-321】

上例是将例【55-308】（G 五声徵调式）与例【55-311】（G 五声商调式）合二为一的结果，当然答案应当是 G 五声徵调式转 G 五声商调式。那么，分析过程是怎样的？请看下列几步。

第一步：列"音阶"。

例【56-322】

第二步：观察"音阶"相邻音级的音程结构。

例【56-323】

从上例中，我们看到相邻音之间除了大二度（major second）与小三度（minor third），还有一个小二度（minor second）。在这种情况下，结果将会是二选其一。一种结果是：形成小二度的两音，一个是正音，一个是偏音。这一结果的重要特征是"这两音"在曲中"形影不离"，"伴随左右"；另一种结果是：在所列"音阶"中的小二度两音，均是正音，只是"它们"属于不同宫系统的正音而已。这一结果的重要特征是"这两音"在曲中"不曾谋面"，"你处无我""我处无你"。例【56-321】中，前 8 小节有"E"无"F"，而后 8 小节中有"F"无"E"。显然，两音均为正音，因而在下一步中需列出两条音阶。第一条音阶的主音应是有"E"无"F"时值时最长、稳定感最强、停顿感最强的"G"音（第 8 小节）；第二条音阶的主音就是全曲结束的音——"G"。

第三步：

例【56-324】

前8小节：　　　　　　　　　　　　后8小节：

徵　羽　宫　商　角　徵　　　商　角　徵　羽　宫　商

第四步：得出答案（参看第 55 课调分析的第三、四步）：G 五声徵调式转 G 五声商调式。

二、调中和弦之七

本课学习和声调式中的增三和弦（augmented triad），以 C 和声大调（C harmonic major）与 a 和声小调（a harmonic minor）为例。

例【56-325】

VI III

从上例中，我们看到 C 和声大调中的 VI（submediant triad）与 a 和声小调中的 III（mediant triad）为增三和弦（augmented triad）。

下面列举几个例题。

例【56-326】

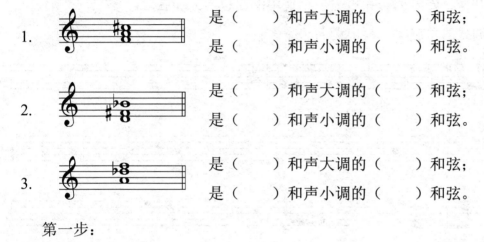

1. 是（　　）和声大调的（　　）和弦；
　　是（　　）和声小调的（　　）和弦。

2. 是（　　）和声大调的（　　）和弦；
　　是（　　）和声小调的（　　）和弦。

3. 是（　　）和声大调的（　　）和弦；
　　是（　　）和声小调的（　　）和弦。

第一步：

例【56-327】

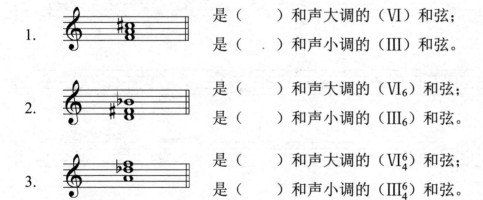

1. 是（　　）和声大调的（VI）和弦；
　　是（　　）和声小调的（III）和弦。

2. 是（　　）和声大调的（VI$_6$）和弦；
　　是（　　）和声小调的（III$_6$）和弦。

3. 是（　　）和声大调的（VI$_4^6$）和弦；
　　是（　　）和声小调的（III$_4^6$）和弦。

第二步

例【56-328】

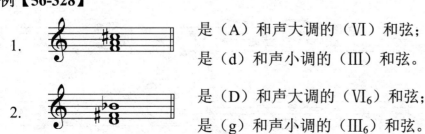

1. 是（A）和声大调的（VI）和弦；
　　是（d）和声小调的（III）和弦。

2. 是（D）和声大调的（VI$_6$）和弦；
　　是（g）和声小调的（III$_6$）和弦。

3.
是（F）和声大调的（VI$_4^6$）和弦；

是（b$^\flat$）和声小调的（III$_4^6$）和弦。

▌课下作业

1. 复习本课所有例题。

2. 写出一至七个升号、降号调号和声大、小调中的原位增三和弦。

3. 分析下列五声调式的单旋律，写出调名。

4. 预习第 57 课。

❧ 第 57 课 ❧

调分析之三　　调中和弦之八——减三和弦

一、调分析之三

本课学习大、小调式单旋律的分析。

例【57-329】

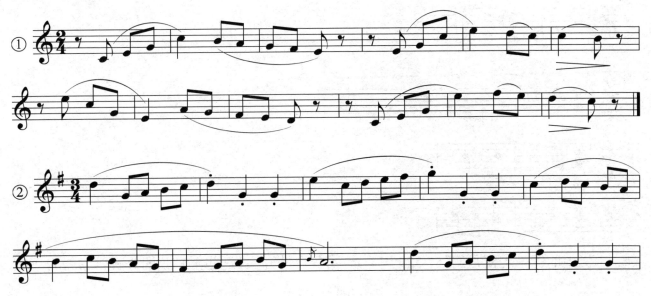

上例中的四首短曲，任课教师可作为课堂练习内容随堂进行分析。下面讲几点分析方法与步骤供参考。

无论是分析五声调式还是大、小调风格的旋律，分析者总要有一定的基础才好。这里讲的基础主要指识谱能力与一定的欣赏五声调式与大、小调不同风格作品的感性积累。在此基础上，再结合以下几点分析方法与步骤的运用，初步掌握分析比较简单旋律的技能就不至于困难了。

第一，要特别留意乐曲开头主和弦的分解。

例【57-330】

上例中的①～④便是例【57-329】中①～④各自的开头。这些主和弦的分解常常带有"和

弦外音"（标记为"+"）。有时乐曲开头的主和弦音不全也属正常，毕竟是单声部旋律，若是多声作品，乐曲开头的主和弦大多是完整的，当然有例外。

第二，确定主音。分解的主和弦的根音（root）便是主音，以例【57-329】与【57-330】例中的"③"为例。主和弦的根音是"E"主音便是"E"。确定了主音还需注意全曲的结束音。

第三，确定大、小调。分解的主和弦为大三和弦（major triad）便是大调，为小三和弦（minor triad）便是小调。例【57-330】之③显然是小三和弦，所以是 e 小调（e minor）。这里说明一点：我们看到 e 小调的主音字母写成小写 e（small e），而不写成大写 E（big E）。事实上，在一些国外的音乐理论教材以及国内外的音乐辞典中，小调的主音仍写成大写字母。e 小调（e minor）写成 E 小调（E minor），因"小调"（minor）一词而不会造成误解。不过，我们也看到大量的同类书中多采用小写字母表示小调的主音，有许多人在曲式分析中常用"e"这样的简单形式表示 e 小调，简便且一目了然。

第四，确定大、小调的类别（自然的、和声的与旋律的）。这就需要观察调式的Ⅵ、Ⅶ级。想一想，例【57-330】之③是什么小调？

说明一点：根据乐曲开头的若干音结合全曲的结束音便可得知主音是谁与调式类别（大调或小调），的确不假。但必定有例外，比如乐曲中间有转调甚至有多次转调（关于"转调"参见第 58 与 60 课）最后又回到了开始的调中。不过，为了让初学者易于学习，根据循序渐进的原则本教材所选谱例"没有例外"。这样做是希望每个初学者均可顺利"入门"，希望能够收到好的效果。值得提醒的是，这里建议从"观察主和弦"的角度入手进行分析，并非说明没有其他分析办法或观察角度。例如，从音程的"类别"判断大、小调与五声调式的风格问题，等等。例【57-329】之③中含有减四度的旋律进行，这与五声调式的风格大不相同。

二、调中和弦之八

本课学习自然、和声大、小调中的减三和弦（diminished triad），以 C 自然、和声大调（C natural and harmonic major）与 a 自然、和声小调（a natural and harmonic minor）为例。

例【57-331】

从上例中，我们看到 C 自然大调的 VII（leading tone triad）与 a 自然小调的 II（supertonic triad）为减三和弦。在 C 和声大调与 a 和声小调中，减三和弦均是 II 与 VII级。

下面列举几个例题。

例【57-332】

1. 是（　　）和声大调的（　　）和弦，（　　）和声大调的（　　）和弦；是（　　）和声小调的（　　）和弦，（　　）和声小调的（　　）和弦。

2. 是（　　）和声大调的（　　）和弦，（　　）和声大调的（　　）和弦；是（　　）和声小调的（　　）和弦，（　　）和声小调的（　　）和弦。

3. 是（　　）和声大调的（　　）和弦，（　　）和声大调的（　　）和弦；是（　　）和声小调的（　　）和弦，（　　）和声小调的（　　）和弦。

第一步：

例【57-333】

1. 是（　　）和声大调的（II）和弦，（　　）和声大调的（VII）和弦；是（　　）和声小调的（II）和弦，（　　）和声小调的（VII）和弦。

2. 是（　　）和声大调的（II_4^6）和弦，（　　）和声大调的（VII_4^6）和弦；是（　　）和声小调的（II_4^6）和弦，（　　）和声小调的（VII_4^6）和弦。

3. 是（　　）和声大调的（II_6）和弦，（　　）和声大调的（VII_6）和弦；是（　　）和声小调的（II_6）和弦，（　　）和声小调的（VII_6）和弦。

第二步：

例【57-334】

1. 是（E）和声大调的（Ⅱ）和弦，（G）和声大调的（Ⅶ）和弦；是（e）和声小调的（Ⅱ）和弦，（g）和声小调的（Ⅶ）和弦。

2. 是（F）和声大调的（Ⅱ6_4）和弦，（A♭）和声大调的（Ⅶ6_4）和弦；是（f）和声小调的（Ⅱ6_4）和弦，（a♭）和声小调的（Ⅶ6_4）和弦。

3. 是（C♯）和声大调的（Ⅱ$_6$）和弦，（E）和声大调的（Ⅶ$_6$）和弦；是（c♯）和声小调的（Ⅱ$_6$）和弦，（e）和声小调的（Ⅶ$_6$）和弦。

▌课下作业

1. 复习例【57-329】。

2. 复习例【57-332】。

3. 写出一至七个升号、降号调号和声大、小调中的原位减三和弦。

4. 分析下列大、小调的单旋律，写出调名。

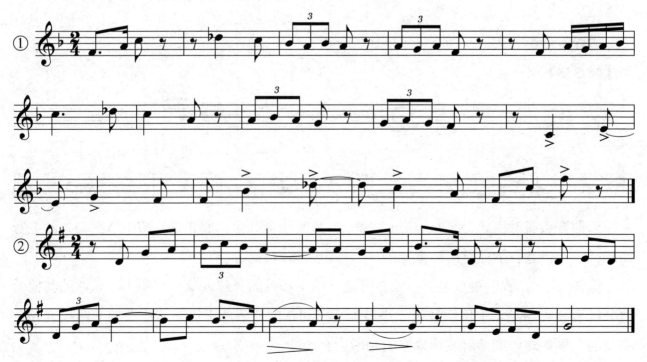

5. 预习第58课。

❧ 第58课 ❧

调分析之四　　调中和弦之九——大大、小大、增大七和弦

一、调分析之四

本课继续学习大、小调风格单旋律的分析。

例【58-335】

乐曲开头有时由属音（dominant）弱起（从其他音开始也属正常）跨小节到强拍的主音（tonic）。上例选自歌曲《国际歌》的第一乐段，请看开头的两个音。

第57课中，我们重点强调了乐曲开始处的主和弦的分解现象。事实上，乐曲的其他位置分解和弦也常见。上例倒数第二小节为导三和弦的分解，下例第三小节的前两拍为导七和弦的分解。这些细节对旋律风格的判断会有帮助。

例【58-336】

上例开头 d 小调主和弦的音非常明显（含有和弦外音），这说明开始为 d 小调。如果最后也结束于 d 小调的主音则通常说明没有转调。不过，这首乐曲结束音为"f¹"，这说明有转调。

上例第一个调为 d 小调，由于Ⅶ级音是升高的，所以为 d 和声小调。第二个调主音为"F"，由于Ⅲ级音为"A"——主音上方大三度（major third），所以为 F 大调。其Ⅵ与Ⅶ音均无调整，所以第二个调式为 F 自然大调。答案：d 和声小调转 F 自然大调。

例【58-336】与例【58-337】的曲作者均为约·塞·巴赫（J. S. Bach）。

例【58-337】

上例可作为课堂讨论内容使用。

二、调中和弦之九

本课学习大大七和弦（major seventh chord）、小大七和弦（minor-major seventh chord）与增大七和弦（augmented-major seventh chord），以 C 大调（C major）与 a 小调（a minor）为例。

例【58-338】

从上例中，我们看到，C自然大调中的 I₇（tonic seventh chord）、IV₇（subdominant seventh chord）与a自然小调中的III₇（mediant seventh chord）、VI₇（submediant seventh chord）均为大大七和弦，C 和声大调的 I₇ 与 a 和声小调的 VI₇ 也是大大七和弦；C 和声大调中的 IV₇（subdominant seventh chord）与a 和声小调中的 I₇（tonic seventh chord）均为小大七和弦；C 和声大调中的 VI₇（submediant seventh chord）与a 和声小调中的 III₇（mediant seventh chord）均为增大七和弦。

这三种结构的和弦在较短期的学习中（含和声学等音乐理论课等）比前几课学习的和弦用得少，因而，这里就不列举例题了。当然了，做这三种结构和弦"调中题"的方法与前几课所述方法是一样的，并非难事。

课下作业

1. 例【58-337】。

2. 分析下列大、小调的单旋律，写出调名。

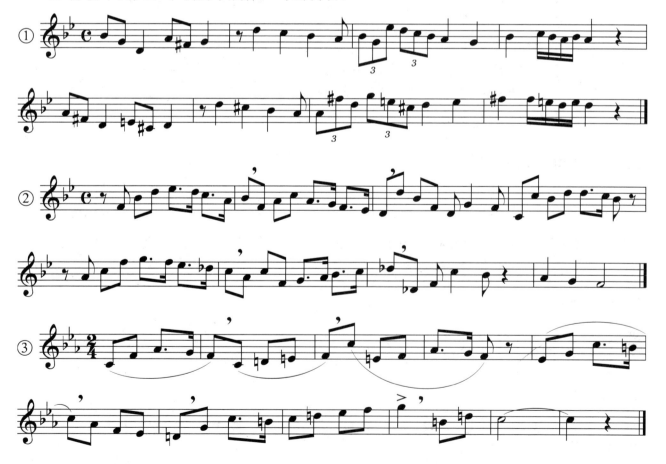

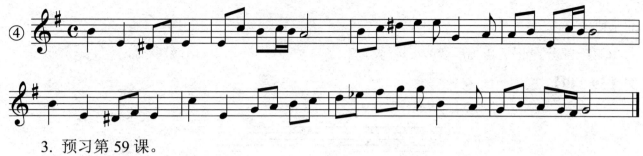

3. 预习第 59 课。

<div align="center">

★ ❀❀ **第 59 课** ❀❀

</div>

> 泛音列　沉音列

一、泛音列（harmonic series）

1. 泛音列

例【59-339】

基音（fundamental tone）

当我们在钢琴上弹奏 🎵 时，所听见的最清晰的声音便是"基音"（上例中标号"1"）发出的。上例中标号"2"～"20"的这些音便是"泛音"（overtone/harmonics），又称"分音"（partial）。事实上，弹奏某音时，基音与泛音是同时发响的，只是通常情况下，基音力度强，而泛音力度弱。其原理可参看"律学"方面的书籍。上例中个别音符左边标记的 ↓ 或 ↑ 表示该音略"低"或略"高"。

2. 泛音列记忆方法

将泛音列分成"四部分"记忆，效果会好得多。记忆泛音列需要有音程、和弦与音阶

的基础。

第一部分：记忆1（基音）～4号分音。

例【59-340】

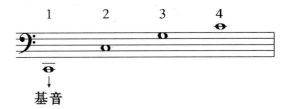

上例1～4号分音是由几个纯音程（perfect intervals）组成，且是由"从宽至窄"纯八度、纯五度、纯四度（perfect octave，perfect fifth，perfect fourth）的顺序排列的。

第二部分：记忆4～7号分音。

例【59-341】

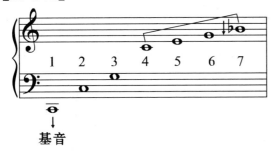

上例中的4号分音已经包括在第一部分中了，之所以第二部分也将4号分音包括在内是为便于记忆，因为4～7号分音正好是大小七和弦（major-minor seventh chord）的结构。

第三部分：记忆8～16号分音。

例【59-342】

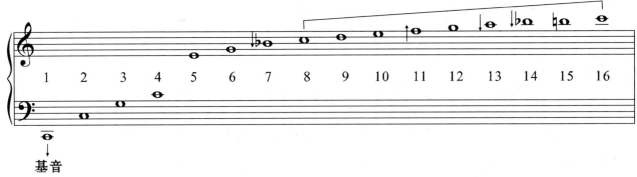

上例中的8～16号分音与C自然大调音阶（C natural major scale）相比多出一个音（b♭2）。

第四部分：记忆17～20号分音。

例【59-343】

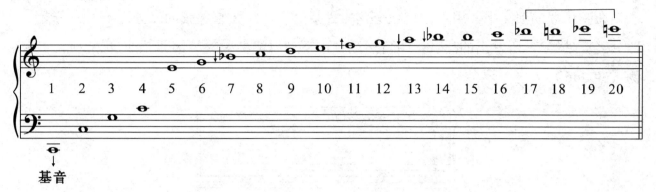

基音

上例中的17～20号分音只有四个音，且均是半音关系，因而不难记。再加上利用"序号间的规律"（"序号"×2便是高八度的音，"序号"÷2便是低八度的音），搞清楚18号分音与9号分音的关系以及20号分音与10号分音与5号分音的关系并不困难。

无论是音乐理论、作曲还是表演专业的同学，如果对学习律学知识感兴趣，均应熟记1～20号分音的顺序与结构。但事实上，不同专业学习记忆泛音列的迫切程度是大不相同的。建议学习作曲、指挥与部分器乐专业的同学至少能够熟记1～6号分音（见例【59-344】）。

例【59-344】

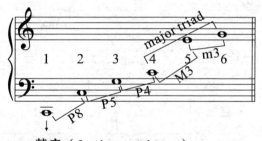

基音（fundamental tone）

3. 自然泛音与人工泛音（'natural'harmonics　and 'artificial'harmonics）

一些乐器常运用泛音的演奏形成特殊而美妙的音响效果，这里列举几种乐器（大提琴、小提琴、中提琴、二胡、琵琶）。学习自然泛音须知道乐器的空弦音高，下例是几种乐器的定弦（空弦）的绝对音高位置图。

例【59-345】

（1）自然泛音（'natural'harmonics）

在弦乐器的演奏中，用手指轻触空弦的"某处"（空弦整条弦的二分之一、三分之一、四分之一处等），所发出的泛音，叫自然泛音。下列以演奏大提琴第四弦的自然泛音为例。

例【59-346】

空弦（四弦）

上例中所列音高与例【59-344】中的 1～6 号音完全相同。除了空弦，若要获得 2～5 号音的泛音效果，应当怎样演奏呢？奏出的实际高度的泛音音符上标记有小圆圈——"○"，而演奏泛音时虚按音标记成"◇"。

例【59-347】

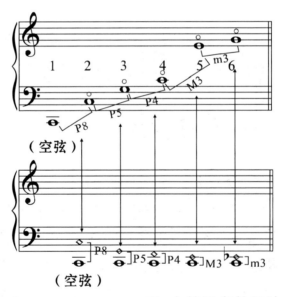

（空弦）

上例中第二行大谱表（great staff/grand staff）自然泛音的记法与奏法，即在第四弦上虚按的位置；第一行大谱表的 2～5 号音为实际效果。"八度泛音"（琴弦二分之一处）虚按位置与实际发音的高度相同，即空弦上方纯八度（perfect octave）；"五度泛音"的虚按位置是空弦上方纯五度（琴弦三分之一处），实际发音是空弦为基音的泛音列中形成纯五度（perfect fifth）关系的 2 号与 3 号泛音中的 3 号音的高度；"四度泛音"的虚按位置是空弦上方纯四度（琴弦四分之一处），实际发音是空弦为基音的泛音列中形成纯四度（perfect fourth）关系的 3 号与 4 号泛音中的 4 号音的高度；"大三度泛音"的虚按位置是空弦上方

大三度（琴弦五分之一处），实际发音是空弦为基音的泛音列中形成大三度（major third）关系的 4 号与 5 号泛音中的 5 号音的高度；"小三度泛音"的虚按位置是空弦上方小三度（琴弦六分之一处），实际发音是空弦为基音的泛音列中形成小三度（minor third）关系的 5 号与 6 号泛音中的 6 号音的高度。

下例是以大提琴二弦、琵琶三弦为基音的自然泛音的发音实际高度及记法与奏法图。

例【59-348】

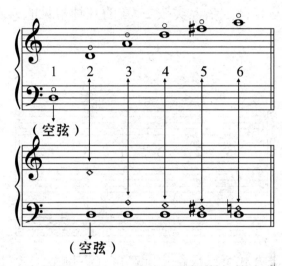

下例是以小提琴三弦、中提琴二弦、二胡里弦为基音的自然泛音发音的实际高度及记法与奏法图。

例【59-349】

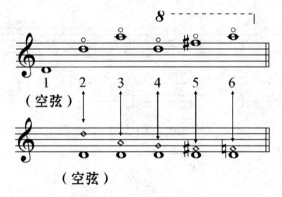

（2）人工泛音（'artificial'harmonics）

在弦乐器的演奏中，一手指实按一音，另一手指在实按音的"上方"（更高音的位置）轻触所发出的泛音，叫人工泛音。

下例仍以小提琴、中提琴、二胡为例，大家将看到（比上例高大二度）实际 e^1 音的几种常见的人工泛音的发音实际高度及记法与奏法图。

例【59-350】

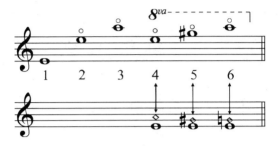

下例是在大提琴二弦与琵琶三弦上实按 e¹ 音的几种常见的人工泛音的发音实际高度及记法与奏法图。

例【59-351】

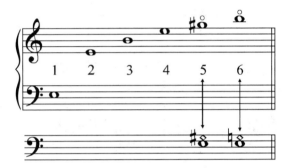

在作品中,泛音的记谱方式可以只记实际高度(下例中①),也可以只记奏法(下例中②),还可以实际高度与奏法都记出来(下例中③)。

例【59-352】

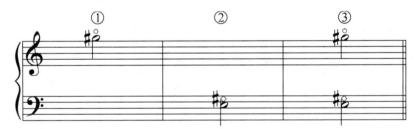

另外,琵琶演奏者用左手实按音,可利用右手小鱼际虚按音位很方便地奏出五度与八度的人工泛音。

二、沉音列

沉音列是泛音列的对称。沉音列为泛音列的倒影音列,它是由 16 世纪意大利音乐理论家、作曲家差里诺(Zarlino,Gioseff 1517—1590)所发现(参看缪天瑞所著《律学》增订版 162 页)。

下例为从 c³ 开始的 1～6 号音(7～20 号音略)的沉音列,请自行与例【59-344】对照,进行比较。

例【59-353】

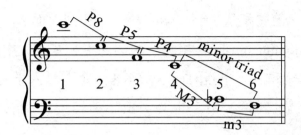

▌课下作业

1. 背记例【59-339】中的泛音列。
2. 复习并记忆本课中有关自然泛音与人工泛音的谱例。
3. 预习第 60 课。

★ 第 60 课　概念的补释及其他

近关系调　大、小调与五声调式单旋律的分析　调式　调、调性、离调与转调等

一、近关系调（closely related keys）

　　本教材第 45、46 课讲了大、小调的近关系调，并没有提及五声性调式的近关系调。如果遇到五声性调式近关系调的试题该怎么办呢？方法很简单，"以调号数量差做题即可"——"调号差为零或一的两调为近关系调"。

　　关于大、小调的近关系调，理论界也有分歧。在俄罗斯体系的音乐理论中，近关系调的范围要大一些，其中包括"和声调式"的内容。

例【60-354】

从上例中，我们看到 E 和声大调（E harmonic major）的主和弦（tonic triad）与 a 和声小调（a harmonic minor）的属和弦（dominant triad）相同，而 a 和声小调的主和弦与 E 和声大调的下属和弦（subdominant triad）相同。两调的主和弦"你中有我，我中有你"。

在我国，有些音乐学院的作曲与作曲技术理论专业本科入学考试中，和声学试题（考试大纲规定要考近关系调的转调）中，也会考出小调转大属调或大调转小下属调的转调内容。

尽管关于近关系调的内容有点出入，但我们也应该对其有所了解。不能因为不同的书有不同的解释就忽略其中的部分内容。

二、关于大、小调与五声调式单旋律的分析

本教材中的调分析只讲了大、小调与五声调式（含一次转调）。这是因为笔者认为在学音乐的初期，学生学习基本乐理不应在单旋律的分析中涉及过多内容，难度也不应过大。重要的是要让学生易学易懂，顺利入门，为以后深入学习打一个好的基础。如果单旋律分析中涉及内容过多，难度过大，看似希望学生学到更多东西的美好愿望往往很难实现。

本教材中，分析转调时并没有讲什么叫转调（关于五声调式的"旋宫"与"转调"两者有区别的说法并非不晓，但为了初学者能顺利入门，还是不提为好），但学生若能按书中所述方法进行分析，做到顺利入门并非难事。

大、小调的单旋律分析并未涉及离调（tonicization）等内容。笔者认为有些内容在多声音乐中更易理解。离调，即便是在和声学（harmony）中，也是在半音体系（chromaticism）中才开始学习。为什么非要把此教学内容安排在基本乐理课程中呢？

例【60-355】

上例选自莫扎特钢琴奏鸣曲（K279）的单旋律片段，其中最后一小节 $c^{\#2}$ 音进行到 d^2 音，很容易让人理解成向 II 级的离调。但是，看看原作在多声部中莫扎特是怎样处理的（见下例）。

例【60-356】

上例是 C 大调（C major），我们看到的 $c^{\#2}$ 音是 D_6（属三和弦的第一转位）和弦的和弦外音（non-chord tone）。

例【60-357】

上例选自巴赫《十二平均律曲集》第 I 集第一首前奏曲的片段，也是 C 大调，同样其中有 $c^{\#2}$ 音到 d^2 音的进行，但这里的 $c^{\#2}$ 音没有处理成和弦外音，而是真正的向 II 级和弦的离调（$D VII_3^4 \rightarrow II_6$）中的导音。

三、调式（mode）

"调式"一词，在我国的诸多乐理教材中，大多将其描述为"以一个音为中心（主音）的，有一定关系的一组音，构成调式"。虽然很难找出用完全相同的文字描述"调式"的两本书，但意思均相近或基本相同。

在国外，许多著名的音乐辞典与教材中，mode 词条中，除了大调式与小调式（major mode and minor mode）等，大多都要讲到多利亚（Dorian）、弗利几亚（Phrygian）（见本教材第

47、48、49 课）等教会调式（Church Modes/Ecclesiastical Modes）的起源与发展。教会调式（也称中古调式）的说法在全世界很普遍，但也有人认为这一说法并不准确，因为这些调式不仅仅只用于教会音乐（Church music）当中。牛津音乐辞典的 modes 词条中有这样的说法："不过'教会调式'的说法是错误的，因为调式是被普遍采用的"（But the description'Church Modes'or 'Ecclesiastical Modes'is wrong, since their use was general. 见《牛津音乐辞典》modes 词条）。

事实上，在基本乐理阶段的学习中，学生能够准确地构成、识别课中所讲的各种调式音阶等内容，要比只会背"调式"的概念要重要得多。

四、调、调性、离调与转调等（key,tonality,tonicization and modulation,etc.）

1. 调（key）

调指主音（tonic）高度与调式类别（大调与小调），比如，我们可以说"一首作品的调是 C 大调或 e 小调"等（Key refers to the particular scale form of a piece, and also to the tonic. It is usually used only for major and minor. We say, for example, that a piece is 'in the key of C major,''in the key of e minor,' and so on.）。当然了，这是在大小调体系中对"调"的解释。在五声调式中，我们也可将"调"理解为主音高度与调式类别，如 E 商调式。C 大调、e 小调、E 商调式均为调名（调的名称）。

我们通常所说大调、小调为大调式与小调式的简略说法，'major mode and minor mode'即"大调式与小调式"（见牛津音乐辞典 modes 词条）。

2. 调性（tonality）

"调性"，即指调中心——即主音高度，也指调式类别等内容，是比"key"的意义更为广泛的专业术语。

"调性"一词运用于多种调式，甚至运用于"不明确的调式"（见下例）。

例【60-358】

我们可以说一条旋律的调是 G 大调或一条旋律的调性是 G 大调；我们可以说一条旋律的调性是 G 利底亚；我们可以说例【60-358】中旋律的调性为 E 或调性中心为 E（We can say that a melody is in the key of G major or that it is in the tonality of G major. We can say that a melody such as Ex.60-358 is in the tonality of E or that it has a tonal center of E.）。

例【60-358】中的旋律并没有建立在一般意义上的调式结构之上，但我们不难发现其调性中心为 E（主音，tonic）。

3. 离调与转调等（tonicization and modulation, etc.）

关于离调，本课前面已经说过，最好还是在和声课中再学为好。事实上，基本乐理课程中教学内容的范围问题是个很重要的问题，因为这关系到初学者是否能够顺利入门的大事。基本乐理课教学内容的范围小与范围的盲目扩大均是不可取的。范围小了会影响学生后续理论课程的学习；范围大了，即便是出发点再好也无益于学生后续理论课程的学习，还会使初学者在学习基本乐理课时增多疑惑，极易产生厌学情绪。

何为"转调"？简单地说，调性的改变叫转调。事实上，世界上许多著名的音乐辞典中，调性（tonality）、调式（mode）、离调（tonicization）、转调（modulation）等词条均用了较大的篇幅来讲述。随着学习的深入，您可以在适当之时逐步扩大自己的阅读范围，包括国外文献。音乐理论课程的许多内容为"舶来品"，因而，刻苦学习外语，提高阅读专业外语文献的能力当是学好音乐理论课程的必备条件之一。

最后，我想以陈世宾先生多年前为左云瑞、郭海燕等同学译文所写的"写在前面"作为本书的结语，以希望更多有志学好音乐理论的同学加入"为音乐事业努力学习外文"的行列中来。

写在前面

学以致用，是句老话，于外国语亦然。诚然，学习外国语，须听、说、读、写全面发展，齐头并进。但就我们这里（注：指山西大学音乐学院）的情况而言，阅读，尤其是专业文字的阅读，可能更符合实际的需要。如果从初中算起，经由高中，再到大学二年级，学习外国语已达八年，尚不能甚至不曾接触过专业外语文字，则是一种悲哀了。

正出于此，我在自己班里 96 级学生升至大学三年级时，萌生了让他们中有基础的同学阅读专业文字的想法。选一些他们可以学会但国内专业教材中没有的内容阅读，并将阅读痕迹用中文记录下来，遂形成这样一部译著性质的文字。因为这些原著出版期较近，限于版权，译著无法付梓出版，很遗憾。只能辑印成册，圈内传阅耳。

事实证明，这种做法好处无穷。学生们既可以通过阅读获得专业知识，又可以打破神秘感，增加勇气，身临其境地与真正的外语资料文献短兵相接，受益大焉。

但愿在自己有"职"之年中能将这项工作坚持下去。

<div style="text-align:right">

陈世宾谨识

2001 年 5 月　太原

</div>

课下作业

任课教师安排总复习。

第四学期部分习题的答案

第 45 课

1. ① A VI VII a VI VII

② C VII VI c VII VI

③ G♭ VI VII

④ d♯ VI VII

2. 3. （略）

4.

① b 小调，G 大调，e 小调，A 大调，f♯小调。

② e 小调，C 大调，a 小调，D 大调，b 小调。

③ f♯小调，D 大调，b 小调，E 大调，c♯小调。

④ c♯小调，A 大调，f♯小调，B 大调，g♯小调。

⑤ c 小调，B♭大调，g 小调，A♭大调，f 小调。

⑥ d♯小调，B 大调，g♯小调，C♯大调，a♯小调。

⑦ g 小调，F 大调，d 小调，E♭大调，c 小调。

⑧ b♭小调，A♭大调，f 小调，G♭大调，e♭小调。

第 46 课

1. 2. 3. 5（略）

4.

① F 大调，C 大调，a 小调，B♭大调，g 小调。

② A♭大调，E♭大调，c小调，D♭大调，b♭小调。

③ G♭大调，D♭大调，b♭小调，C♭大调，a♭小调。

④ B大调，F♯大调，d♯小调，E大调，c♯小调。

⑤ C♯大调，F♯大调，d♯小调，G♯大调，e♯小调。

⑥ C♭大调，G♭大调，e♭小调，F♭大调，d♭小调。

⑦ B♭大调，F大调，d小调，E♭大调，c小调。

⑧ D大调，G大调，e小调，A大调，f♯小调。

注：超过七个调号者可用等音调代替。

第47课

1.

⑨～⑯ 略

2. ① G VI III c III VII ② D III VI g VII III ③ B VI III e III VII

3、4（略）

第48课

1.

⑨～⑯ 略

2. ① G III VI c VII III

② D VI III g III VII

③ B III VI e VII III

3、4（略）

5. ①

②

（后略）

第49课

1.

⑤、⑥（略）

2.（略）

3.

①

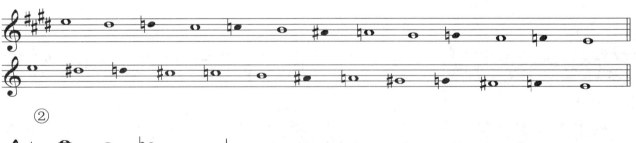

②

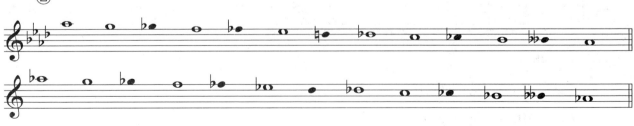

（后略）

第 50 课

1.

①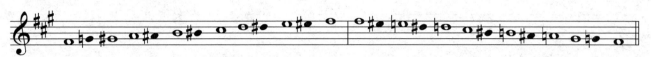

②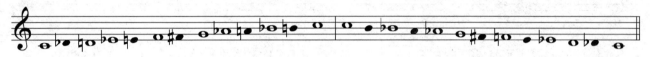

③～⑥略

注：当题没有标明用临时变音记号还是用调号时，可选用一种方式答题。学生应两者均会才好。

2、3、4（略）

第 51 课

1、2、3、4（略）

第 52 课

1、2、3、4（略）

第 53 课

1、2、3（略）

第 54 课

1、2（略）

3.

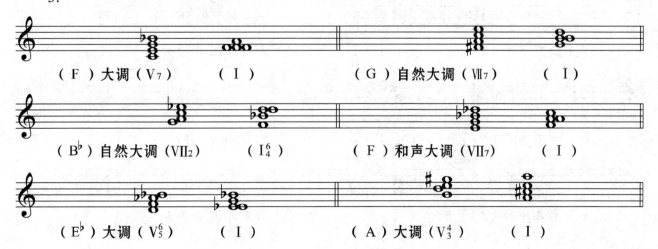

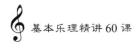

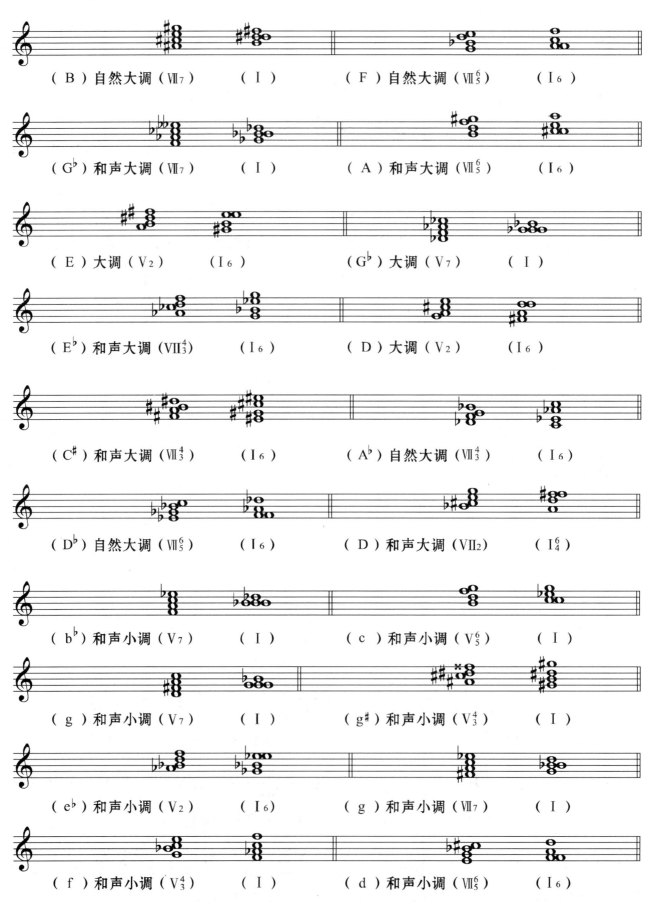

F大调V₇　（I）　　B♭大调V⁶₅　（I）　　A♭大调V⁴₃　（I）

4.

F大调V₇　（I）　　B♭大调V⁶₅　（I）　　A♭大调V⁴₃　（I）

D大调V₂　（I₆）　　G自然大调Ⅶ₇　（I）　　A自然大调Ⅶ⁶₅　（I₆）

B自然大调Ⅶ⁴₃　（I₆）　　E♭自然大调Ⅶ₂　（I⁶₄）　　A♭和声大调Ⅶ₇　（I）

D和声大调Ⅶ⁶₅　（I₆）　　F♯和声大调Ⅶ⁴₃　（I₆）　　C♭和声大调Ⅶ₂　（I⁶₄）

f♯和声小调V₇　（I）　　c和声小调V⁶₅　（I）　　d♯和声小调V⁴₃　（I）

b和声小调V₂　（I₆）　　c♯和声小调Ⅶ₇　（I）　　g和声小调Ⅶ⁶₅　（I₆）

第 55 课

1、2（略）

3. ① F 五声宫调式　② D 五声徵调式　③ A 五声羽调式　④ D 五声角调式　⑤ B 五声商调式

第 56 课

1、2（略）

3.

① E 五声羽调式转 A 五声羽调式　　② D 五声宫调式转 G 五声宫调式

③ A♭五声徵调式转 E♭五声羽调式　　④ B 五声羽调式转 E 五声羽调式

⑤ A♯五声羽调式（虽无徵音，但宫角音及其他正音的关系明确）转 F♯五声宫调式

⑥ G 五声徵调式转 A 五声商调式

注：⑥ 中第 9 小节的音仍属于前调，这不影响第 8 小节 g¹ 音的稳定感。从第 10 小节开始转入后调。

第 57 课

1、2、3（略）

4.

① F 和声大调　　② G 自然大调　　③ b♭和声小调　　④ g♯和声小调

第 58 课

1. D 自然大调转 A 自然大调

2.

① g 和声小调转 D 和声大调　　② B♭自然大调转 F 旋律大调

③ f 旋律小调转 c 和声小调　　④ e 和声小调转 G 和声大调

第 59 课

（略）

参考文献

[1] 汪启璋，顾连理，吴佩华. 外国音乐辞典[M]. 上海：上海音乐出版社，1988.

[2] 姚恒璐. 实用音乐英文选读[M]. 长沙：湖南文艺出版社，2010.

[3] 薛良. 音乐知识手册[M]. 北京：中国文艺联合出版公司，1984.

[4] 邬析零，廖叔同，陈平，等. 外国音乐表演用语词典[M]. 北京：人民音乐出版社，1994.

[5] 王凤岐. 简明音乐小词典[M]. 上海：上海音乐出版社，2005.

[6] 黎英海. 汉族调式及其和声[M]. 上海：上海音乐出版社，2001.

[7] 樊祖荫. 中国五声性调式和声的理论与方法[M]. 上海：上海音乐出版社，2003.

[8] 缪天瑞. 律学[M]. 北京：人民音乐出版社，1996.

[9] 丰子恺. 丰子恺音乐五讲音乐入门[M]. 北京：北京日报出版社，2018.

[10] 童忠良. 基本乐理教程[M]. 上海：上海音乐出版社，2001.

[11] 斯波索宾. 音乐基本理论[M]. 汪启璋，译. 北京：人民音乐出版社，1956.

[12] 杜亚雄. 中国乐理常识[M]. 太原：北岳文艺出版社，1999.

[13] 李重光. 音乐理论基础[M]. 北京：人民音乐出版社，1962.

[14] 李吉提. 中国音乐结构分析概论[M]. 北京：中央音乐学院出版社，2004.

[15] Andrew Surmani，Karen Farnum Surmani，Morton Manus. Essentials of Music Theory[M]. USA：Alfred Publishing Co.，Inc.，1999.

[16] Allen Winold，John Rehm. Introduction to Music Theory[M]. Second Edition. Englewood Cliffs，New Jersey 07632，USA：Prentice-Hall，Inc.，1979.

[17] Don Michael Randel. The Harvard Dictionary of Music[M]. Fourth Edition. Cambridge，Massachusetts(USA)，and London，England：The Belknap Press of Harvard University Press，2003.

[18] Michael Kennedy. The Oxford Dictionary of Music[M]. Third Edition. Oxford，New York：Oxford University Press，1980.

[19] Stanley Sadie，John Tyrrell. The New Grove Dictionary of Music and Musicians[M]. 长沙：湖南文艺出版社，2012.

[20] Steven G. Laitz. The Complete Musician[M]. Fourth Edition. Oxford，New York：Oxford University

Press，2016.

[21] 孙从音，范建明. 基本乐科教程视唱卷[M]. 上海：上海音乐出版社，1997.

[22] 熊克炎. 视唱练耳教程（单声部视唱与听写）上册[M]. 上海：上海音乐出版社，2003.

[23] 尤家铮，蒋维民. 和声听觉训练[M]. 上海：上海音乐出版社，1991.

[24] 亨利·雷蒙恩，古斯塔夫·卡卢利. 视唱教程第一册第一分册与第二分册（1^A 与 1^B），第二册第一分册与第二分册（2^A 与 2^B）[M]. 北京：人民音乐出版社，2000.

附录 A　唱名法（solmization）

★所谓唱名法，是指自 11 世纪圭多·达雷佐（Guido d'Arezzo）采取《施洗约翰赞美诗》每行的第一个音节作为唱名的体系。当然，唱名法也是不断发展变化的。有关这一内容更详细的内容可在音乐史、音乐辞典等书籍中查到，这里就不做更细的描述。不过，要熟记下列唱名：

do（doh）	re	mi	fa	sol	la	si/ti
多	来	米	发	索	拉	西

简谱：1　　　　2　　　3　　　4　　　5　　　6　　　7

附录 B 音符与休止符（notes and rests）

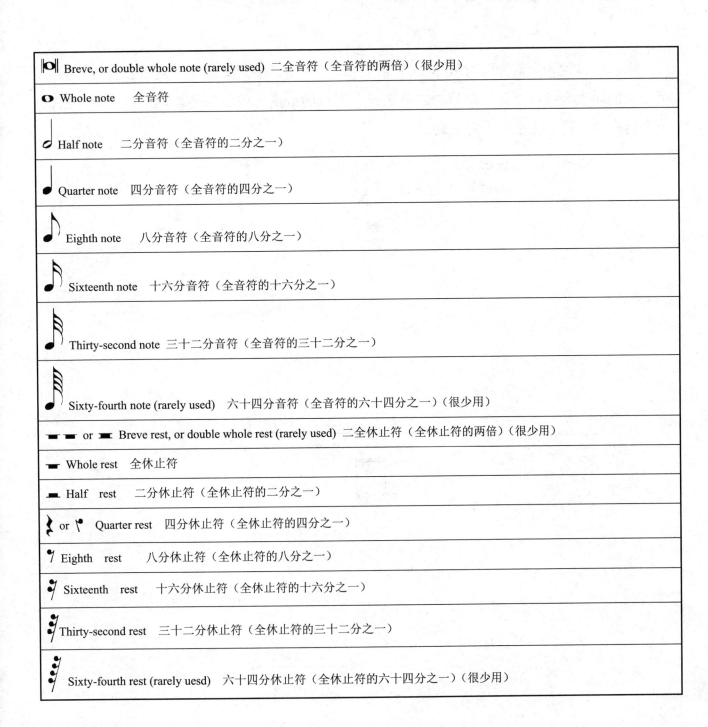

Breve, or double whole note (rarely used) 二全音符（全音符的两倍）（很少用）	
Whole note 全音符	
Half note 二分音符（全音符的二分之一）	
Quarter note 四分音符（全音符的四分之一）	
Eighth note 八分音符（全音符的八分之一）	
Sixteenth note 十六分音符（全音符的十六分之一）	
Thirty-second note 三十二分音符（全音符的三十二分之一）	
Sixty-fourth note (rarely used) 六十四分音符（全音符的六十四分之一）（很少用）	
or Breve rest, or double whole rest (rarely used) 二全休止符（全休止符的两倍）（很少用）	
Whole rest 全休止符	
Half rest 二分休止符（全休止符的二分之一）	
or Quarter rest 四分休止符（全休止符的四分之一）	
Eighth rest 八分休止符（全休止符的八分之一）	
Sixteenth rest 十六分休止符（全休止符的十六分之一）	
Thirty-second rest 三十二分休止符（全休止符的三十二分之一）	
Sixty-fourth rest (rarely uesd) 六十四分休止符（全休止符的六十四分之一）（很少用）	

音符与休止符均可带附点（dot），分别叫附点音符（dotted notes）与附点休止符（dotted rests）。

例：

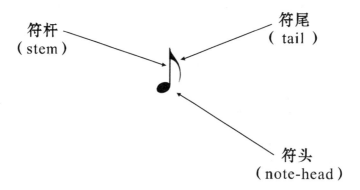

附点的时值为它前面音符或休止符的二分之一。上例中的②为复附点二分音符，第二个附点的时值为第一个附点时值的二分之一。附点的数量还可以更多，但用得很少，只带一个附点的音符与休止符最为常见。

符杆
（stem）

符尾
（tail）

符头
（note-head）

符杠
（beam）

附录 C 变音记号 (accidentals)

♯ 升号（sharp）

♭ 降号（flat）

✗ 重升号（double sharp）

♭♭ 重降号（double flat）

♮ 原位号或还原号（natural）

后 记

　　基本乐理与视唱练耳均为重要的音乐基础课不言而喻。若能扎实地学好这两门课，将为日后顺利学习和声学（harmony）、对位法（counterpoint）、曲式学（form）、作曲（composition）以及各种音乐技能课等创造必要的有利条件。

　　学习基本乐理与视唱练耳应强调积极训练与知识积累相结合，"两者并重"才能保证学习效果，偏废其一均可能影响学习质量，这一点尤为重要。

　　本套教材具有鲜明的特点，最值得提及的是课程教学内容的顺序编排真正体现了"循序渐进"的原则，做到这一点并非易事，它建立在本人几十年的教学实践的基础之上。在这么多年的教学实践中，如何解决教学次序的真正"合理化"问题始终伴随每节课，精心研究，反复实践并认真总结才有了 结果。即便是附录中《旋律音群的训练过程与编写方法》短文，也是在连续整学期（一周一次）的近二十次讲座的基础上再进行多次整理加工才完成的。书中每项内容的编写均经过细致的推敲，力求文思缜密。乐理书中所列外文大多为英文，但音乐表情术语以意大利语为主。书中的意大利语均是与意大利友人阿尔方索·阿玛多（Alfonso Amato）沟通之后才确定的，在此向这位外国友人深表谢意！

　　恩师陈世宾先生七旬有余能为本套教材提笔作序，我为之感动，心中的感激之情无以复加！

　　本套教材能够顺利付梓，还承蒙清华大学出版社第六事业部的大力支持。几位曾经的弟子李春俊（河北大学艺术学院硕士毕业）、孙小成（山西大学音乐学院硕士毕业）、任苗霞（山西师范大学音研所硕士毕业）、李鹏（上海音乐学院在读博士）、裴国华（上海音乐学院硕士毕业）与丁逯园、马宇鹏（山西大学音乐学院在读硕士）也做了大量的工作，谨此一并表示深深的谢意！

<div align="right">丁国绝</div>

<div align="right">2019 年 9 月 于太原</div>